廟宇天空的藝行者

剪黏工藝
陳三火

王麗菡、張淑賢、陳志昌、黃秀芬　　著

由技入藝、由藝進道：
陳三火藝師的剪黏創新

2021年，陳三火以73歲之齡獲頒文化部國家重要傳統工藝剪黏保存者之「人間國寶」；同年，再獲「國家工藝成就獎」殊榮。這樣的榮譽，距離他初入剪黏之門的17歲整整56年；而距離他在兄長兼良師世逸過世後、決心嘗試剪黏自由創作，並完成「以損代剪」的首件〈達摩〉之作，則也歷經了18年的探討。

同樣是從事傳統工藝，陳三火為何能在芸芸眾生中，特別是在充滿時代媒材變遷挑戰的剪黏藝項中凸顯而出，既維持了剪黏的精神本質，又創新了藝匠的技法、跨越了傳統的拘限、開闊了表現的領域？陳三火的藝匠生命，歸根究底，就是來自一個永不被淹沒的高度「自覺」：隨時清楚自己遭遇的困境、隨時思索可能的解方，既不被環境打敗，也不被當下的成就束縛，不斷突破、不斷超越……；即使在已經獲得「人間國寶」、「國家工藝成就獎」這樣的榮譽，他的創作能量，仍然有增無減，真正是「三火」興旺、靈泉不斷、佳構迭現。

作為一位出生貧寒的鄉下小孩，初中畢業後便追隨兄長學習剪黏，開始學徒生活；但在自己54歲那年，兄長過世，自己甚至連續參與三處工程降價招標均告失敗，使他重新思考：長期工作的意義何在？有一天人走了，是不是一切也就被人遺忘？這段賦閒在家的日子，反而讓他深自思考、重新調整創作的腳步，而有了「以損代剪」的新思維，進而開始了「創作」而非「製作」的藝匠坦途，也讓他的舞臺，從傳統的廟宇，走進了現代的美術館。

傳統藝師，「製作」重在技藝，形式上因襲陳習，不敢有太大的改變，視「傳統」為最高的典範；但現代的藝匠，兼融「創意」，不僅題材可能創新，技法更不斷更新、改進，讓「傳統」的面貌獲得更為多元的表現，內涵也大幅擴展。在此，「創意」成為「傳統」再生的重要動力，而非破壞或阻斷傳統的殺手。

從歷史的事實考察，沒有一項「傳統」藝術不是隨著時代而更新的。就表演藝術言，傳統的「掌中戲」，因社會型態的改變，影響表演場地的改變，接著場地的改變，也影響了觀眾接收、欣賞的方式，以及表演形式、戲偶大小的改變；因此，從「掌中戲」變成「布袋戲」，從「布袋戲」轉成「金光戲」，再從「金光戲」變成「霹靂戲」……。而今日多為女子演出、乃至反串「小生」的「歌仔戲」，則是源於全由男性擔綱的「子弟戲」。

　　在傳統工藝上，最明顯的是工具的改變，特別是「電動」工具的加入，不論切、割、劈、磨……，都不再一定由「純手工」完成；木工、石雕、玉雕等如此，剪黏亦在工具與材料的改變下，產生了新的面貌與發展。

　　「由技入藝、由藝進道。」是陳三火最鮮明的寫照，他的當代剪黏，發揮了高度媒材趣味、表現了強烈的動感，讓原本屬於半圓雕的剪黏工藝，走向了全立體的造型，同時在創新的題材中，時時展現自由、無拘、引人深思的幽默感；而「隨緣不隨我」的創作思維，更成就了一代巨匠的不凡風範。

　　臺南市文化資產管理處委託年輕的學者陳志昌等人，以多年的研究，為陳三火的一生，作了歷史性的考證、整理，從師承、技法、創作、作品特色等，進行了深入的剖析與詮釋，是臺灣工藝研究的重要典範，名匠、名著，值得大力推薦。

國立成功大學歷史系所名譽教授、臺灣美術史學者

以損代剪展新藝：
陳三火藝師的藝形世界

　　府城歷史淵遠流長，庶民文化底蘊深厚，傳統工藝與民間宗教信仰相依共榮，交相輝映。歷代的傳統匠師，耗盡心血，將其最精美的作品呈現給神明，寺廟集木雕、石雕、磚雕、泥塑、剪黏、交趾陶、彩繪、瓦作、紙藝、繡黼、金工等不同工種藝術於一體，祠廟就是一座傳統工藝博物館。我們在捻香祝禱之際，也能感受到各類匠師對於自身作品的自豪。

　　人間國寶陳三火，為文旦之鄉麻豆人，人稱「火獅」。生於戰後物資缺乏、生活貧瘠的1949年，因命格火氣太弱，所以名字中要有「火」字。父親為其取名「三火」，「三」有二義，一是代表排行老三，二是冀望精、氣、神這三把火時常旺盛，果然「三火」不僅旺盛，還似乎注定要在傳統工藝領域中闖出一片天。

　　陳三火父親是一位傳統彩繪家，安排眾子嗣學習不同技藝。陳三火原本是被父親安排學習木雕，但他卻因目睹大哥李世逸（1940～2002）的師父剪玻璃，而心生崇拜。在初中畢業後，便拜大哥李世逸為師，從學徒開始學習傳統剪黏，一腳踏入了華美的剪黏世界，成為臺灣剪黏工藝洪坤福一脈傳人。陳三火的剪黏工藝職業生涯，在正式自立門戶後，恰逢臺灣經濟起飛，許多廟宇等待翻修，南征北討走遍全臺大小廟宇。但後來遇到工資高漲、廟宇工程的轉變，傳統剪黏工藝需求開始走下坡。某次，陳三火在豐原慈濟宮工作，拾起被棄置的碎花瓶，在他的巧思下利用碎花瓶拼黏出一尊達摩。在偶然間豁然開創出「以損代剪」的新技法，「見棄而不棄」促成他日後剪黏製作手法的轉型，「隨緣不隨我」的「敲擊隨緣法」也開創了風格鮮明的個人特色。2007年獲選為「臺灣工藝之家」，2011年登錄為臺南市傳統工藝保存者，2020年更受到文化部指定為「重要傳統工藝：剪黏工藝」的保存者，是我國首位剪黏「人間國寶」！

本書由四位作者共同書寫。王麗菡以研究民間信仰祭品著稱，書有〈供桌上的禮物：臺灣特殊食物祭品——以臺南府城為討論中心〉一文；張淑賢則專注於道教與文化資產，碩士論文為〈轉變與交融：以臺南道壇和火神信仰為例〉；陳志昌為國立成功大學歷史系博士候選人與該校 USR 計畫共同主持人、「踏溯臺南」課程老師；黃秀芬是以〈陳三火剪黏工藝研究〉作為碩士論文主題。四位各有專精的老師，皆是畢業於國立臺南大學臺灣文化研究所；學長學妹能攜手合作、相互切磋討論、共筆同著，既是機緣，也可說是另一種薪火相傳！

　　本書圖文並茂，透過長期觀察、記錄，以深入且全面的視角、平易近人的語句，讓讀者可以一窺陳三火剪黏工藝技術之精湛。首先介紹剪黏工藝，回顧火獅的生平，與工藝技術的啟蒙與養成歷程，再展現剪黏工藝的大小工序、相關詞彙，最後呈現火獅的創作思維與藝術性。讀者可以透過本書，認識火獅，同時也能了解剪黏工藝其中的奧秘。相信這一本兼具人物傳記與剪黏工藝描繪之專書，在厚實我國文化資產成果的道路上已再往前邁進一步。

國立臺南大學文化與自然資源學系教授兼臺南學研究中心主任

| 導論 |
剪黏工藝介紹

| 藝師篇 |
執守根基・習藝綻放

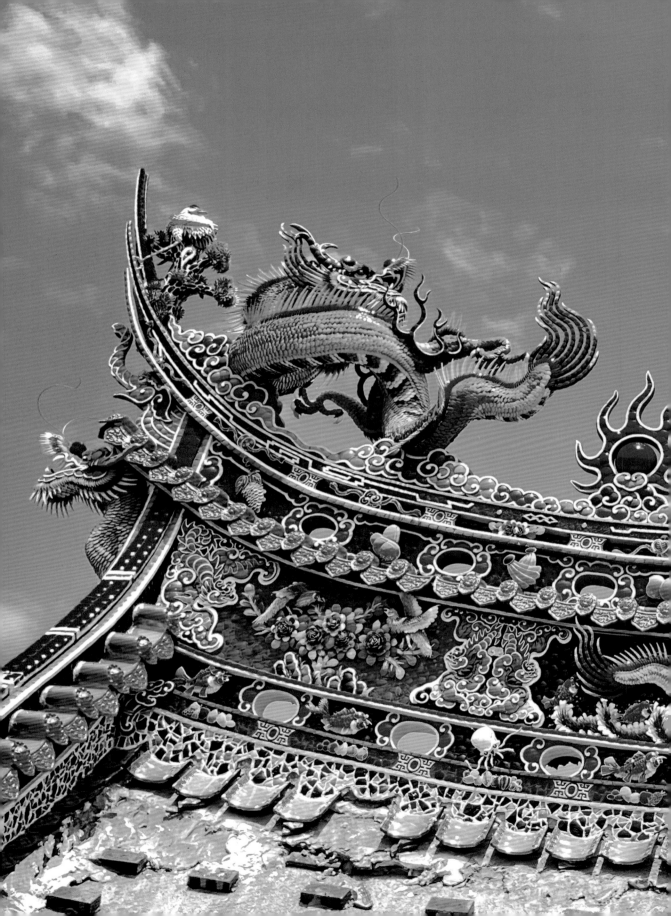

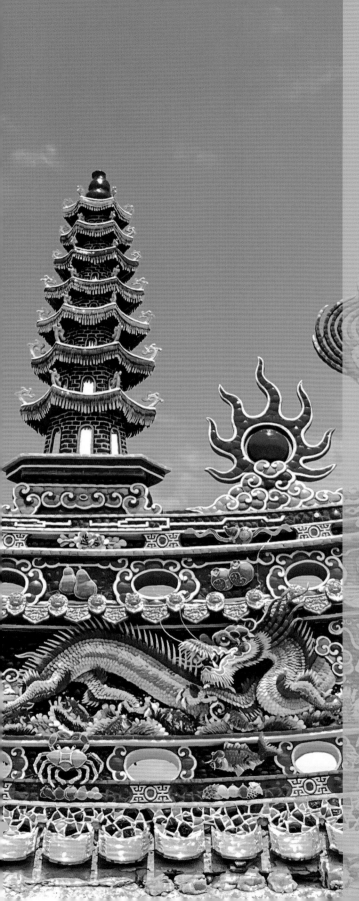

剪黏工藝介紹

臺灣工匠的養成主要與移民原鄉、港口有關，以潮汕、泉州、漳州等地為多，康熙61年（1722）赴臺的巡臺御史黃叔璥《臺海使槎錄》就提到：「水仙宮並祀禹王、伍員、屈原、項羽，兼列焉，謂其能瀁舟也（一作魯般）。廟中亭脊，雕鏤人物、花草，備極精巧，皆潮州工匠為之。[1]」對於臺灣在地工藝的紀錄，多數皆提到從閩、粵請來「唐山師」，完工後師傅再返回原鄉。後來唐山師傅偶有傳授技藝給在地助手，工藝逐漸扎根臺灣。書寫到工藝敘述較為完整的，要數光緒年間成書的《安平縣雜記》為首，該書提及：「臺灣貨物多自外來，執藝事者，亦來自福州、興化、漳州、泉州而傳授……[2]」書中更記載有100種工匠，其中與本書剪黏工藝相關的，計有：泥水匠、油漆匠、畫匠、塑佛匠、瓦窯磚窯司阜等，書中記載節錄如下：

> 泥水匠：俗名土工，與木匠一樣，工作工價。凡起蓋廟寺、店厝，要用泥水匠及木匠。
> 油漆匠：油漆廟寺、店厝及桌椅等。臺之油漆匠，多包工包料者。
> 畫匠：畫地圖及山水、人物、花木、鳥獸及神佛像。
> 塑佛匠：或用木雕，或以泥塑，務在能肖其像。又有泥摹印各種人物，供人家孩童玩具者。附焉。
> 瓦窯、磚窯司阜：窯在東門城外等處，亦有從清國廈門運來者。[3]

　　仔細看《安平縣雜記》一書記載，可以知道這些民間工藝早已存在臺灣一段時間，而且已經傳入扎根。乙未年（1895）臺灣政權移轉，第一批來臺的日本官員佐倉孫三就對這些建築提出觀察：「臺人崇信神佛，尤用意廟祠，結構美麗，規模宏壯，石柱瓦甍，飛棟畫壁，金碧眩人。[4]」這位來自北方的旅人，視線被臺灣寺院廟堂的絢麗樑柱、繽紛屋脊、精美壁畫所吸引，不論是神像雕塑、建物裝飾、信仰空間氛圍等等營造出充滿南方色彩的建築式樣，皆與北方建物截然不同。

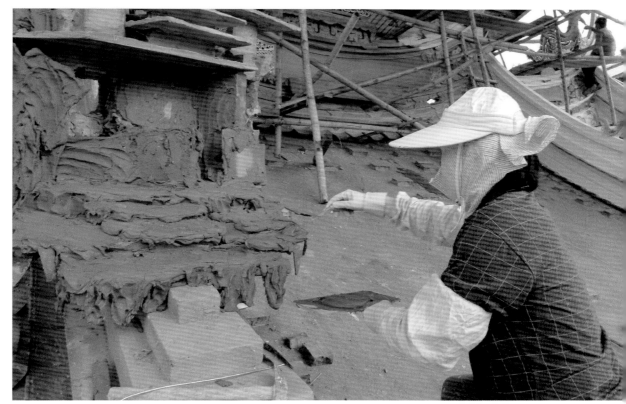

▲ 屋頂泥水匠

　　剪黏工藝是從陶瓷塑廢棄材料演變出來，發源極可能是廣東潮汕地區的「嵌瓷」。這種拼接工藝，在西方社會則有古希臘文明馬賽克（Mosaic）拼瓷藝術，「馬賽克」與「嵌瓷」這2種工藝的相同之處是使用石頭、陶瓷嵌塊、琺瑯和彩色玻璃等材料，不一樣的是馬賽克藝術呈現是以平面為主，在視覺表現是圖紋為主、人物為輔；嵌瓷工藝則是立體、平面塑像，以戲曲故事、花草神獸為主。從技法來觀察，東西方工藝發展都出現以「拼接」為主的拼構技法（Construction），並透過拼接藝術來呈現不同文化意涵。「嵌瓷」這種拼接藝術傳到泉州、臺灣，則針對「剪」、「敲」、「拼」、「黏」等工法來命名，稱為「剪黏」。「剪黏」這種異材質鑲嵌是利用殘破廢棄的瓷器、瓷碗，回收為原材料，使用鉗子、剪刀、錘子、或現代機具砂輪等工具將其剪、敲、磨成形狀大小不一的小瓷片，再用之黏貼在硬體或平面上，以人物走獸、花鳥山水等題材作立體或浮塑創作。後來衍生出使用彩色玻璃為主材料的剪黏拼接，使用鑽石刀切割出更細緻的細玻璃片，整體工藝品外觀營造出更加色彩絢爛細緻的樣貌。

　　因為工法材料不同，廣義傳統泥塑工藝可分成泥土材質的泥土塑[5]、石灰材質的灰泥塑[6]、石灰土或水泥土搭配瓷碗玻璃拼貼的剪黏、近代水泥材質的水泥塑、泥土材質上彩釉高溫燒製的交趾燒（也稱交趾陶，臺語稱淋搪）等。技法呈現上，土塑、灰泥塑[7]、水泥塑以較多的彩繪來成色保形，剪黏則調製石灰土及彩色瓷碗、玻璃來拼接成藝，除交趾燒須上釉高溫燒製來成色定型之外，其餘皆不經過高溫燒製的過程。

▲ 以泥土材質為主的土泥塑

我們若從臺灣早期的剪黏師傅，同時身兼也做釉燒陶工藝來看，顯現這種釉燒工藝與剪黏工藝之間，實有著不可密分之關係。由歷史資料及流傳的文物、藝術成品顯示，因應地理環境、時代變遷及工業技術演進，材料的種類及使用，有著非常強烈的變化，透過材料使用及技法演繹，可觀看到成品的時代性及地域特色。相關土屬工藝品譜系圖如下：

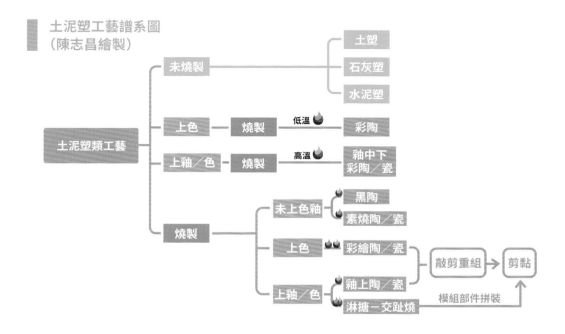

■ 土泥塑工藝譜系圖
　（陳志昌繪製）

　　廣東潮州工藝美術相當多元豐富，潮汕地區與臺灣的交通往來通暢，工匠更是受延聘到臺灣施作，所以彩繪、交趾燒、剪黏等工藝都影響臺灣美術的多樣性及發展，其中交趾燒、剪黏都是需要捏塑技術的陶塑工藝，類似的陶塑工藝還有潮州語稱作「尪仔屴（翁仔屏）」[8]的彩繪陶——大吳泥塑。

　　大吳彩繪陶的起源，與潮州當地陶瓷業關係密切，大吳村位於潮州筆架山窯場（水東窯）的西南20公里處，自唐代即有生產青白瓷，瓷塑人物則是在宋代考古層中發現，有麻姑、觀音、釋迦牟尼佛等神佛造像。[9]近代大吳彩繪陶的成品類項有：戲偶泥頭、玩具雜錦、神佛造像、塑真肖像、泉潮戲齣（尪仔

片）等5大類。其中尪仔片是大吳彩繪陶的最大形制，成品的模樣與潮州何金龍師傅傳入臺灣所剪造的剪黏壁堵相當類似。

尪仔片是以模印偶頭加手捏偶身的2種技法製作，是一座放於桌上展示用擺設，長寬約莫落在40～60公分，常見於節慶餽贈、民俗節慶祭拜場合用，潮州語稱展示習俗為「擺社」，在神明誕辰節慶時，集結各村社家中的珍藏，將古董書畫、雅瓷雕塑、幽蘭盆藝，搭配精緻糕點、粿品及鞭炮塔、煙花塔、琉璃裝飾等，[10]用來營造節慶的熱鬧氣氛及聯絡感情，所以尪仔片用來裝飾性質相當明顯。在作品表現上，尪仔片主要是以泉潮雅調《陳三五娘》、《彩樓記》、《西廂記》、《薛丁山與樊梨花》及《三國演義》、《水滸傳》等歷史故事戲齣為主要的內容，[11]以戲曲內的某一橋段，將土坯捏塑燒製後彩繪成符合故事的人物姿態，搭配亭臺樓閣、花草布景，構成戲劇舞臺的場景。

從工藝製作工序來看，依序為：挖土、練土、捏塑、窯燒、彩繪。這些工序與其他陶塑工藝大同小異，最多差異的部分為捏塑技法。圖像簡單的土尪仔、動物多數是直接模印，複雜的尪仔片則需「模印」、「捏塑」、「貼片」等3種捏塑技法。尪仔片是大吳彩繪陶中，最富藝術饒趣的工藝品，與臺灣流行的交趾燒、剪黏工藝，有著一些關聯及可以討論思考的地方：(1)其起源地是潮汕地區的大吳村，與臺灣交趾燒、剪黏發源地石灣相近。(2)捏塑技法的「模印」、「捏塑」，仍在交趾燒、剪黏製作過程使用，顯見這類廣義的土塑工藝技法的關聯性與流通性；而「貼片」的拼接手法與嵌瓷鑲嵌覆蓋的概念相仿。(3)成品形制與臺灣剪黏何金龍派系慣用的壁堵類似，泉潮戲齣為主要的敘事表現，與其他陶塑工藝的單件成品或故事結構不同。(4)彩繪陶的製作技巧出現時期要早於釉燒陶，雖無法研究其流傳的方式，但相較釉燒控制知識的建構、材料的新創等，彩繪陶的製作技法是比較不複雜，著重於色料調配及繪畫技巧。綜合許多面向來看，大吳彩繪陶的工藝品與廣東石灣燒、嵌瓷、臺灣交趾燒、剪黏之間的關係，或許存在著些許值得研究之處，更或許能填補起不同工藝間類似技法技術的交融與影響。

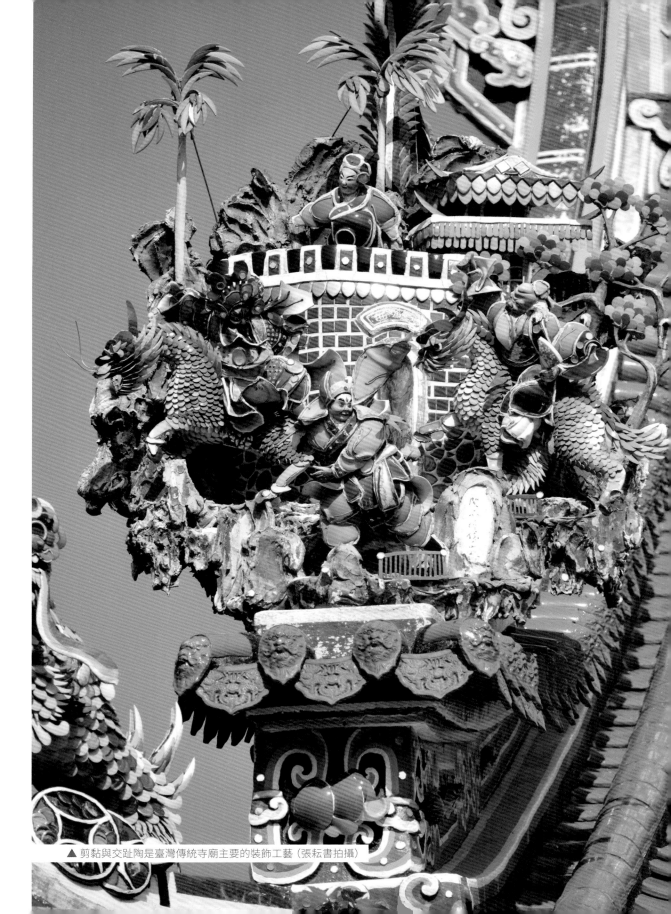

▲ 剪黏與交趾陶是臺灣傳統寺廟主要的裝飾工藝（張耘書拍攝）

在東亞，類似的陶瓷塑，「石灣燒」是另一個相當著名的工藝產品，其名稱乃是因為產自廣東珠江三角洲的石灣，因而得名。石灣燒與大吳彩繪陶的差異在於石灣燒有上釉，大吳彩繪陶沒有上釉。石灣當地約莫新石器時期考古遺址中已有發現陶器。石灣陶的窯場建設多依附河流邊，就地取材、挖土、製坯、燒製，並以河中淤泥、燒製後草木灰、桑枝灰為釉底。[12]石灣陶的生產品項以日用器皿為主流，而偶像塑形的「石灣人物陶塑」或稱「石灣公仔」[13]則是另一受注目的創作。

石灣陶的製作程序為：配土、練土、成形、乾坯、素燒、出窯、上釉、入窯、釉燒、出窯，在燒製技法上，第一次低溫素燒，坯體上釉後，再第二次入窯高溫燒。石灣陶的生產，除了日常用品外，人像、動物、亭臺、瓜果等均是創作標的，在人物創作方面，喜歡用誇張手法呈現臉部、手腳姿態，並配合故事、傳說、戲曲來呈現。石灣人物陶塑首見於陪葬品，後來發展進入園林建築的裝飾、擺飾，尤其是建物中脊上的「瓦脊公仔」，清中葉的石灣名師文如璧製作脊樑屋頂上人物時，為了視覺觀賞的突出，一改明代使用模具印像及全身單色浸釉的作法，以個別化製作模式，用手捏塑不同陶偶粗坯，身形動作姿態朝向獨特誇飾效果，且臉部、手部不上釉，服飾塗抹不同釉藥，呈現不同的多彩釉色，所以釉藥配方技術改進提升，厚胎、厚釉加上獨特的窯變驚喜，多彩豐富的裝飾藝術性，這樣獨特的石灣人物陶塑因而收到極大讚許，多方良性競爭下，也讓石灣人物陶塑進入另一個境地，因而獲得「石灣瓦甲天下」美譽。

因應各地的原物料使用、技術演進、創作題材等，各地區的陶塑工藝演進存在某些關聯性，如臺灣交趾燒的製作手法、造型、題材與廣東石灣燒的人物故事就屬雷同的泉潮雅調戲曲，加上潮州匠師的作品可見於臺灣、東南亞的廟宇寺院、民居宅第，顯示極強的關聯性。但石灣陶使用的陶土與臺灣交趾燒不同，加上坯體、釉體較厚，是使用灰釉與礦物釉混合的彩釉，內斂且多層次的釉色呈現。臺灣交趾燒則是以坯體較薄、礦物琉璃釉為主，外觀豔麗、色彩繁複，[14] 二者間存在著工匠技藝、在地材料的差異。但若從歷史區域發展來看，確實廣東石灣燒與臺灣交趾燒之間，存在相當重要的連結，所以黃永川認為石灣陶為交趾燒的主流。[15]

　　中國陶瓷工藝生產的作品是流通世界的國際商品，工藝技術的發展更影響東亞工藝演進，不同土壤製成的陶器、瓷器式樣繁多，上釉多彩發色內斂，因良性競爭生產，外觀精美巧緻，典雅端莊。廣東代表性釉燒陶「石灣陶」因經濟貿易流傳到海外華人社會，匠師也常受聘外出到沿海的福建泉州、漳州、福州、臺灣、廣東潮州、汕頭、佛山一帶到東南亞華人社會工作，所以技術也隨之外傳。

　　臺灣廟宇裝飾中類似石灣燒的釉燒陶作品，在工藝師傅圈中稱呼為「燗搪」[16]、「燗煬」[17]、「淊碭」[18]、「淋搪」[19]（目前學術界及公部門多使用此一詞，以下沿用），臺語音皆是「lâm-thng」，意思為指陶瓷坯胎上釉的過程[20]，衍生用來指涉稱呼釉燒陶作品。臺語稱呼受日文影響，所以工藝師傅許多也稱「淋搪」為「交趾燒」，也可聽到簡稱為「交趾」，或因為外在形體稱為「廟尪仔」、「瓷尪仔」、「淋搪花仔」、「交趾尪仔」、「交趾仔」。戰後報章雜誌也可見用「交趾燒」的書寫，這種工藝在民國 68 年（1979）展覽會後被與會學者建議改日文「燒」為中文「陶」，故也稱作「交趾陶」[21]。

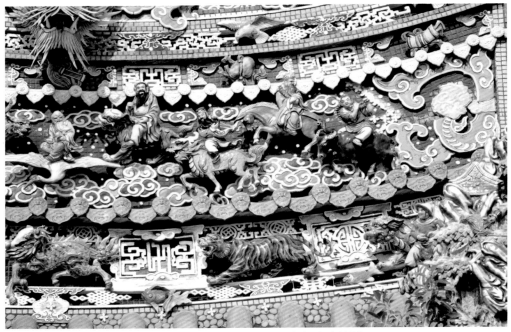

▲ 臺南麻豆尪祖廟三元宮正殿主脊肚上之淋搪作品八仙、五獸（張耘書攝影）

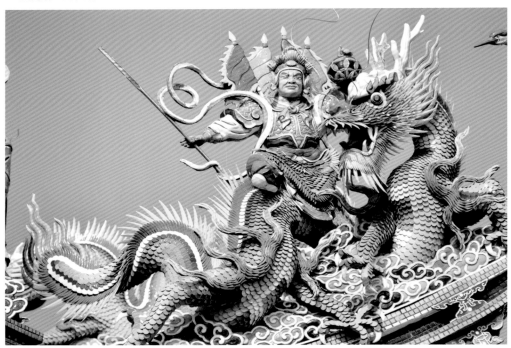

▲ 臺南麻豆區尪祖廟三元宮鐘樓之淋搪作品神將騎龍（張耘書攝影）

目前田野訪查及文獻盤點可見臺語口語使用「淋搪」、「交趾燒」，中文書寫為「交趾陶」，可見其知識體系的使用語系及改變。

　　探究「交趾」一詞來源，施慧美提出因日本江戶時期在中南半島購入釉燒茶道用具，當時中南半島的地理學稱呼為「交趾支那」，所以稱之為「交趾燒」，[22]名稱廣用後才知道這些茶道用具許多是產自廣東。相關文獻可見於明治9年（1876）蜷川式胤《観古図説・陶器之部》提到中國「交趾燒」一詞[23]；昭和18年（1943）國分直一觀察臺南三山國王廟的建築，提出廣東式建築使用廣東交趾、烏瓦、丹青陶片等建築材料的特色辨識[24]。由上述研究及文獻，可以理解為何臺語詞彙中會出現「交趾燒」一詞，而且從田野訪查工藝施作資料來看，來到臺灣的釉燒陶師傅，許多也會兼作同樣使用釉燒陶片的剪黏，如：泉州同安柯訓、柯仁來、洪坤福、泉州城內東街菜巷的蔡錦、泉州惠安蘇陽水、蘇鵬、蘇清富、蘇清鐘、漳州平和葉清嶽、廣東劉詩構、潮州何金龍等。所以這種釉燒陶產品分佈及技術傳播，應思考從地緣交通、經濟貿易、人群移動等因素，潮州與漳州比鄰，交通密切，也與經濟重心的泉州往來關係相當密切頻繁，甚至語言保有部分相通性，使得釉燒陶工藝呈現相互競爭影響的可能，加上一個師傅承載多種技藝的情形，泉、潮、漳三地的師傅們共同於臺灣匯集，更讓臺灣釉燒陶系列工藝可能存在交融而產出新樣貌。

　　從釉燒陶工藝（含剪黏）的傳入地域、師傅學養的工藝技術種類及留存於臺灣的師傅籍貫來看，泉州、潮州、漳州籍師傅為主要3個來源，其中又以泉州、潮州工藝脈傳入臺灣的發展較為活躍，如：泉州柯訓、洪坤福、蘇陽水工藝脈傳下及廣東劉詩構、潮州何金龍工藝脈傳下，二匠脈系在全臺灣都有作品，兩者相仿在經典小說、泉潮雅調的戲曲故事呈現，而又呈現師傅個人對於姿態美感、釉藥配色、燒製技術的差異特色。從遺留作品來看，葉清嶽、劉詩構傳承的葉王擅長土塑、釉燒陶製作，而柯訓、洪坤福傳承許多匠師則是釉燒陶、剪黏兼做，各成脈絡。[25]

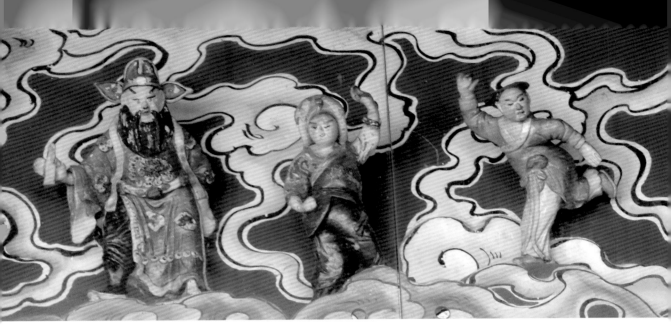

▲ 臺南麻豆代天府內交趾燒作品（張耘書攝影）

　　臺灣最早因釉燒陶成名的是嘉義的葉王。葉王本名「麟趾」，字「王」，號「和雲」，因善於做獅子，得外號「獅」，後世尊稱「王獅」。[26] 父親葉清嶽來自漳州府平和縣，葉王則在嘉義打貓庄（今嘉義民雄）出生，葉清嶽也是寺廟裝修的陶塑匠師，合理推敲葉王自幼耳濡目染習得土塑、陶燒之技藝，但葉王如何習得交趾陶及上釉技術，一說為傳承自來臺灣府城修築三山國王廟的廣東劉詩構，一說是葉王赴廈門遊歷後學成。

　　歸納葉王的作品題材，包括憨番扛廟角、博古圖、八仙過海、七賢過關、空城計、狄青斬天化、梁武帝成天、二十四孝、封神演義等創作素材。其作品精湛，但數量不多，作品分布於南部各大寺廟：如：學甲慈濟宮、佳里興震興宮、佳里金唐殿、嘉義城隍廟、元帥廟、開漳聖王廟、三山國王廟、地藏王廟、朴子配天宮等，其作品特色因應人物角色及故事結構，而有傳神、寫實、細緻、生動、詼諧等不同表現，從「臉部表情」、「肢體姿態」、「釉彩表現」等三面向來看，可以發現葉王在釉燒陶成就的卓然，玻璃礦物釉彩的「寶石釉」表現，奠定了在被日本人推崇「臺灣交趾燒」[27] 的藝術史地位。不過葉王的釉燒技術傳承上，雖部分釉彩技術傳授予許子瀾、黃得意，但作品留下較少。雖後有嘉義林添木向鄰居黃得意請益上釉知識，自行研究後，仿作葉王作品，但

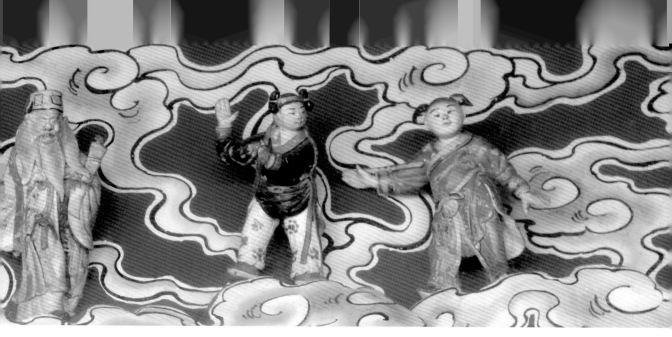

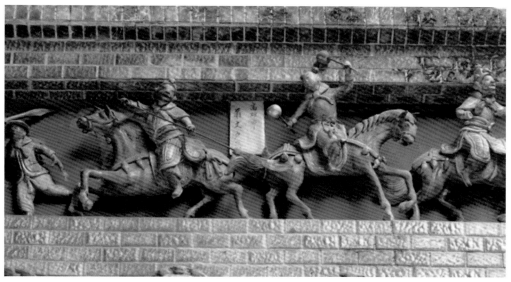

▲ 水車堵常見使用交趾燒作品

釉彩技法與葉王仍有差異，學者認為林添木工藝脈在嘉義的交趾燒發展，應該是自成一家。[28] 反而是較晚期的泉州柯訓、洪坤福一工藝脈傳播較廣。

　　泉州同安的柯訓（也稱柯雲，雲師）擅於剪黏與交趾陶，約在明治41～44年（1908～1911）左右，應大木匠陳應彬之邀來施作北港朝天宮的剪黏、交趾工程，同行的有親弟柯仁來與弟子洪坤福，柯訓在北港朝天宮工事告一段落後返鄉，柯仁來與洪坤福則留在臺灣繼續工作。尤其是洪坤福重視偶像姿態的做法極為突出，聲名遠播，所以各地宮廟邀約不斷，同時工作量增加，需要招聘助手，所以也開始廣為授徒，傳有弟子梅青雲、石連池、莊進發、劉藤、張添發、陳天乞、陳專友、姚自來、江清露等人。這一批自洪坤福工藝脈傳下的師傅，由於適逢戰後臺灣起飛，廟宇重建風潮，所以也是各自邀約不斷，授徒開枝散葉，成為臺灣釉燒陶（交趾燒、剪黏）工藝的主要系統之一，並且影響主導臺灣廟宇的屋脊裝飾走向。在臺灣廟宇寺院的建築裝飾上，交趾燒常見於正脊、垂脊牌頭、脊線下規帶、山牆、龍虎牆面堵、水車堵、鳥踏、墀頭、照壁等。

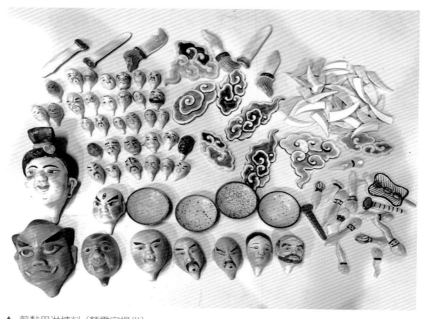

▲ 剪黏用淋搪料（顏震宇提供）

▲ 昭和 10 年（1935）南鯤鯓代天府改建工事中梅青雲等師傅使用
「剪簾燢料」用辭（南鯤鯓代天府紙本藏，林延隆提供）

　　如果從臺灣釉燒陶偶的生產方式來看，由於一座寺廟所需的作品相當多，完成整座廟的裝飾往往需要超過 1 年的時間，加上作品硬度低，搬運不易，故淋搪師傅都在現場捏塑，並直接在廟埕堆造簡單的土窯，以樹枝、粗糠為材料，露天燒製。陳三火藝師曾述看過陳專友製作麻豆代天府淋搪作品即依此法製作。[29]

　　在臺灣釉燒陶的釉藥使用上，廣東潮州、福建泉州二大工藝脈系之間，還是存在相當差異，廣東潮州工藝脈為「熟料」釉藥，先將植物灰釉、含矽鉛礦物、玻璃礦物等燒熔成塊狀，再將熔塊和色劑放在一起熔融，冷卻後再加黏土、水調勻使用，特色為發色均勻、色彩豔麗，但耐久性上較差，長時間經日曬容易脫釉。福建泉州工藝脈為「生料」釉藥，將所需的礦物、色料等材料

▲ 臺南麻豆尪祖廟三元宮正殿後堵龍側半立體浮塑作品〔祈求〕（張淑賢拍攝）

▲ 臺南麻豆尪祖廟三元宮正殿後堵虎側半立體浮塑作品〔吉慶〕（張淑賢拍攝）

按比例配料，經搗碎磨粉的釉料，可以耐高溫燒且耐久性高，但因為還沒燒製就塗抹上釉，顏色及成品的亮度控制不易，相當仰賴師傅的經驗。[30]石灣燒產地有各式窯場可供燒製，溫度可以增高及控制，而交趾燒則是採露天燒製，溫度容易散失，是種低溫燒技術。從臺灣留存的早期作品來推敲，因為釉質不穩定，坏體厚而燒成溫度低，以致表面鬆脆、欠滋潤且容易脫釉，所以日久之後釉面受日曬風吹雨打而霧化或開裂而不易久傳。所以就釉燒陶的生產方式及釉藥使用技術，石灣燒與交趾燒二者間還是有差異。

當然這些差異的表現，在工藝發展過程，總是會有師傅想辦法修改呈現的缺點，低溫軟陶硬度不高，作品質地鬆脆，石灣燒在明代後演變出高溫窯燒製，但仍可見低溫軟陶產品。[31]臺灣交趾燒發展與剪黏工藝的發展息息相關，日治到戰後交趾燒技術演變，除了現地露天低溫燒以外，同時因應窯場的建置，可以提高溫度來燒製，加上土壤材料的進口，也出現混合高嶺土（白陶土）用以提高窯燒溫度，增加作品硬度。同時也因應廟宇建築市場中快速建置的需求、發色豔麗的追求及低價競標，使得模具化窯燒生產，成為廟宇裝飾工程中的主流，現場捏製、露天燒製的生產方式被模具、窯燒作品取代。

原有交趾燒是臺語詞彙的「淋搪」，技法上的澆釉為重要概念，所以才有相關材料稱作「淋搪料」、「煬料」、「焬搪材料」的認知，但隨著窯燒逐漸轉變為市場生產主流，「淋搪」意義也開始改變，成為一個很重要的變化。現在廟宇工地師傅們對淋搪材料概念多為：「花仔料」、「現代的」、「高溫的」、「模具生產」與「大火的」等不同說法。主要由嘉義、鶯歌等地的窯燒場，以模具大量生產交趾燒人偶作品或生產剪黏所需之構件，如：龍麟、鳳翅、人物、水果、花卉、福祿壽三星、卷草、水族生物等，然後師傅們多負責將之以水泥黏著於屋頂、牌頭、水車堵、壁堵等位置即可，這樣的演變也讓廟宇工程中的淋搪料片或人偶，從1970年代至今成為工業化剪黏工藝原料的主流，淋搪所代表手工交趾燒的連結，已經脫勾。至此，有些收藏家將工藝品化的單件釉燒陶作品，沿用「交趾燒」或「交趾陶」稱呼，而廟宇空間中的釉燒陶，使用「淋搪」稱呼。

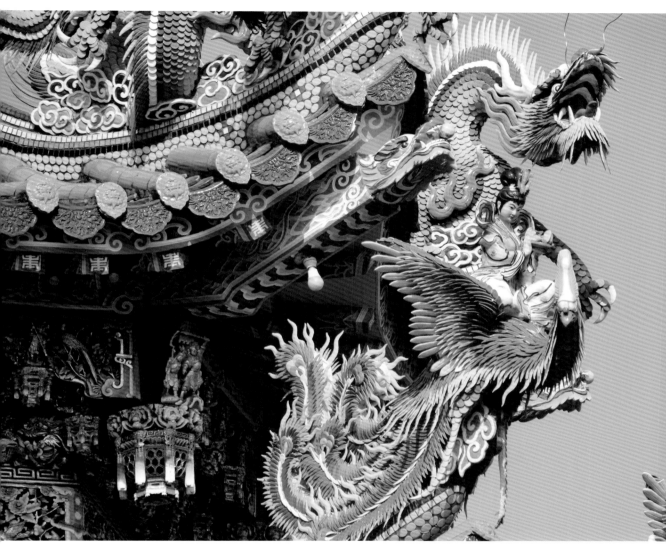

▲ 臺南麻豆區尪祖廟三元宮正殿次脊堵垂脊龍側淋搪作品仙女騎鳳（張耘書攝影）

臺灣剪黏工藝（含釉燒陶一類的交趾燒陶）的主要系統是自廣東潮州、福建泉州傳入，以日本時期的泉州洪坤福、潮州何金龍的剪黏工藝脈系發展枝葉茂盛，對戰後臺灣廟宇建築影響力最大。另臺灣本土剪黏師傅系統則有臺南安平洪華、臺北大龍峒陳豆生為受肯定的手藝，並對於該地區的剪黏工藝發展及廟宇裝飾有極大貢獻。

泉州師傅洪坤福（約 1865～不詳）擅長剪黏與釉燒陶，精於捏塑尪仔，所以人稱他「尪仔福」，[32] 其剪黏作品「重形勢、輕細節」，特別注重人物造形的比例修長、身段優雅與生動的表情，深具古典戲劇韻味。在釉燒陶工藝上色技法上，呈現出流動有層次的色彩變化。

洪坤福在臺灣期間各地宮廟邀約不斷，計有：雲林北港朝天宮（1910）、嘉義新港奉天宮（1912）、屏東九如三山國王廟（1911）、嘉義朴子配天宮（1915）、大龍峒保安宮（1919）、大龍峒孔子廟（1919）、艋舺龍山寺（1920）、宜蘭羅東震安宮（1923）、臺南南鯤鯓代天府（1923）、彰化員林福寧宮（1925）、臺南普濟殿（1925）、嘉義九華山地藏庵（1926）、嘉義城隍廟（1926）、屏東慈鳳宮等，可惜因年代久遠，大部分皆已翻修，僅存為數不多的作品。由於這些師傅盡得工藝真傳又開創自我特色，在習藝出師後，繼續授徒開枝散葉，成為臺灣剪黏、釉燒陶工藝的主要系統之一。

潮州師傅何金龍（1880～1953），廣東潮州普寧縣人，俗稱「金龍師」。因其字「翔雲」，所以落款題作可見使用「翔雲」或「雨池氏」。何金龍的工藝師承潮汕名師陳武升，在繪畫、剪黏、釉燒陶都有相當擅長的精彩表現。來臺灣主要施作有：臺南學甲慈濟宮（1927～1929）、佳里金唐殿

▲《臺灣日日新報》刊載洪華成立土木工友會

（1928）、將軍苓仔寮保濟宮（1929）、南區竹溪寺（1930～1931）、下太子昆沙宮（1931）、臺東天后宮（1932～1933）。[33]何金龍的工藝傳承多，有何海洲、何海瑤、陳子秋、王維單、楊清泉、周俊興、陳如遜、王石發等，除了王石發是臺灣人，其餘皆是潮汕人。王石發後傳子王保原，再傳有蔡根富、呂興貴、楊勝波、黃幸雄、劉水藤、蘇榮忠、吳益、蘇金亭、蔡賢瑞等人。

與洪坤福同時期的臺灣本土師傅，較為出名的是臺南安平的洪華。洪華，臺南安平人，擅長剪黏、淋搪、繪畫，由於製作的人偶精緻，所以別稱「尪仔華」。施作過臺南興濟宮、大觀音亭、赤崁樓、良皇宮等，但剪黏、淋搪作品保留不多。在昭和3年（1927）7月28日《臺灣日日新報》就有刊載家住在西門町二丁目89號的洪華，號召200餘位土水匠師傅7月29日在臺南公會堂成立「土水工友會」，可見洪華在傳統工藝領域的活躍。洪華工藝脈系傳有葉海風、葉鬃、洪順發，主要以葉鬃工藝脈的發展人數最多，計有：葉進益、葉進祿、葉進財、葉進丁、陳國璋、王炳坤、王萬得、洪振瑞、葉和元、劉和川、李柏、王為等。

洪華另一傳人洪順發（1917～1971），臺南市區人，字松山，原為土水師傅，後在洪華施作良皇宮時，正式向其拜師學藝。後工藝脈傳有黃順安、蔡廣、洪英傑、潘英章，再傳有杜木河（後改名杜牧河）及兒子黃子銘等，惟杜牧河目前已不施作剪黏，專攻土塑等塑造工藝。

剪黏工藝在傳統藝術的工藝佔有重要的一個地位，尤其是傳統建築的裝飾功能及數量，更是無出其右者。作品表現極其誇張的多彩繽紛、姿態萬千，讓粵、閩、臺地區剪黏藝術形成南方地域上，獨特且具代表性的藝術表現，呈現具地區標示性和可辨識度，其工藝作品從宮廟、宗祠等建築裝飾引人目光，後演變為單一性的工藝藝術品收藏，皆顯示這項工藝的受重視及廣受喜愛程度。

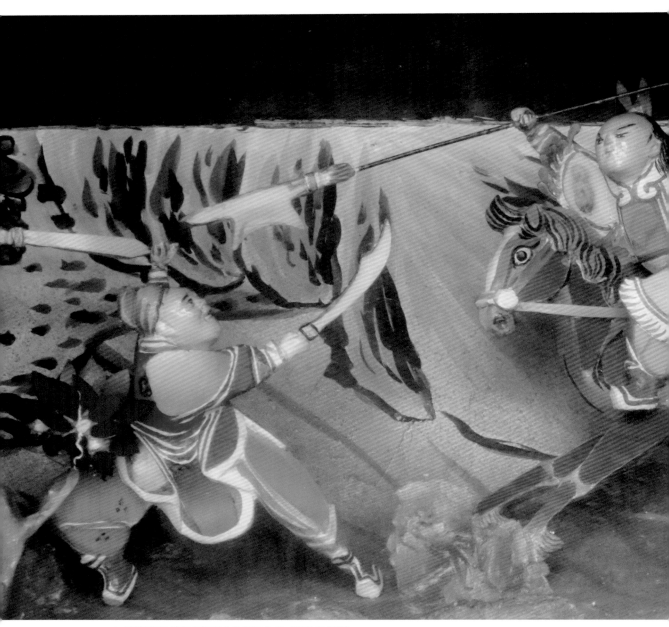

▲ 臺南麻豆代天府陳三火的剪黏作品（張耘書攝影）

一代宗師洪坤福

洪坤福（約1865～不詳），泉州府同安縣人，為泉州名匠柯訓（福建泉州府，同安縣馬巒鄉人）的入室弟子。所施作的文武戲齣人物，姿態極為生動，頭部比例略大，而腿部較細小，用色豐富，遠觀即能辨識出自洪坤福的手藝。作品題材多從傳統民間流傳的神話故事中取材，在構圖上講求整體故事的衝突與張力，注重人物造形線條優美、身段動感流暢與表情細膩生動，深具戲劇韻味，與潮洲剪黏名師何金龍並稱「南何北洪」。[34]洪坤福的交趾燒作品以「水彩釉」上色技法，[35]呈現釉彩流動層次的色彩變化，與「寶石釉」大師葉王並為臺灣交趾燒兩大系統。[36]

1900至1920年代，洪坤福可說是臺灣最知名的剪黏匠師，嘉義新港奉天宮丹墀上精彩的交趾燒作品，及牆上「博古照壁」交趾燒即為1910～1915年代洪坤福之作。洪坤福作品遍及全臺，可惜因年代久遠，廟宇翻修後，僅存的作品不多。

洪坤福在臺灣期間，各地宮廟邀約不斷，因工作量增加也開始廣為授徒，北、中部地區近五十年來活躍的匠師皆為其門生。其中以弟子梅清雲、石連池、劉藤以及人稱的「五虎將」的張添發、陳天乞、陳專友、姚自來、江清露等人較為著名。[37]徒弟們得到洪坤福真傳又開創自我特色，在習藝出師後，繼續授徒開枝散葉，成為臺灣剪黏工藝的主要系統之一。

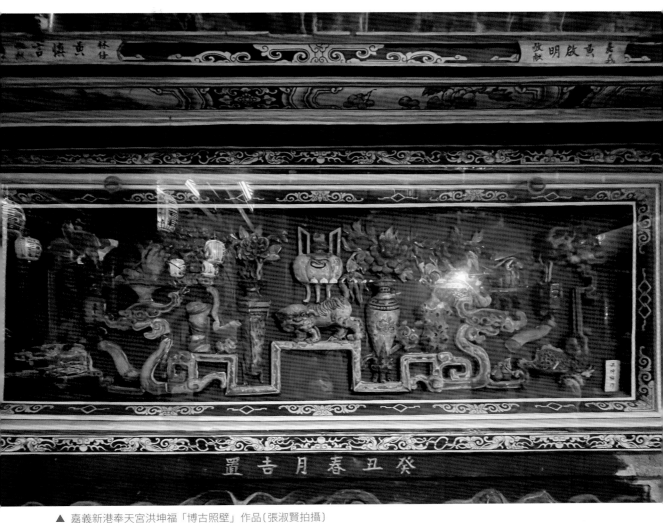

▲ 嘉義新港奉天宮洪坤福「博古照壁」作品（張淑賢拍攝）

洪派五虎將

陳專友（1911～1981），人稱友師、友仔，桃園龜山人。在兄長陳專琳（人稱煌師，為著名大木師）的帶領下，前往木柵指南宮向洪坤福拜師學藝。出師第一間廟宇是現今直轄市定古蹟的臺北士林媽祖廟慈誠宮，廟內尚保存洪坤福與陳專友師徒二人的交趾燒作品。戰後因嘉義發生大地震，許多廟宇遭震毀，重建工作增加，民國48年（1959）與其兄移居嘉義，兩人協力整修的廟宇相當多。

陳專友作品題材取自章回小說，如《七俠五義》、《三國演義》等等，構圖布局深受傳統戲曲影響，剪黏服裝配件表現極為誇張，例如頭盔和盔甲外圍呈現出剪黏損摃和甲毛。人物臉譜武生揚眉丹鳳眼，眉目細長；淨角為大花臉；旦角柳眉鳳目櫻唇。人物姿態充滿戲劇張力，傳神逼真。

另一位「五虎將」江清露（1911～1994），別名江金露，人稱露仔師、阿露師，彰化縣永靖鄉人，14歲（1925）時由父親帶至員林福寧宮，向洪坤福學藝，跟隨師父至北港朝天宮整修剪黏，施作期間因日本政府對中國的政策改變，洪坤福因此離臺返回中國，整修後續工作由江清露與師兄們合力完成。江清露作品主要

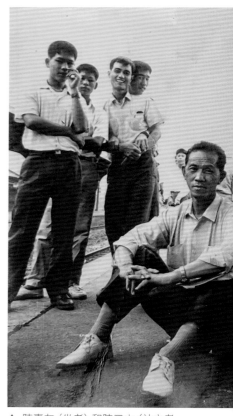

▲ 陳專友（坐者）和陳三火（站立者前1）合影（陳三火提供）

分布於中部地區，尤以北港朝天宮的剪黏令他聲名大噪，其將早年「半堆剪」技法改進成「不見灰」，[38] 創新技法讓剪黏人物姿態更為出色。

　　陳天乞，原名陳乞（1906～1991），人稱阿乞師，福建同安人，13歲隨著洪坤福來臺施作臺北大龍峒保安宮，之後陸續承作臺北大龍峒孔子廟、臺北艋舺龍山寺等，是洪坤福的得力助手。其孫陳世仁（1951～）傳承技藝，成為知名交趾燒、剪黏師傅，至今仍活躍於業界。

　　張添發（1906～1977），別稱添發師，臺北大龍峒人，大正7年（1918）大龍峒保安宮大修時，張添發因地緣關係向洪坤福拜師學藝，出師後跟隨師父承作大龍峒保安宮、艋舺龍山寺、樹林濟安宮等廟，戰後承作的廟宇多位於北部，並常與師兄陳天乞合作，為北臺灣著名的剪黏師傅與陶匠。

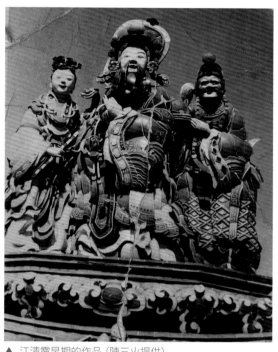

▲ 江清露早期的作品（陳三火提供）

　　姚自來（1911～2007），人稱巧仔師，臺北林口人，字「德修」，因此早期作品多落款「德修」，晚年自號「東林山老人」。17歲時經由親戚引介，拜洪坤福為師，除擅長交趾燒、剪黏與泥塑技法外也精通彩繪，是洪派體系重要的傳人之一。姚自來授徒頗多，其中較知名者為徐明河（1942～2023），2022年文化部登錄為重要文化資產保存技術「剪黏泥塑技術」保存者。徐師晚年亦任教於國立臺灣藝術大學古蹟藝術修護系，培育年輕學子。

洪派傳人成為嘉義新港剪黏的濫觴

　　洪坤福來臺第一位徒弟梅清雲（1886 ～ 1936），嘉義新港人，原與母親在新港奉天宮廟前從事捏麵人小本生意，洪坤福到奉天宮工作與梅清雲結識後收他為徒，是洪坤福在臺的首位弟子。梅清雲出師後獨立承攬朴子配天宮與南鯤鯓代天府工程，後來梅清雲離開剪黏界返回捏麵人工作。

　　梅清雲融入捏麵人技藝，以連珠紋造型來表現武將戰裙邊飾，而成為特色。傳授徒弟較知名者有林萬有、石連池與石金和兩兄弟。石連池與林萬有兩人授徒眾多，並培養出許多傑出的匠師，洪派體系持續擴大茁壯，使新港成為剪黏和交趾燒的匠師們聚集之地。

　　石連池（1907 ～ 1981），是洪派技藝在新港的重要推手，早年務農維生，後轉向梅清雲學習剪黏，在梅清雲返回從事捏麵人工作後，轉向洪坤福學習剪黏，隨著洪坤福南征北討，取代梅清雲成為洪坤福當時在臺的助手。民國50年（1961）新港奉天宮進行修建，三川門剪黏重修保留洪坤福所作的交趾燒，水車堵是石連池和其徒弟林再興的作品，為國內寺廟少見有三代藝師並存作品的廟宇，獨具特色。

　　石連池徒弟林再興（1929 ～ 2010），嘉義新港人，跟隨姑丈石連池習藝，自願當6年學徒，盡得真傳，也奠定精湛的交趾塑陶工夫，成為石連池最得力的助手。民國41年（1952）獲畫家李梅樹之邀參與三峽祖師廟整修工程，其授徒眾多，弟子在業界頗具影響力。林再興是臺灣當代交趾燒匠師中，少數能獨立承攬製作整座廟宇內外的陶偶，1998年獲頒國家重要民族藝術藝師，是國家重要的交趾燒藝師。

梅清雲另一位徒弟林萬有（1911～1981），嘉義新港人，14歲即拜姑丈梅清雲為師，在師父及石連池的授藝指導下，精通剪黏及交趾燒。二戰爆發後，因家人擔心被徵兵到海外，任職於嘉義化學會社，擔任土木工程職務，戰後，才重返寺廟建築，並主持新港奉天宮修建工作，也參與管理委員會。徒弟林洸沂為國內知名交趾燒大師，在民國99年（2010）文建會指定為重要傳統藝術保存者，以及民國102年（2013）登錄嘉義縣傳統藝術類文化資產保存者。新港交趾燒在石連池及林萬有的薪火傳承下逐漸繁衍開枝散葉。

陳三火啟蒙師父李世逸

李世逸（1940～2002），人稱逸師，頗具藝術天分，學生時代便擅於繪畫。就讀臺南二中初中部期間，因為愛玩和同學起衝突，被學校留級列為觀察名單；又學校蓋圍牆發起樂捐，他沒有錢捐款，最後被退學。[39]

在父親陳添奧的安排下，向當時正承作麻豆代天府工程的剪黏名匠陳專友拜師習藝，日後隨陳專友北上前往基隆暖暖媽祖廟工作，開啟剪黏生涯。剪黏的工作過著以廟宇為家，四處漂泊的日子，像遊牧民族逐廟而居。若是偏遠地區的小廟就要揹著生活用品如棉被、水桶等，甚至於有的地點是沒有交通車可到，下車後要走2個多小時的路才抵達工作地點。

在戰後初期，剪黏工作機會較少，包括房屋的起灶與修繕廁所等逸師都曾做過，直到北港朝天宮重修時，才和師叔江清露一起工作並磨練技藝，跟隨他到處工作而得到真傳，也奠定逸師在剪黏界的一片天。

逸師曾說要有一番成就，除了精進技藝外，也要效法師父們如何待人接物：做人學「葉仔池」（即葉金池，廟宇彩繪名師，逸師稱他為歐里桑）；工夫學露師（剪黏名師，江清露）；工作路學友師（逸師的師父陳專友）。[40]葉金池的涵養深厚處世溫和，和逸師特別有緣，後來他的兒子葉清奇拜逸師為師。[41]

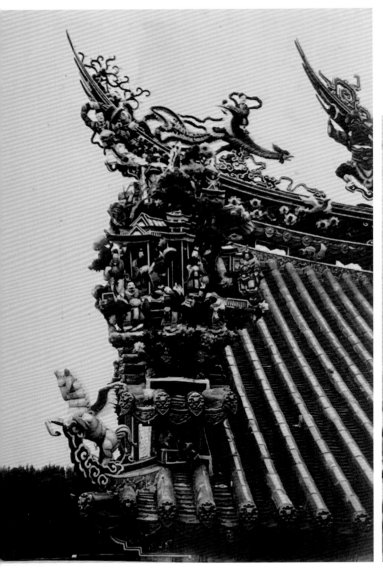

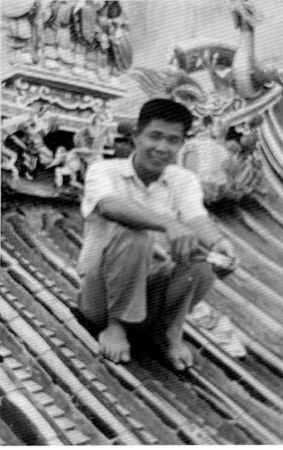

李世逸出師後曾在北部待過一段時間，後返回麻豆承接麻豆代天府第二殿整建與第三殿的增建工程，隨後再施作代天府「天堂地獄」的巨龍以及觀音寶殿，因此打響名號，陸續再施作麻豆東角媽祖廟與上帝廟等。其先後收了陳三火、葉清奇、許子祥、陳瑞連、黃嘉宏與陳智信等6名徒弟。在46歲（1985）之後較少承攬工作，徒弟們也紛紛自立門戶。在51歲（1990）喪妻之後，廟宇剪黏工作幾乎完全停止，晚年專心創作交趾燒。

　　逸師承作的廟宇遍及全臺，包括基隆暖暖慈護宮、桃園孔子廟、士林慈誠宮、九份神農大帝廟、北港朝天宮、鹽水護庇宮、大甲鎮瀾宮、沙鹿三山國王廟、麻豆代天府、澎湖靈光殿，甚至應邀遠赴香港新界和到日本長崎施作孔廟。

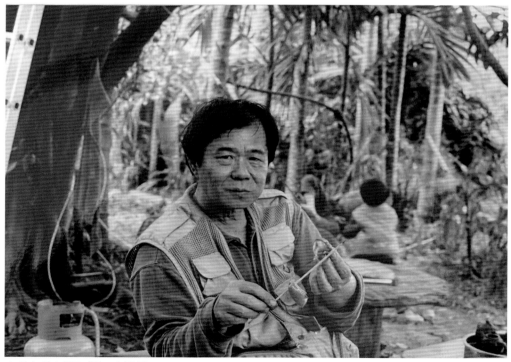

▲ 晚年的李世逸（陳三火提供）

註釋

1. 黃叔璥，《臺海使槎錄》（1958，南投：臺灣銀行經濟研究室），頁33。

2. 不著撰者，《臺灣史料集成 清代方志彙刊第四十冊 安平縣雜記》（2011，臺南：國立臺灣歷史博物館），頁247。

3. 同上註，頁247～256。

4. 林美容編，《白話圖說臺風雜記：臺日風俗一百年》（2007，臺北：國立編譯館），頁102。

5. 重要傳統工藝「泥塑」保存者杜牧河認為以臺語稱「土塑」會更合適，為表尊重且更符合使用之材質。

6. 林會承認為「泥塑」也稱「彩繪泥塑」，為灰泥塑形而表面上漆的手工藝品。林會承，《傳統建築手冊—形式與作法篇》，1995，臺北：藝術家出版社。

7. 也有學者將土塑、石灰塑合併稱呼為泥塑。簡榮聰、鄭昭儀，《彩塑風華—臺灣交趾陶藝術風華》，2001，南投：臺灣省文獻委員會。

8. 陳奕愷赴潮州採訪，潮州語發音為「Ang-a-pian」，提出應該用「翁仔屏」。Ang-a 所指為小型偶像，在臺語可寫作「尪仔」，「屏」所指為一座小型屏風似造景藝術，在臺語目前常用為「爿」，考量潮州語及臺語發音有相似之處，本份報告暫用臺語漢字「尪仔爿」。

9. 王連海，〈吳光讓與大吳泥塑〉，《民間美術》，2011年4月，頁105～106。徐俊賢，〈回顧潮州大吳泥塑的發展歷史〉，《神州民俗》第227期，2014，頁17～19。

10. 陳奕愷，《潮州民間雕塑藝術》（2003，臺北：藝術家出版社），頁7～11。

11. 蔡幸玲執行編輯，《潮汕彩繪翁仔屏特展》（2004，高雄：高雄市立美術館），頁50～159。王連海，〈吳光讓與大吳泥塑〉，《民間美術》，2011年4月，頁106。

12. 梅文鼎，〈石灣陶塑的品味與技藝〉，收於黃明德編，《石灣因緣》（1990，臺北：黃明德個人出版），頁110～111。

13. 「公仔」為廣東話稱呼人偶型成品用詞，福建語系稱「尪仔」。

14. 陳國寧，〈臺灣交趾陶之美〉，收於蘇啟明主編《彩塑人間—臺灣交趾陶藝術展》（1999，臺北：國立歷史博物館），頁19。

15. 黃永川，〈中國古陶奇葩—石灣陶藝〉，收於國立歷史博物館編輯委員會《國立歷史博物館藏石灣陶》（1995，臺北：國立歷史博物館），頁3～9。

16. 陳冠勳，〈臺灣傳統建築裝飾藝術—人物類剪黏題材的構圖原則〉，《設計學研究》，15卷1期，2012，頁112。

17. 劉玲慧，〈嘉義新港剪黏業的發展—以司傅傳承與工法為主〉，2005，國立臺北藝術大學傳統藝術研究所碩士論文，頁1。

18. 黃秀蕙，《王保原剪黏工藝技法圖解》（2014，臺南：臺南市政府文化局），頁51。

19. 陳美玲，〈剪黏材料與工法變遷對傳統剪黏工藝之保存及傳承影響〉，《文化資產保存學刊》28期，2014，頁63～64。

20. 白士誼，〈臺灣傳統剪黏藝術施作工序流程〉，《文化資產保存學刊》31期，2015，頁61～62。在教育部異體字字典網站資料，「淋」字意思是以水或其他液體澆灌，「搪」字意思為均勻塗抹，似乎「淋搪」意義確實符合上釉的動作，衍生為稱呼「釉燒陶」。

21. 陳國寧，〈臺灣交趾陶之美〉，收於蘇啟明主編《彩塑人間—臺灣交趾陶藝術展》（1999，臺北：國立歷史博物館），頁18。

22. 施慧美，〈臺灣交趾陶起源與早期匠師〉，《史博館館刊》，168期，2007，頁68～80。

23. 蜷川式胤《観古図説・陶器之部》，日本國立國會圖書館網站：https://dl.ndl.go.jp/en/pid/849456。擷取日期：2022年12月12日。

24. 國分直一、渡邊毅、福田百合子，〈三山國王廟〉，《臺灣建築會誌》第15輯5、6號合卷，（1943），頁213。〈三山國王廟〉文章以國分直一為撰稿人，渡邊為攝影者，福田百合子協助測量，後以國分直一名義，改寫〈三山國王廟〉收於《臺灣風物》第23卷第1期（1973年3月），頁41～42。

25. 江韶瑩，〈來看廟尪仔—臺灣交趾陶精華〉，收於國立臺灣傳統藝術總處籌備處編，《來看廟尪仔：臺灣交趾陶特展》（2011，宜蘭：國立傳統藝術中心），頁8。

26. 簡榮聰，〈臺灣彩塑風華—臺灣交趾陶研究初探〉，《彩塑風華—臺灣交趾陶藝術專輯》（2001，國史館臺灣文獻館），頁61。曾永寬，《學甲慈濟宮葉王交趾陶古物文物價值之調查研究計畫結案報告》，2014，未出版：臺南市文化資產管理處委託，頁30～33。

27. 交趾陶，臺灣民俗文物辭典網站：https://dict.th.gov.tw/detailPage.aspx?ID=1855&Ca=325。擷取日期：2022年12月12日。

28. 施翠峰，〈重新認識臺灣交趾陶〉，收於國立歷史博物館編輯委員會編《以手築夢—臺灣交趾陶藝術》（2000，臺北：國立歷史博物館），頁7。李鑄恆，〈葉王交趾陶胭脂紅釉彩研究〉，國立雲林科技大學視覺傳達設計系碩士論文。

29. 陳三火口述，筆者訪談，訪談日期：2022年11月3日。

30. 王福源，〈臺灣彩塑—（交趾陶）原流及其特色〉，收於蘇啟明主編《彩塑人間—臺灣交趾陶藝術展》（1999，臺北：國立歷史博物館），頁27。

31. 黃永川，〈中國古陶奇葩—石灣陶藝〉，收於國立歷史博物館編輯委員會編《國立歷史博物館藏石灣陶》（1995，臺北：國立歷史博物館），頁7。

32. 其作品常見落款為「鷺江洪坤福」。

33. 陳丁林，《臺南剪黏工藝研究》（2016、臺南：臺南市政府文化局），頁175～177。

34. 何金龍（1880～1953），字翔雲，廣東汕頭人，為清末民初汕頭地區的剪黏師傅，人稱金龍師，是臺灣剪黏潮州派的祖師爺。潮州剪黏稱為嵌瓷、聚饒、貼饒或扣饒等，「饒」即為塑造之意，其特色是使用瓷片粗細的鑲嵌在作品上，構圖與布局具空間層次，作工精細。

35. 泉州派剪黏技藝特色為以不同弧度的薄胎彩色瓷碗和盤子為剪黏材料，而不使用彩色玻璃片。

36. 葉王（1826～1887），字麟趾，號和雲，外號「獅」，時人以「王獅」相稱，後人改為「王師」以示尊稱。臺灣嘉義人，為第一位臺灣出身的交趾燒藝師。寶石釉結合低溫軟陶的鉛釉與高溫的瓷器釉，釉彩調合典雅、色澤飽和，著名的顏色有胭脂紅、翡翠綠、古黃諸色。

37. 張添發、陳天乞、陳專友、姚自來、江清露五人整修艋舺龍山寺後聲名大噪，被譽為「五虎將」，其中陳天乞為洪坤福遠房妻舅，其餘弟子皆為臺灣人。

38. 半堆剪的技法為半剪黏半堆灰泥，坯體完成塗上白灰，把剪好的碗片或玻璃黏貼上，彼此間保留空隙，其空隙的白灰呈現出衣服的皺褶或是肌理紋路。不見灰即黏貼碗片或玻璃相互遮掩，看不到白灰。

39. 林文嶽，《李世逸剪黏泥塑專輯》（臺南，臺南縣政府文化局，2003年），頁18、20-21。

40. 黃秀芬，〈陳三火剪黏工藝研究〉國立臺南大學臺灣文化研究所碩士論文，頁22。工作路指工作有條理地計畫先後順序加以處置，如人手、時間分配和工作程序的安排等等。

41. 林文嶽，《李世逸剪黏泥塑專輯》（臺南，臺南縣政府文化局，2003年），頁19。

執守根基・習藝綻放

17世紀時的倒風內海沿岸，是臺灣當時對外貿易的門戶。貿易往來商船林立，漁產豐富物產豐饒，一片繁華熱鬧景象，讓西拉雅族的麻荳社成為嘉南平原最強大的部落。幾個世紀以來，倒風內海因泥沙淤積而陸化，麻豆市街沒有因此而沒落，由於位處交通樞紐，仍是非常繁榮的交易集散地。

　　麻豆地區有幾個聚落尚保留西拉雅族阿立祖信仰，位在麻豆北勢里的尫祖廟三元宮是其中之一，這裡也是麻豆地區漢人最早的居住地。

　　陳三火住在尫祖廟三元宮西南方不遠處，他不向貧困出身的命運低頭，練就一身剪黏好手藝，跨越成長逆境，在富庶之地麻豆拓展人生契機。歷經人生低潮時，在參觀羅浮宮獲得啟發，翻轉失意人生，突破困境走向藝術殿堂，2021年榮獲臺灣工藝類最高榮譽獎項「國家工藝成就獎」後，依然自我挑戰從具體到意境的藝術創作。

▲ 麻豆北勢裡的尫祖廟三元宮離火獅住家不遠，是火獅經常走動的宮廟（張淑賢拍攝）

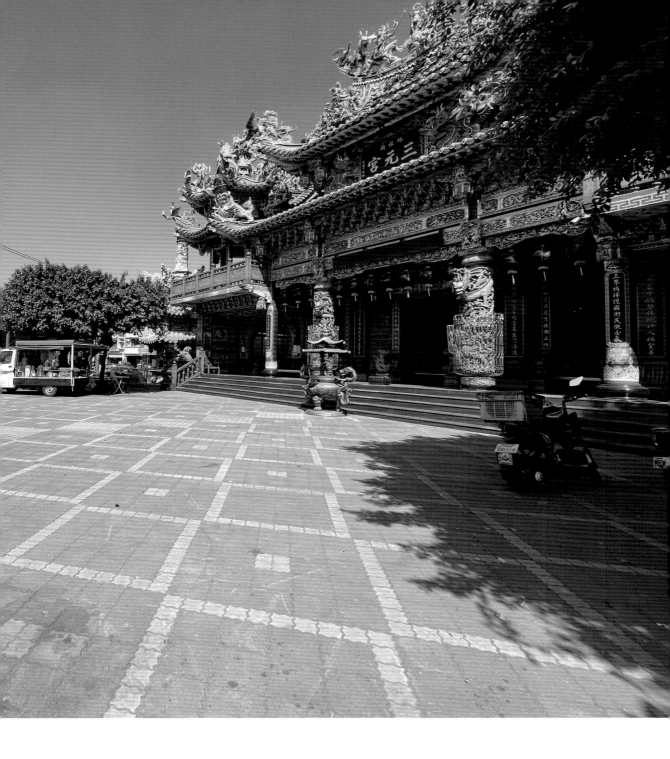

帶天命，看顧本土藝術

　　名字是父母親送給小孩的第一份禮物，其中蘊藏著父母親對孩子的殷殷期待和無限的祝福。陳三火師傅，人稱「火師」，但他總愛自稱「火獅」。陳三火於民國38年(1949)冬月彌陀誕生日那天出生在臺南麻豆，在家中排行第三，父親陳添奧(1921～1973)為他取名「三火」。陳三火(以下簡稱火獅)的命格是火與火比旺，適合從事土行行業，正巧廟宇剪黏就是屬土的行業。

　　人生際遇，天命自有安排。陳添奧原本安排火獅在曾文農工初中畢業後，跟隨當時在麻豆合作的雕刻師傅「溪邦師」學習木雕，但大哥李世逸的剪黏工作剛自立門戶需要幫手，希望火獅能留下來幫忙，自此奠定火獅與剪黏一生之緣。

　　火獅說：「以前會納悶父親怎麼取這樣的名字，後來，我覺得似乎命中注定要吃剪黏這行飯。廟裡的兩隻獅子是看顧廟宇，而我這火獅是在看顧本土藝術。」火獅待人處事如其名，生性開朗豁達、真誠熱情，開創出發光發熱的人生。

▲ 陳三火人如其名，雙眼炯炯有神，神采奕奕 (陳三火提供)

支撐家裡的雙手們

火獅從小在惡劣的環境中成長，一路打拼過來，培養出百折不撓的毅力和積極正面人生觀，這深受到父母親和兄長的影響。

二戰後，臺灣經濟混亂，農工生產停頓，百業蕭條，通貨膨脹嚴重。當時生活大不易，火獅的父親陳添奧因家貧入贅李家，育有5子2女。一家老小食指浩繁，他到處打零工承接各項工作維持家計，大都和蓋房子相關，從挑磚、土水、板模、泥塑、油漆工程和彩繪，各種粗活到細工皆能勝任，靠著一身本領養育七個小孩，但收入只夠養家糊口，向他人借錢賒欠度日是常態。火獅說：「我家應該是麻豆最窮的人家。」

陳添奧承接油漆工程時，聘請擅長彩繪的蔡草如及陳壽彝等畫師負責繪稿或彩繪。火獅憶及小時候，蔡草如及陳壽彝因工作關係借住家裡，晚上閒暇時練練畫，山水、花鳥、水族、人物等躍然於畫紙上，現在家裡還保存著大師們的畫稿。這些畫稿默默地影響火獅轉型創作，其日記記載：

家中掛著一幅父親留下的達摩畫作，是蔡草如大師鉅作。閒暇之餘，我時常與達摩四目相對，細細觀察欣賞蔡草如大師的創作風格，無形中對達摩印象特別深刻，2004年轉型創作第一件作品，即以達摩作為題材融合自我觀點的藝匠技法，創造出獨特風格的達摩。

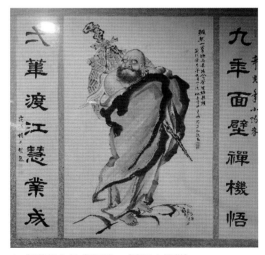

▲ 蔡草如作品〔達摩〕。（陳三火提供）

陳家父子耳濡目染下，練就彩繪功夫底子。陳添奧曾在玉井、楠西一帶留下彩繪作品，不過目前只知臺南市安南區有戶民宅尚保留陳添奧的作品。

陳添奧從苦境中磨練出「窮當益堅」的氣度。雖無法給予家人們富足的生活，至少所有的小孩皆能初中畢業並學得一技之長，其身教對火獅的人生觀影響甚鉅，火獅的手記記載父親的教誨：「秉持著勤忍的原則，腳踏實地、安分守己、勤勞勤儉來創業，『一勤天下無難事，百忍堂中有太和。』所謂大富靠先命、小富靠勤儉。忍辱、忍讓、忍耐，能忍則安。忍不是最高境界，要能夠看開『忍』，則會覺得一切逆境都是自然的。」

　　火獅的母親李流（1916～1991），對小孩的管教甚嚴，規定小孩每天上學前要打掃家裡，屋裡屋外和牆角皆要確實清掃，若發現還有灰塵或是垃圾，等小孩放學回家後，必定嚴厲處罰小孩並要求重新打掃，這養成火獅對於工作不敢怠慢的態度。

▲ 陳三火第一個以摃代剪的作品〔達摩〕（2004）（陳三火提供）

▲ 落款「麻豆尪祖廟陳添奧」（張淑賢拍攝）

李流逢年過節若遇手頭拮据，則向他人借錢為孩子們加菜，不要讓孩子覺得不如他人而產生自卑心理，希望小孩擁有「人窮心不窮」的意志力。

起初火獅的兄姊們一起分擔母親的工作量，當他們出社會工作後，家務就紛紛落在火獅身上，舉凡打掃、水缸裝滿水、菜園撿菜、撿樹枝、撿蔗葉、燒飯等樣樣皆來，家務傳承是陳家家規。

▲ 父親陳添奧與五個兄弟合影（前排中陳添奧、前排右陳三火、前排左四弟陳三介。後排從右而左為：大哥李世逸、二哥陳仲伸、五弟陳三合）（陳三火提供）

在逆境中陳添奧深感擁有「家財萬貫，不如一技在身」，原本希望五個兒子學習不同的技藝，隨著際遇發展，後來有四個從事建築業，一個從事貿易業。陳家兄弟感情融洽，在相互扶持中，彼此鼓舞，各司其職，共同承擔照顧家庭的責任。大哥李世逸（1940～2002）[1]，人稱「逸師」，是臺灣早期剪黏國寶級大師，師承泉派剪黏名師洪坤福的徒弟陳專友與江清露，他也是火獅的剪黏啟蒙師父。二哥陳仲伸（1945年出生），曾跟著陳專友學習剪黏一、兩年時間，還沒出師就回家幫父親做土水（即泥作），後來又跟著大哥承攬廟宇工事，專門做脊、燕尾、蓋瓦的部分。大哥過世後，二哥加入火獅團隊一起從事剪黏工事。四弟陳三介（1951年生）承攬民宅油漆工程，景氣低迷時，四弟也來火獅團隊參與油漆工程。五弟陳三合（1953年生），從事禮服布料製造外銷工作。

十七束髮，正式進入剪黏的世界

民國51年（1962），火獅初三那年的暑假，父親陳添奧承包麻豆關帝廟油漆彩繪工程，他到工地，看見大哥的師父陳專友和江清露的兒子江益察在剪玻璃，他感到好奇靜靜在一旁觀察，一時技癢動手拿起剪刀和地上的玻璃跟著剪起來，剪出的部件獲得陳專友的稱讚，這是火獅第一次自學剪玻璃。連續3天他到廟裡剪玻璃，過程得心應手，發現自己剪玻璃的功夫不輸其他師傅，心裡

浮現未來就靠這項技術謀生的念頭。暑假一過，他就無心課業，想要早點畢業從事剪黏工作，以改善家計。

17歲（民國54年，1965）那年自學校畢業後，跟隨逸師走上剪黏之路，過著離鄉背井逐工地而居的日子。火獅說：「從事剪黏工作要抱持著隨遇而安的心態，克服眼前工作環境，如在簡陋的工寮生火炊爨，在廟內席地而睡，煮飯、洗衣服一手包辦。」有一次，一輪明月高懸天際照耀著深夜，皎潔的月光讓火獅誤以為天亮了，趕緊起身做早飯，忙了一陣子後，才意識到當時還是半夜。

他跟隨逸師南征北討，行走全國各地廟宇四處謀生，曾受聘到日本長崎施作孔廟以及到香港新界工作，外島澎湖也有他們的足跡。北至基隆，南至屏東，經手的廟宇至少超過百餘間。一路走來與逸師的情感亦兄亦師亦父，深深影響了火獅的人生價值觀。

火獅最初習藝沒有學畫稿，而是由其他基礎工如剪瓷片學起。逸師認為沉浸式學習是學徒進入剪黏領域習藝的主要途徑，透過「做中學，學中做」培養主動學習態度，雖然師傅傳授的有限，在耳濡目染、潛移默化中依然可習得一身功夫。[2]

學習剪黏入門基本功是會靈活使用灰匙（又稱桃型鏝刀，是土木工程上的一種工具，主要用作撫平水泥之用，也是剪黏匠師最吃重的工具）和畫雲紋。空閒時師父畫紋飾、動物、花草的圖案，讓徒弟不

▲ 18歲的陳三火在桃園修建孔子廟（陳三火提供）

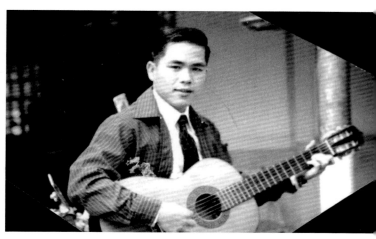

▲ 陳三火（右）25歲時和大哥（中）、二哥　　　　▲ 20歲的陳三火洋溢著青春氣息（陳三火提供）
（左）赴香港新界大佛寺工作（陳三火提供）

斷臨摹，訓練基本功。徒弟一邊觀察師父操作工具一邊練習技法，拿著灰匙塗抹或塑形練習手感。

　　剪黏粗坯決定了一個作品的好壞，其中最難學的是人物造型，徒弟若學到此階段表示學徒生涯即將結束，可以準備出師了。不過這階段只是「會做」，還談不上工藝，所以有人出師後仍選擇留在師父身旁受僱當「師傅」以精進技藝。逸師勤於傳授技藝，對待亦徒亦弟的火獅採取恩威並行，訓練火獅比他人更為嚴格，火獅的作品未達標準，訓斥後要求火獅打掉作品重做。受過嚴厲的訓練與經驗累積，也慢慢磨出火獅吃苦耐勞以及一身的好手藝。

　　火獅生性內向，民國56年跟著師公們在臺南麻豆上帝廟北極殿進行正脊剪黏工程時，中午聽到師婆喊吃飯的聲音，他卻「畏小人」（ùi-siáu-jîn，指害羞、靦腆）躲在神房內不敢出來，直到大家去用餐，他才偷偷跑回家吃飯。於是逸師手把手訓練火獅克服害羞，學習團隊合作、人際關係互動與溝通等能力。

民國56年（1967）時，逸師承接麻豆代天府屋頂整修和其他建築增建工程，打響了知名度，接了數間廟宇工程，忙得分身乏術無法兼顧。陸續將小規模的工作交給火獅，例如麻豆東角里的媽祖廟（天后宮），逸師完成龍鳳的粗坯後，龍麟鳳毛由火獅接續完成。同年，逸師逢當兵前夕，承攬麻豆的上帝廟（北極殿）的工程，整個工程放手給火獅獨自完成，火獅一氣呵成完成正脊上方的財子壽和龍鳳的粗坯，以及後續剪黏工序。逸師邀師叔江清露驗收成品，老人家點頭表示讚許，這是火獅獨立完成的第一間廟宇剪黏，在他剪黏生涯中極具代表性。隔年逸師承攬麻豆尪祖廟（三元宮），也是交給火獅獨自完成全部的屋頂剪黏。

　　在逸師的嚴厲鞭策調教與火獅勤勉學習之下，逐步奠定火獅扎實的剪黏根基，習得洪坤福一派流傳下來的精湛工藝，成為其派下第四代傳人。

▲ 陳三火（右）20歲時參與三元宮翻修工程（陳三火提供）

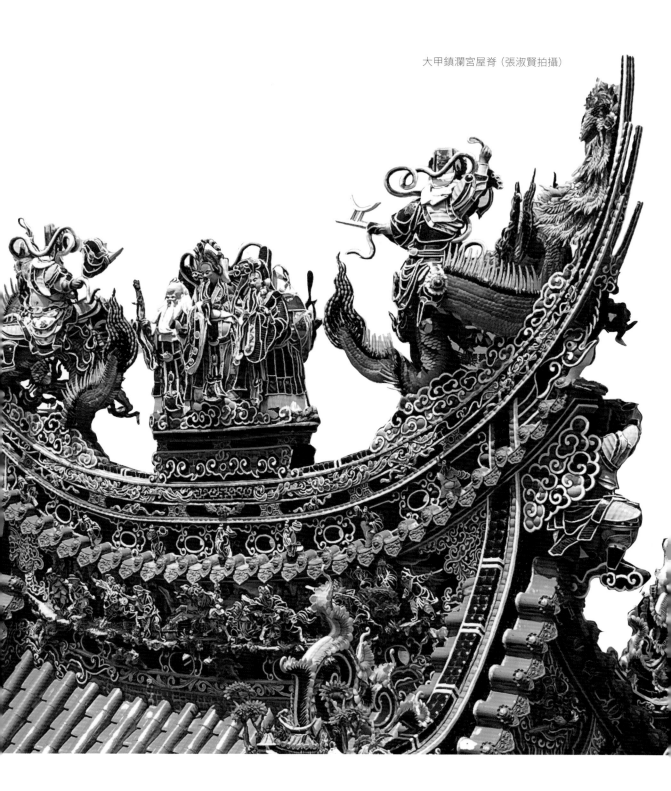

大甲鎮瀾宮屋脊（張淑賢拍攝）

出不出師的抉擇

火獅跟著兄長逸師習藝，在學成出師後，並未像一般的師徒制「出師」之後調高薪水。因為是親兄弟，又考量當時家裡經濟來源主要來自大哥收入，故持續領徒弟工資。

▲ 陳三火和太太蔡玉美在麻豆結婚宴客（陳三火提供）

民國62年，25歲的火獅承攬臺南下林建安宮工程，當時月薪4,000元，嘉義新港同業以一天600元欲高薪挖角。當時火獅已結婚成家有經濟壓力，高薪的確曾令他一度心動想跳槽，然而，他意識到剪黏不僅是工作，若要將作品力求精緻，還得不斷的學習與歷練，方能掌握要領與精華。因此，他放棄高薪的機會，繼續留在逸師身旁磨練和幫忙協助管理，培養自己未來獨當一面與掌控全場的能力。

民國66年，火獅29歲，小孩相繼出生，生活開銷更大，這又萌生另起爐灶的念頭。當時逸師承攬的工事頗多，需要火獅協助各項事務，他說服火獅不必急著自立門戶，幾次溝通火獅都被留下來，直到他30歲（1978）那年，才自立門戶，獨立承包工程。

貴人出現，締造人生第一波高峰

亦師亦父的兄長逸師，引領火獅走入剪黏世界，觸動火獅開創事業的轉軸，從謀生到使命的「匠轉藝」過程扮演著關鍵人物。

火獅的賢內助蔡玉美（1950年生），是火獅另一位貴人。她陪伴火獅走過創業之初的篳路藍縷，有著傳統婦女任勞任怨、勤勉持家的美德。結婚沒多久，火獅26歲時和大哥李世逸在臺中豐原北龍宮後殿施作工程，太太蔡玉美跟隨火

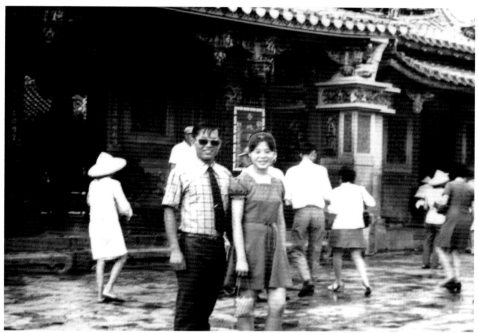

▲ 陳三火和太太蔡玉美到豐原慈濟宮參拜（陳三火提供）

獅到工地煮飯張羅三餐。在工作閒暇之餘，夫妻倆結伴前往豐原慈濟宮參拜，過著邊工作邊旅行的生活方式。

在火獅事業根基未打穩，經濟尚不寬裕時，她經營裁縫和布店一起維持生計。時常趕工之際又要照顧小孩，家庭工作兩頭燒。她體恤火獅工作辛勞，仍然在百忙中硬是抽出時間趕回家準備午飯，內外兼顧，成為火獅生活與事業上最大的支持與後盾。

經由結婚媒人朱雀介紹認識麻豆小埤頭普庵寺主委（朱雀的胞兄），當時普庵寺整修工程已至最後階段，廟頂剪黏與廟內人物堵和2座壁堵皆為王保原弟子楊勝波所施作。廟方請火獅對未施作的2座壁堵報價，火獅的報價是對方五分之一的價格，[3] 廟方對此價格的作品品質感到疑慮，後和火獅協議，需經廟方認可後才付款。

火獅將完成的〔聞太師伐西岐〕、〔九曲黃河陣〕兩件作品載送至普庵寺，擺放在神桌上準備將人物單體固定在壁堵上。來自新竹，負責廟裡垂花、插角施作的張桶清，看到火獅的作品並稱讚其人物動作靈活，比例恰當，用色活潑鮮艷是上等之作，對火獅精湛技藝驚艷不已。遂引薦火獅承接林園地區廟宇的工程，這份知遇之恩，讓彼此成為重要的合作夥伴，也促成日後火獅啟業的契機。「如果當時沒有普庵寺，就不會有今天的『火獅』，那真的是從零開始。」火獅回憶起充滿著鬥志的創業歷程。

　　當時逸師看著火獅在家裡施作獨攬的尪仔剪黏，沒有阻止或表示任何意見，心裡想著弟弟自立門戶的時刻已悄悄到來。火獅回憶此段歷程對逸師還有幾分歉意，也感謝在逸師的羽翼保護下多番歷練，現今才能帶領旗下弟子南征北討承作廟宇剪黏工程。

　　林園金興宮是火獅啟業的第一間廟宇，工程範圍包含屋頂剪黏、龍柱、石獅、龍虎堵和步口廊道的泥塑等裝飾施作，作品受到廟方極度肯定與喜愛。廟宇落成時由廟方號召境內一戶推派一位代表共乘遊覽車，聘請鑼鼓陣，一行人浩浩蕩蕩前往火獅住家，致贈匾額和禮金，除了表達謝意外，也為火獅啟業「贊助光彩」，果然此舉為火獅帶來一連串的好運。火獅由衷感謝知遇之恩，感念貴人們一路相扶持。

▲ 金興宮特贈匾額為火獅啟業贊助光彩（陳三火提供）

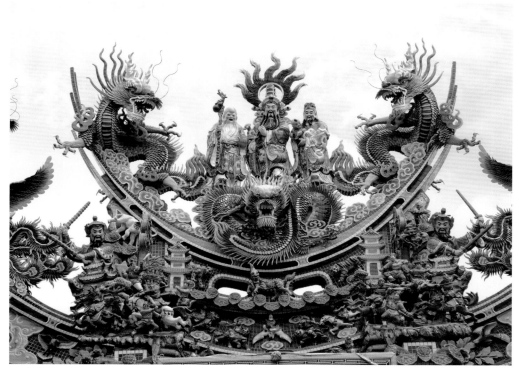

▲ 高雄林園中坑門金興宮三川殿中脊

　　火獅在30歲到42歲期間，是人生第一波高峰。在口耳相傳與各廟主委的引介下，火獅的工作應接不暇，一時水漲船高，讓火獅成為名聲響亮的人物。火獅陸陸續續承接林園金興宮、麻豆保濟宮、臺南紅目寮文靈宮、臺中馬舍公廟（順天宮）等廟宇，林園地區約有十幾間和臺中地區有四間。火獅高超技術，以及好人緣相助，帶來源源不絕工作，運勢如日中天，承作的價格也隨著名氣上升，民間爭相禮聘，甚至是神明指定由他承作，面對此等禮遇，火獅從不敢怠慢忘義忘本，從施作內容與品質回饋廟宇。

時代與環境變遷的挑戰

　　「光復後有一段時間臺灣熱衷興建廟宇，剪黏生意好到接不完！」火獅敘述50年代至80年代間，民間信仰逐漸復甦，以及大家樂瘋狂盛行，臺灣興

起建廟浪潮，新廟陸續拔地而起，舊廟修繕未以文化資產概念保留舊物，大都拋棄重作新件。火獅恭逢其盛，剪黏工程幾乎沒停過。

剪黏的華麗樣式融合藝術和信仰，除了代表一間廟的門面和氣派外，也是臺灣民生富裕的一種表徵。敬仰神明而衍生出來的儀式和藝品豐富了臺灣的生

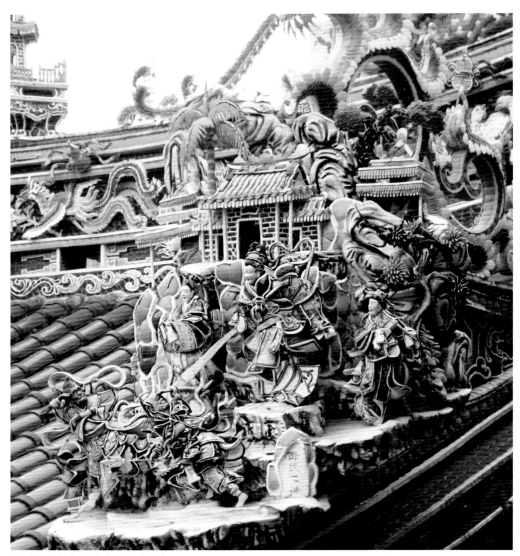

▲ 淋搪與剪黏作品（陳三火提供）

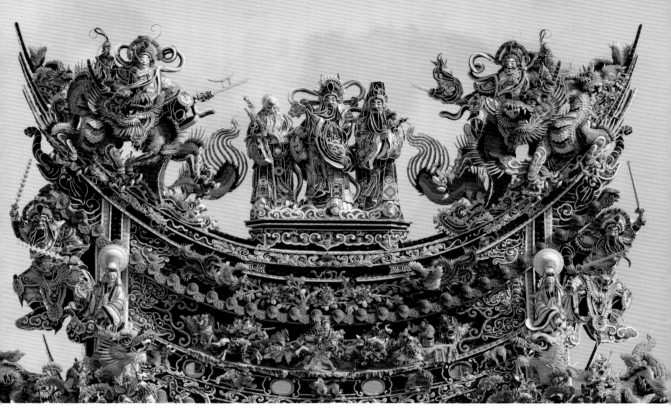

▲ 剪黏作品「財子壽」（陳三火提供）

命力，也強化信眾的信仰度。作品內涵透過細膩的技法呈現，藉以傳達人們心中趨吉避凶、祈願致福的期盼，是許多傳統工藝的主體價值與精神內涵，同時也是火獅施作時秉持的信念，因此留下許多彌足珍貴的文化資產。

「傳統剪黏的主題故事要配合意境跟動態，淋搪的是每個都一樣，沒有戲齣，沒有故事性，純組裝發揮不了傳統藝術的精神。」火獅無奈述說剪黏所面臨到的衝擊。淋搪便料單一化和制式化，由工廠大量提供，原本存在剪黏藝術中的創意不見了，缺少故事人物生命力，形神合一、物若有情的特質，轉而猶如拼裝加工的產業，精美有之、創意無存，失去傳統人文藝術的價值。淋搪套件以削價競爭之姿，搶攻市佔率，即便剪黏師傅功夫再好和壓低價格，仍難敵

▲ 火獅陷入人生低潮時，隔壁果園陳哲雄老師（右）鼓勵火獅走剪黏創作之路
（陳三火提供）

市場現實面，傳統剪黏所受到衝擊，加速技藝沒落，甚至有失傳的危機，火獅也陷入前所未有的低潮，思索變調的剪黏市場未來該何去何從。

廢棄花瓶開啟的際遇

火獅正視淋搪所帶來的衝擊，起初想順著潮流轉型做淋搪，又不捨累積多年的剪黏技藝自此消失，火獅陷入天人交戰的矛盾漩渦裡。或許是天意使然，整整閒賦在家一年，正好休生養息，不必忙著工事，早上巡視家裡的柚園（34歲時向岳父購地種柚子）後就去游泳，運動後心情平復許多，也嘗試新的創作，過著藝術家般自由創作的生活。

民國90年（2001）間，他在豐原修復因921地震毀損的慈濟宮，無意間看到廟方棄置在一旁的花瓶，心想或許有一天會派上用場，經廟方同意攜回花瓶。隔年，火獅接獲《蘋果日報》記者採訪通知。他想起從豐原慈濟宮帶回來的花

瓶，忽然腦中靈光一閃，何不敲碎花瓶看會迸出什麼靈感，他將花瓶碎片塑造了一尊達摩祖師塑像。這一敲，敲出了他的新契機，開啟火獅「以損代剪」的創作之路，「這是新的嘗試，因為傳統剪黏尪仔堵都是貼在廟的山牆上，不必顧慮背後修飾，不過把剪黏尪仔變成藝術品時就必須做到360度的立體呈現。」火獅興奮地描述重燃創作魂經過。這轉變也影響到他後來承攬剪黏工程開始使用新技術，例如臺南鄭子寮福安宮的剪黏工程便是「以損代剪」工法的首例。

雖然那位記者最終沒有到訪，然而火獅創作的這尊達摩祖師，因為生動傳神而深獲好評，也讓處於低潮的他燃起信心，陸續創作五尊關公與八家將等作品。

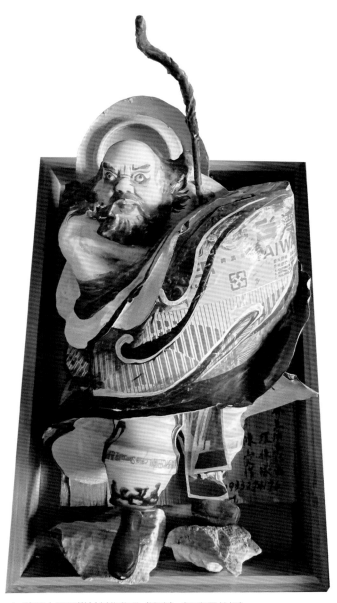

▲ 陳三火不同媒材創作作品〔達摩〕（張淑賢拍攝）

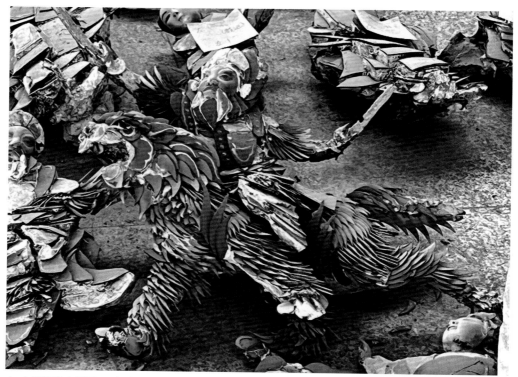

▲ 大甲鎮瀾宮民國110年（2021）翻修同時保留李世逸民國69年（1980）的剪黏作品（張淑賢拍攝）

探索生命的價值

　　火獅人生另一個重要轉折，是兄長逸師離世所帶來的衝擊！

　　逸師從最初專注於寺廟剪黏，到後期轉為交趾燒創作。剪黏長期處於日曬雨淋的環境，作品無法恆久留存，約二、三十年就需汰舊換新，汰換過程若未特別保存好的舊作，精湛的技藝也隨之湮沒於時代洪流。逸師撒手人寰後留下的作品為數少之又少，目前只見大甲鎮瀾宮2021年整修時將逸師的作品保留下來。

　　「我這才驚覺到人要留下東西，不然很快就會被遺忘。」民國91年兄長遽然離世，火獅感嘆生命短暫無常，也思索傳統剪黏的價值：「在人工成本與時

效的衝擊下，臺灣幾百年歷史的剪黏可能面臨失傳，在我有生之年是否應該為傳統剪黏留下一些歷史的印記？」於是，決心技藝傳承，也朝向藝術創作的念頭。

他在民國86年施作臺南新市總兵公祖廟時，就以新工法、新理念試作兩堵人物堵，那次之後，民國89年接續又融合傳統玻璃剪黏與花瓶、碗盤碎片工法施作了麻豆尪祖廟（三元宮）的〔蘆花河〕以及〔長坂坡趙子龍救主〕兩堵人物堵。

火獅剪黏創新技法的知名度和作品量與日俱增，民國93年舉辦人生首次個人大展「陳三火剪黏創作展」於麻豆文化館，共展出50件作品，開始藉由展覽推廣剪黏藝術創作。火獅對自己的作品越來越有信心，並向獎項挑戰，民國94年以〔達摩〕參加「臺南縣南瀛藝術獎」獲得優選。

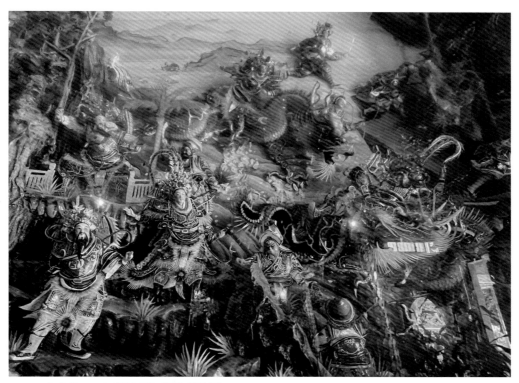

▲ 2004年作品三元宮〔蘆花河〕（張淑賢拍攝）

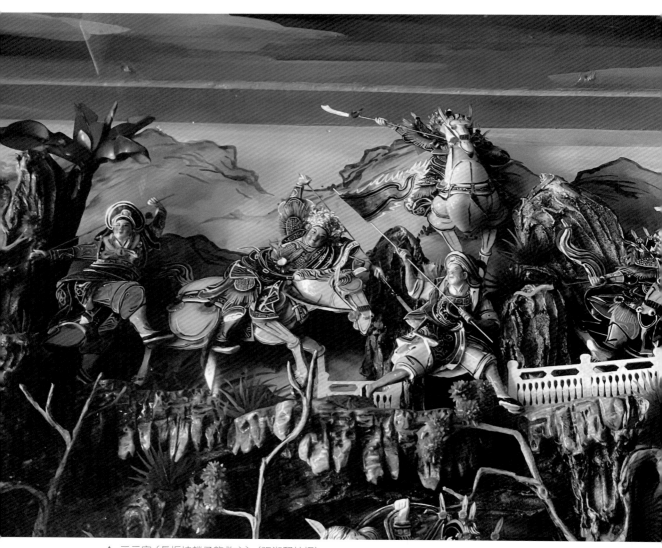

▲ 三元宮〔長坂坡趙子龍救主〕（張淑賢拍攝）

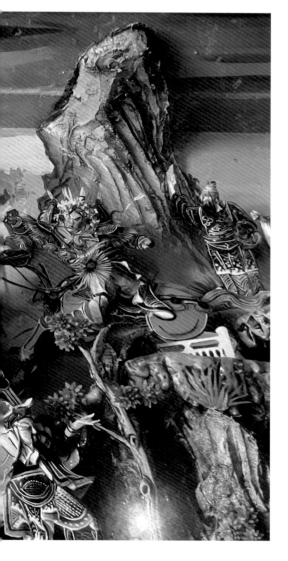

▲ 首次大型個展「陳三火剪黏創作展」於麻豆文化館展出（陳三火提供）

▲ 陳三火賢伉儷聯袂參加南瀛藝術獎頒獎典禮（陳三火提供）

剪黏媒材的奇遇記

火獅摸索創新之路，「以摃代剪」的工法開創出獨樹一格巧藝兼具環保概念的風格。傳統剪黏以色彩鮮豔的瓷器或玻璃剪成碎片黏在灰泥上，當今利用敲擊技法，敲破花瓶、酒甕、陶罐、瓷器等器材的碎片為素材，見證火獅剪黏工法技藝轉變歷程。創作突破後，火獅的創造力爆發：「從此，我百無禁忌的嘗試用各種廢棄酒瓶、陶罐、花瓶，一切可以打破的器材皆是我創作的媒材，『誠意的敲擊、自然的接受』，順著『天意』隨

▲ 八家將之甘柳將軍

便敲打各種碎片，再鑲嵌黏貼成為具有象徵臺灣寺廟傳統文化價值的神祇、人像、鳥獸及花草造型。」十尊一組的〔八家將〕系列從中而生。

舊花瓶、瓷器等器材有限，火獅創作過程難免碰到沒有合用的材料，正當苦惱之際，材料又似神蹟般出現。某週末下午火獅創作〔八家將〕做到一半，材料用盡不知該如何是好，隨口說了一句：「沒材料了，休息啦！」說也奇怪，隔幾日，住在玉井的小舅子送來家中櫥櫃的舊酒瓶、花瓶，師弟黃嘉宏也送來以前在夜市擺攤的酒器、花瓶、碗碟，甚至在作品完成前，二哥還將自家擺放二、三十年中國的虎骨酒拿來，一時之間解決材料不足的窘境。

又有一次，師弟黃嘉宏開車到鶯歌收購陶瓷材料，採買完準備回程時，工廠老闆突然拿出一支黑色陶甕送他，說日後可能有用。剪黏很少用到黑色素材，他原本想拒絕老闆的好意，後來半信半疑的接手帶回。當時火獅正在進

▲ 二十四節氣：秋分（左）、白露（右）（張淑賢拍攝）

行鄭子寮福安宮的壁堵工程，上帝公的黑色衣袍遍尋不到合適素材而苦惱著。這支從鶯歌帶回來的陶甕，色澤黝黑，瓶身兩側雕著雙龍，也有金色「招財進寶」、「合境平安」字樣，這是再恰當不過的素材，彷彿上帝公為自己找來衣袍材料，讓火獅完成作品。

在創作廿四節氣中的〔白露〕時，碰到擬人化的〔白露〕該穿什麼袍衣的瓶頸，手邊現有的碗盤彎曲幅度不合，創作只好暫擱置。當晚突然有朋友送來裂開的白瓷盤，正好符合白袍的樣式。「就是這麼玄！創作過程缺什麼材料，就會出現有緣人送來所需的材料！」冥冥之中總有巧合與機緣，像是安排好的，讓火獅將作品順利完成。

▲ 陳三火成立剪黏工作室創作兼照顧孫子（陳三火提供）

　　火獅一路走來，在一敲一擊中，進入出神入化境界。從採購的瓷器，到廢棄的花瓶酒甕和碗盤器皿，甚至拆卸下來的馬桶，這些素材多元奇趣，一旦到了火獅的手中，轉化成一件件藝術品。他依著器物本身的形狀、弧度、色澤、紋理、裝飾，巧妙變化組合，成為他創作的特色。

　　火獅58歲成立「陳三火剪黏工作室」，更積極投入剪黏藝術創作和推廣剪黏技藝傳承。除了從事剪黏事業外，也偶爾幫忙照顧孫子共度甜蜜時光，留下爺揹孫工作的溫馨畫面。

心法「隨緣不隨我」蘊藏著道的意境

　　火獅獨創的敲擊技法，敲出他對剪黏新的思維，更敲出他的自我風格與創作之路。「敲與剪不同，剪是照步來，敲是隨緣，因為手上的材料要怎麼破無法掌控，也無法預期要做什麼，如果心中有個想做的底，那是『隨我』，作品就匠氣了。每一瞬間敲下去所產生的結果，就如同上天的安排，則是『隨緣』！」火獅的創作心法蘊藏著道的意境，隨著萬事萬物變化發展創作，彷彿進入心無所待、隨遇而安的小宇宙。

　　火獅有別傳統剪黏施作方式，敲擊瓷器當下不預想或設限擺放的部位，敲打後依破碎的形狀與曲線，拼貼在人物的身體、四肢、衣飾或適合的位置，順其自然，由形入意，敲擊的結果考驗著他的創意，所完成的每一件作品皆是唯

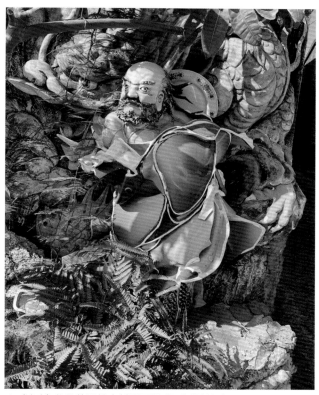

▲〔達摩〕作品的原始素材是馬桶（張淑賢拍攝）

一，即使是同樣的人物角色，身上的酒瓶、花瓶、瓷器也形象各異，千姿百態栩栩如生，尤其是人物和動物的作品具有靈性。在民國96年榮獲臺灣工藝之家認證。

臺灣知名美術史學者蕭瓊瑞觀察火獅創作歷程，他說，「2008年之後，也是火獅藝術創作獲得更大開展的關鍵年代，越來越具動態的自由造型，配合充滿機智、趣味的媒材運用，火獅將『剪黏』這項傳統的工藝，帶入前所未有的境界。」[4]

他「以槌代剪」的技藝走出自我風格，更打破剪黏只停留在傳統建築與屋頂上的框架，「很多人看廟不懂美醜，過去也沒有匠師想過要把厝角頂的東西搬下來，加點藝術，讓他變生活化！」火獅以當代藝術的技法，讓原本只出現在壁堵，附屬在建築的裝飾，變成獨立個體、姿態萬千的藝術品，呈現藝術想像力，創造性的思維，讓剪黏工藝以新生命傳承下去。

▲ 陳三火榮獲臺灣工藝之家認證揭牌（陳三火提供）

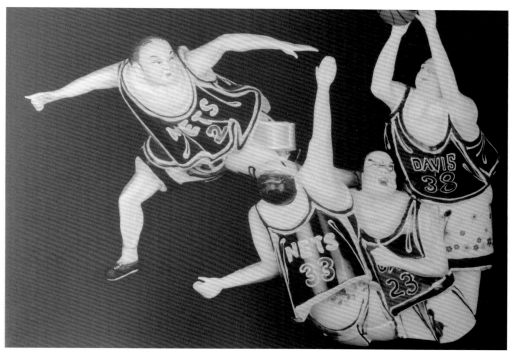

▲ 陳三火作品〔籃球〕（張淑賢翻拍）

一句話激勵出火獅堅持創作之路

　　火獅深信自己的守護神是「祖公」——關聖帝君。剪黏題材以歷史典故、神話傳說或戲曲有關，其中三國演義的故事更是常出現在火獅的創作題材中。

　　火獅在傳統題材之外，嘗試開發新的主題，從民俗技藝擴及日常生活，例如：牛犁陣、車鼓陣、南管、竹報平安、知足常樂、籃球等等。他自製一本剪貼本，蒐集報章雜誌內人物和動物的照片，作為創作靈感的來源和參考資料，以捕捉主角的形（姿態）與意（神韻）。

▲ 陳三火旅歐回來的創作〔聖殤〕（張淑賢拍攝）

民國104年和家人前往歐洲旅遊，行程安排到羅浮宮參觀，欣賞米開朗基羅、達文西、拉斐爾等西方大師的作品，一旁的導覽員介紹米開朗基羅的故事，提到現今受人敬仰的藝術家起初選擇沒人要走的路，在堅強意志力支撐下才有今日的曠世巨作。「每個人都要走出自己的路。」這關鍵的一句話，火獅當下震撼無比，省視自己後看到自己的價值，自此改變了他的人生觀，堅持後來走創作之路。

　　「去歐洲參觀之前，我一直認為自己是根草，現在才知道，自己其實是寶！」在看到米開朗基羅〔聖殤〕，其冷硬無比的大理石雕琢出彷彿可觸摸得到皮膚彈性、肌肉溫度、衣著皺摺，聖母哀傷內斂的神情真實自然，火獅被米開朗基羅以情感詮釋作品感動到落淚，決定向大師學習。他說：「藝術沒有東、西之分，我要走出屬於自己的味道。」此趟歐洲之旅激發出他的創作靈感，回臺後以東方剪黏詮釋西方藝術家的作品，創作了〔聖殤〕向大師致意。畫家郭柏川曾說：「學西畫不一定就要完全西化，我們不妨以西畫技巧來表現自己獨特的趣味，表現獨特的民族風格，表現我們的地方色彩。」[5]陳三火的體悟與郭柏川的觀點不謀而合，藝術創作著重在內在意涵，而不應只是流於形式上的表面功夫。

　　〔聖殤〕完成火獅覺得仍有缺陷與不足之處，正巧《自由時報》記者來訪，報導火獅新作〔聖殤〕，獲得報社青睞刊登在全國版。新聞刊登後接到臺中作家謝文賢的來電，「三火老師，我沒有看到〔聖殤〕的原作，不過從新聞照片中感覺到你的耶穌好像還活著！」一語驚醒夢中人，他再度檢視作品發現耶穌手臂的線條，彷彿肌肉還在施力沒有垂死感，修改後形成現在的作品。

年輕時，金登富道長曾對火獅說：「改，一個工；難看，一世人！」[6]這句話成為火獅的名言，他終身奉為圭臬。在藝術創作上，有的藝術家對於自己的創作不允許他人評論，也無法接納他人的建議。火獅已是國寶級的大師但沒有傲氣，他創作的態度秉持著虛心受教，廣納建言，積極汲取與反思，謙卑好學的態度令人激賞，凸顯出火獅開闊的視野與勇於嘗試的行動力，創作思維明朗，多元的創作主題更為鮮明。

持續超越自己

民國110年，火獅承攬大甲鎮瀾宮的剪黏翻修工程為期3年，作為挑戰自我創作的擂臺。火獅翻修舊廟的原則，保留舊的主題和設計，以傳統工藝融合獨創技法重新詮釋，留下個人風格鮮明新舊並濟的作品，豐原慈濟宮、新營真武殿和大甲鎮瀾宮都是這樣的做法。「人會老，所要留下的便是生命的價值與意義。」火獅不斷精進自己，試圖突破框架限制，在每一座廟宇呈現不同的技法，持續超越自己。

歷經歲月的洗禮，火獅依然神采奕奕老當益壯，在烈日豔陽下，走在狹窄的鷹架甬道上搬運重達超過6公斤以上的剪黏作品是家常便飯，整個人力搬運過程汗流浹背，隨時隨地留意周遭環境，避免碰撞到作品。在屋頂上飽受風吹日曬雨淋之苦，創作出令人為之驚豔的剪黏作品，勾勒出屋頂最美的天際線，火獅被譽為「屋頂上的藝術家」，實至名歸。

火獅在剪黏領域投入畢生心血，從剪黏匠師轉化為藝師。火獅說：「創作是我的興趣，創新是我的目標，傳承是我的使命。」有承先啟後繼往開來的宏偉抱負，以隨緣不隨我的意境，在傳統與創新之間創造一道精采獨到的學門。尤其民國110年獲得「國家工藝成就獎」殊榮，[7]讓他覺得責任更為重大，期許自己的創作能量發揮影響力，將剪黏藝術透過不同管道、形式、創新技法傳承下去，敲開剪黏工藝下個歷史篇章。

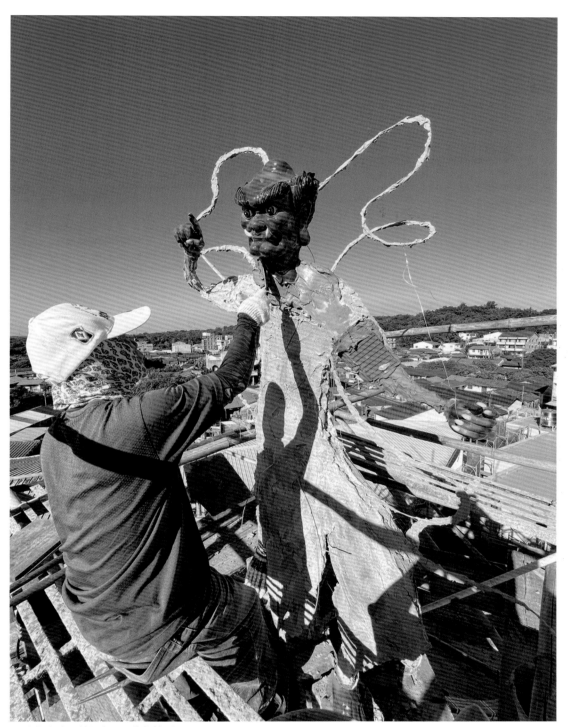

▲ 火獅在大甲鎮瀾宮屋頂施作情形

火獅與大甲
鎮瀾宮正脊
剪黏

火獅累積大半輩子的能量，從中年之後開始大放異彩，開啟精采的人生下半場，整個過程是非常勵志的故事，年齡非人生成長的障礙，正向學習永遠不嫌晚。

　　火獅已屆從心之年，雖榮膺國家工藝最高殊榮，行事風格依然低調，看不到志得意滿一絲傲氣，持續鑽研剪黏各種可塑性，技藝在變與不變之間開創新風格，「隨緣不隨我」的創作表現體悟出道的意境。

　　常言道「活到老、學到老」、「開卷有益」，在臺南藝術家協會榮譽理事長李文欽鼓勵下，火獅以文化部「人間國寶」之身就讀遠東科技大學創新商品設計與創業管理系進修碩士班，以東方傳統剪黏技術融入西方創新學識理論，淬鍊更多創新元素，將傳統剪黏藝術再度昇華，呈現出新風格獨領風騷。求學期間火獅的資訊運用能力不足，所幸有一群同學的幫忙度過難關。他頗為感激，「一直覺得自己運氣好，很多人肯幫我。」火獅常自我勉勵要成為德才兼備的人。

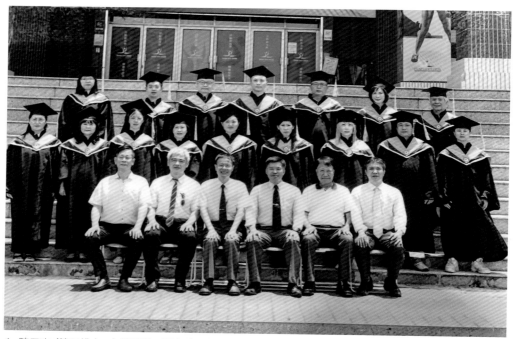

▲ 陳三火（第三排右一）和師長、碩士班同學畢業照（陳三火提供）

感謝上天眷顧

　　膝關節是人體負重較大的關節，支撐整個身體的重量和下肢活動。在狹窄工作環境長時間蹲的動作和搬運重達6公斤以上的作品，職業病悄悄上了身。內側副韌帶損傷帶來的疼痛，常使得火獅不得不在工作期間短暫休息，但也擔心因為休息而影響到工程進度，他開始重視運動和飲食。每天早上3點半起床，醒來第一件事就是適度伸展來維持體內氣血通暢，在床上壓筋，後踢屁股各100下，坐按摩椅15分鐘，然後做伏地挺身、滑輪、啞鈴，傍晚小酌促進血液循環，鍛鍊精、氣、神，維持最佳狀態。認識火獅的人，都能感受到他每天精神抖擻，神清氣爽，氣色紅潤，說話鏗鏘有力。他說，生命是為了創作，「要創作，身體最要緊。」火獅感恩上天眷顧，成就更好的自己，目前的發展已超乎自己的想像。回首來時路，感謝所有的試煉，持續燃燒自己的藝術創作魂，成為時代更替的明燈，延續百年剪黏工藝文化依然充滿生氣與能量。

早年，火獅合作夥伴包括其二哥陳仲伸、師弟黃嘉宏，以及徒弟蔡有智、洪文樹（歿）等，目前主要協力者包括蘇萬福團隊和供應淋搪材料的瑞連文創。

火獅的二哥陳仲伸，早年與火獅一起跟隨兄長逸師承做廟宇工事，當時負責造脊、燕尾與蓋瓦等土水部分，到火獅開始承包廟宇工程後，陳仲伸也就持續負責造脊與燕尾。民國88年先後發生921大震、1022嘉義大地震，奉天宮受損嚴重，火獅和陳仲伸共同負責拜殿天官剪黏、正殿牌頭人物剪黏。民國111年和火獅共同完成麻豆梁王宮的廟後〔靈寶天尊與神龍〕壁堵，是火獅截至目前最大的剪黏作品，且廟方進行入神儀式，作為神像供人膜拜。

火獅的合作夥伴黃嘉宏（1960年生），麻豆人，火獅對他頗為照顧，在師父逸師退休後便開始跟隨火獅。火獅在屋頂製作剪黏及泥塑，黃嘉宏則在旁協助剪玻璃片及捏土偶，培養出兩人默契十足的情誼。黃嘉宏擅於人物雕塑，所以後來泥塑、人物製作等多由其負責。黃嘉宏技藝深受肯定，曾獲委託為臺南佳里興震興宮重修及仿製葉王交趾陶的作品。26歲當時傳統剪黏逐漸沒落，另謀出路遂至嘉義向交趾燒大師林添木學習交趾燒技藝，交趾燒釉彩師承蘇俊夫。其跟隨火獅學習剪黏創新技藝利用廢棄花瓶創作作品，開創出不同的剪黏風格。民國95年以〔迎祥納福〕剪黏作品參選南瀛美展，獲得工藝類優選肯定。

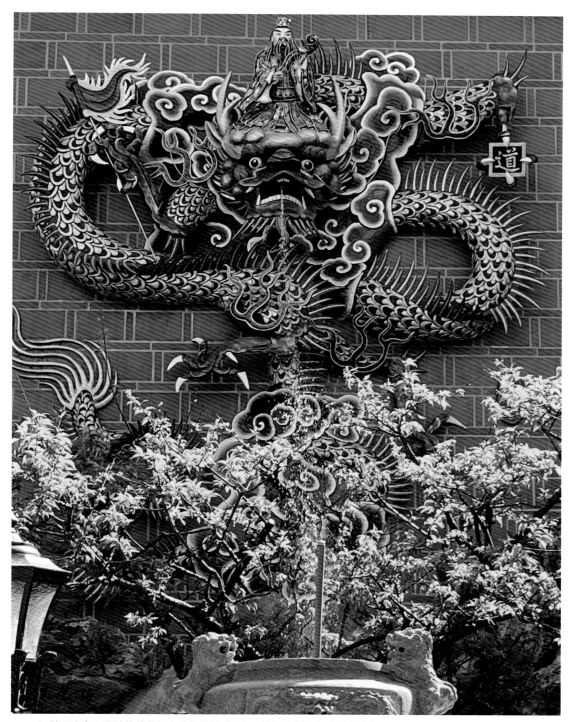

▲ 陳三火和二哥陳仲伸共同完成的作品〔靈寶天尊與神龍〕（張淑賢拍攝）

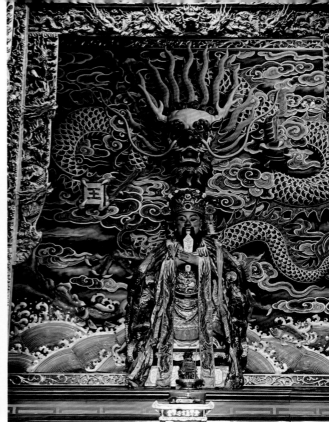

▲ 陳三火（前）、蔡有智（中）、林秉賢（後）工作情形（張淑賢拍攝）

▲ 陳瑞連的淋搪作品——新安宮的神房（張淑賢拍攝）

　　火獅的徒弟蔡有智，林園人，國中畢業後便隨火獅習藝與施作。習藝階段為剪黏材料逐漸從玻璃轉為淋搪的時代，雖具剪黏基本功，但在玻璃與骨架製作上則學習機會不多。跟著火獅工作已超過30年，是其基本工班。

　　火獅合作的團隊瑞連文創（前陳瑞連陶藝社），於民國76年由陳瑞連創立，主要從事廟宇剪黏、陶瓷工程與寺廟彩繪。陳瑞連（1955～2020），下營人，其交趾燒與剪黏技藝師承逸師，為火獅同門師弟，早年曾與火獅共事過，也受火獅指導玻璃剪黏，其淋搪技術則師承南派何金龍的傳人王保原，集合兩派宗師技藝之大成。陳瑞連生前交代遺孀邀請火獅擔任瑞連文創藝術總監，所承攬的工程，其廟宇中脊務必安置火獅的作品以增添光彩，同時留下火獅的作品。雙方新合作模式第一個案子為2023年6月起大內石仔瀨天后宮改建。

火獅承攬大甲鎮瀾宮工程的合作夥伴蘇萬福（1970年生），新市人，剪黏技藝師承許子祥，為火獅同門師弟。國中一年級下學期肄業，跟著鄰居許子祥學習剪黏，從雜工、提土、剪玻璃開始學起。因承接大甲鎮瀾宮的工程，民國110年成立阿福企業。 從七股中寮天后宮開始蘇萬福和火獅合作已超過8年時間，彼此間默契十足。由於蘇萬福熟捻火獅製作人物的肢體動作和物件形體大小，在背景構圖布局時能先預留人物空間，例如製作配景的龍，先預估人物踢腳角度再施作龍的姿勢，安置時只需微調方向就大功告成。二人合作的工作流程為火獅先告知題材，蘇萬福團隊負責做布景和大件剪黏，預留空間安置火獅製作的人物，最後再收尾。

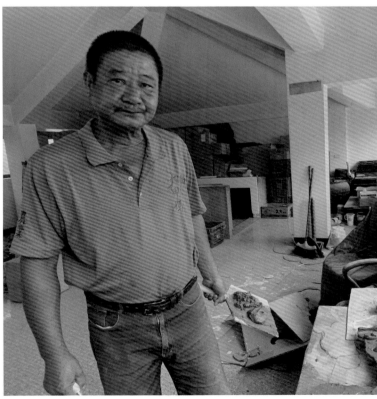

▲ 蘇萬福團隊製作的牌頭配景（張淑賢拍攝）　▲ 蘇萬福是陳三火工作上的好搭檔（張淑賢拍攝）

火獅為洪坤福一派第四代傳人，授藝多人，其弟子有蔡明宗、陳黎明、蔡有智、洪文樹、洪聖賢、陳毓才、曾雄厚等，且各自傳衍技藝。一生從事剪黏創作，除了因應在地的曾文社區大學課程成立的「剪黏家族」提攜後進外，自民國105年起，在臺南市文化資產管理處安排下，火獅進入國、高中校園傳授技藝，發掘潛在人才；民國110年，透過文化部文化資產局的「藝生傳習計畫」，指導由文資局甄選出的兩名藝生林秉賢和林韋廷，於「火獅剪黏工作室」授課，透過完整的技藝傳授與學習，培育新一代藝師，也讓傳統廟宇剪黏技藝薪火相傳，讓珍貴的文化資產得以永續傳承。

實踐剪黏傳承的願望

民國109年火獅榮獲文化部頒發人間國寶的殊榮，登錄為重要傳統工藝「剪黏」保存者。為了將傳統剪黏技藝完整的傳承，火獅參加文化部文化資產局開辦「重要傳統工藝剪黏——陳三火傳習計畫」擔任傳習藝師，自110年3月起進行為期4年，每年需持續10個月的課程，指導文資局甄選出來的2位藝生林秉賢和林韋廷。火獅以教學相長的態度對待傳習藝生，不藏私傳授剪黏技法和口訣例如「憂龍笑鳳愛哭獅（iu-liông、tshiò-hōng、ài-khàu-sai）」（龍帶憂皺眉頭、鳳愛笑瞇瞇眼、獅愛哭嘴巴大）。指導藝生創作作品時，總是客氣地問：「這個地方我可以幫你調整嗎？」完全尊重藝生的想法，有別於傳統師徒制的專制教導方式。

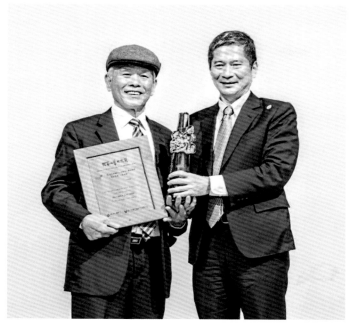

▲ 民國 110 年（2021）獲得「國家工藝成就獎」殊榮，火獅覺得責任更為重大，期許自己的創作能量發揮影響力

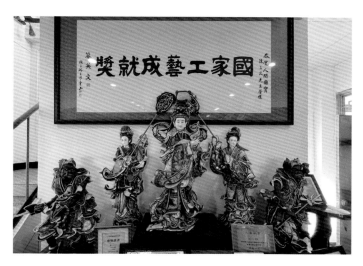

▲ 民國 113 年（2024）火獅更獲得國立臺灣工藝研究發展中心收藏〔媽祖〕一作，作品包含媽祖、2 位隨侍宮女及千里眼、順風耳等 5 件一組，個人作品受到國家典藏，火獅甚感榮耀。

承先啟後傳承剪黏工藝

「重要傳統工藝剪黏—火獅傳習計畫」培訓藝生以寺廟剪黏規劃相關課程，包含寺廟建築裝飾的題材與技法，每個題材都有其特殊的表現技法，火獅將整套的技術傳授給藝生，透過傳承來保存技術，某一個層面也是經驗的傳承，可以讓藝生少走很多冤枉路。火獅聘任藝生在工程團隊裡當助手，在工作現場學以致用，讓學習發揮最大成果，並培養出藝生有能力獨當一面承包工程。

剪黏這條路真的很辛苦，要忍受冬天寒風刺骨、夏日艷陽高照，還要不怕高安穩地爬鷹架，是一個工作環境非常險峻的職業，火獅還是鼓勵藝生要堅持下去，總會走出自己的一片天。

藝生林秉賢（1981年生），成立「智山傳藝」工作室，從事創作與授課傳藝，通過文化部文資局傳統匠師資格審查，目前為火獅團隊一員。畢業於朝陽科大工業設計系，原本從事工業與醫療用品設計，由於自幼熱愛宗教文化

▲ 藝生林秉賢（張淑賢拍攝）

與傳統技藝，利用業餘時間學習彩繪、漆線雕、交趾陶等技藝，逐漸奠定傳統工藝基礎。

林秉賢為了精進工法，參加由臺南市文資處舉辦的「向大師學習」系列推廣課程，先後向王保原、呂興貴習藝，之後全心投入剪黏藝術創作，成為臺灣潮州派剪黏第五代弟子。在接觸到剪黏後似乎找到自己的使命，沉浸在剪黏世界，也發現傳統剪黏逐漸式微，希望能夠盡己之力延續剪黏技藝。

「有人覺得我學得很雜，南北兩派都學，但這並沒有不好，就像武俠小說裡練功，學習各個老師的技法，掌握要領，更能融合各派的優點，能幫助自己未來突破與創新。」林秉賢承襲剪黏各派技法於一身，破釜沉舟於傳承剪黏技藝。

近年除了藝術創作之外，林秉賢也跟隨火獅從事廟宇的施作與修復，從生活出發將傳統剪黏改良設計成各項實用的生活器物，使剪黏兼具藝術與實用，雅俗共賞。以現代工法裁黏出綻放的牡丹與蓮花線香插，獲得民國109年雲林

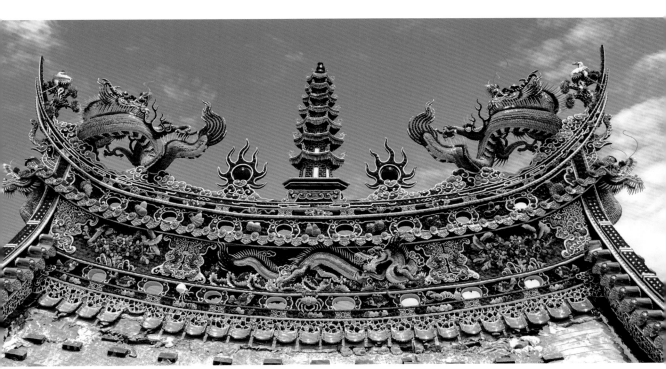

▲ 藝生林韋廷和蘇萬福團隊共同合作的作品（張淑賢拍攝）

▲ 藝生林韋廷（張淑賢拍攝）

▲ 藝生林韋廷（中）加入蘇萬福（左）工作團隊（張淑賢拍攝）

縣政府主辦「雲創點睛精品認證」，讓剪黏更融入日常生活。

　　另一名藝生林韋廷（1988年生）出生於雲林縣，就讀東海大學中文系，自求學期間便喜歡手作，如橡皮印章等小東西。畢業後在友人的引介下認識剪黏與交趾燒工藝大師陳篡地（1961～2021），[8]進而開始接觸剪黏，進入工地施作，經常與剪黏藝師邱創修討論剪黏、淋搪等廟宇裝飾的施作技法，並在工地現場學習經驗，從畫稿、調配材料、設計、施作，漸琢磨出心得。

　　民國110年，陳篡地逝後，林韋廷因工班轉型離開剪黏施作現場，轉換工作跑道，然而卻未放棄興趣，仍然持續參與剪黏相關課程，隨後在民國110年文化部文化資產局辦理「重要傳統工藝剪黏─火獅傳習計畫」中獲甄選為火獅傳習計畫的藝生，全心投入於剪黏習藝與施作。目前，林韋廷除了是火獅的藝生外，同時也是火獅主要協力夥伴蘇萬福藝師團隊的員工，隨其施作大甲鎮瀾宮的廟宇剪黏工程。

註釋

1. 傳統臺灣社會若家中只有女兒沒有兒子，則會以「抽豬母稅」的方式取得香火，以招贅婚最為常見，也就是男女婚前即協議婚生子女之長子或次子繼承女方的姓，以這種方式為女方傳遞香火。陳添奧因家貧入贅李家，長子世逸從母姓李。
2. 林文嶽，《李世逸剪黏泥塑專輯》（臺南，臺南縣政府文化局，2003年），頁19。
3. 當時楊勝波一堵25萬，二堵50萬，陳三火報價一堵5萬，二堵10萬。
4. 周雅菁，《2016臺南傑出藝術家巡迴展——古都新藝：葉志德＆陳三火聯展專輯》，（臺南：臺南市政府文化局），2016，頁17。
5. 陳冷，〈老畫家的理想與夢〉，《雄獅美術》，（臺北，雄獅美術月刊社，第38期，1974），頁25。
6. 金登富（1933-2006）為嘉南沿海地區知名高功道長。
7. 「國家工藝成就獎」表彰長期致力於工藝志業努力不懈，且具有卓越成就及貢獻者，給予尊崇與肯定。表揚投入工藝領域達三十年以上之經歷、積極從事工藝創作、對工藝材質和技法有深入之研究、積極傳承工藝技藝及培育工藝人才、對工藝文化交流推廣及宣揚有特殊之貢獻者。資料來源：國立臺灣工藝研究發展中心。
8. 陳篡地，彰化田尾人，師承北部陳天乞藝師弟子郭秋福。

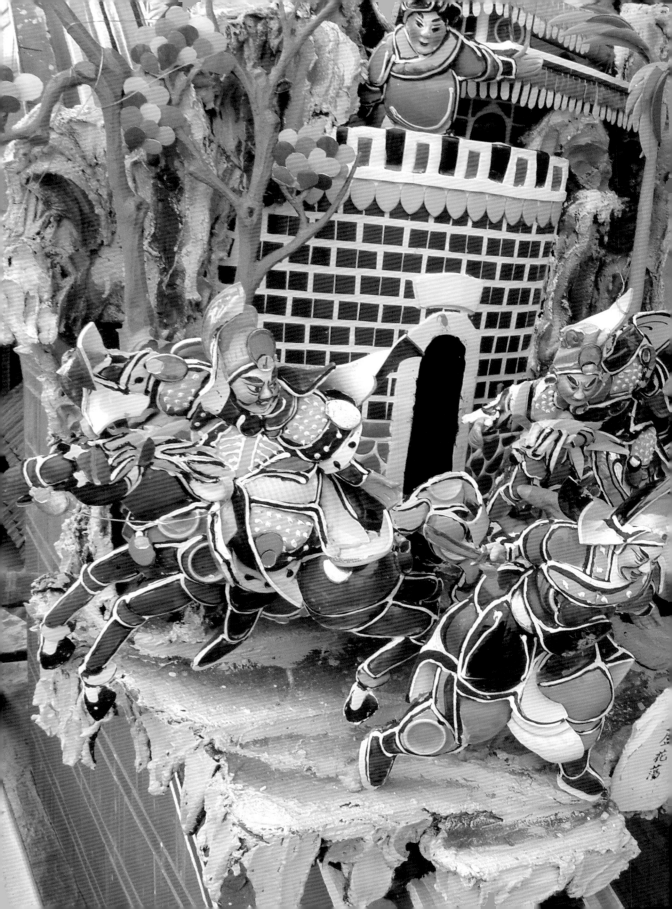

改變廟宇天空的剪黏工藝

剪黏工藝及保存者陳三火藝師作品所在空間，多是人群聚攏的宗教信仰空間，塑造工藝品擺放是存有其本質和社會功能，塑造工藝品要以莊嚴、偉峻、崇高、美麗的形象，對群眾發揮美學及宣化教育的作用，作品提供有社會性、撫慰性、藝術性等功能。而且這些作品具有地域性特色，並非放諸四海全世界都能看到，手工技藝承載於人身上及人所處地的材料取得是核心關鍵所在。

剪黏工藝的使用在信仰空間，可見於建築空間的外在脊甍、壁飾，營造出神聖空間的非凡樣貌。剪黏工藝源自廣東潮汕地區，嘉慶朝潮州八邑之一的《澄海縣志》就記載：「望族喜營屋舍，雕樑畫棟，持臺竹樹，必極工巧。大宗小宗，競建祠堂，爭誇壯麗，不惜資費。」[1] 由於澄海一縣經貿往

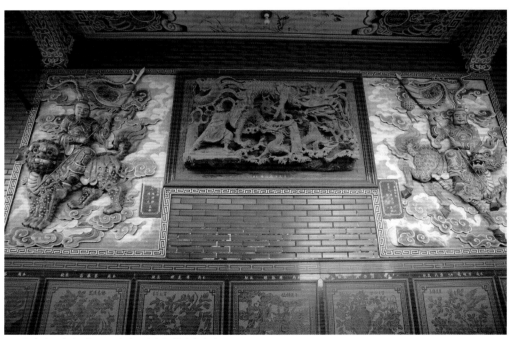

▲ 臺南麻豆尪祖廟三元宮水泥浮雕「祈求吉慶」

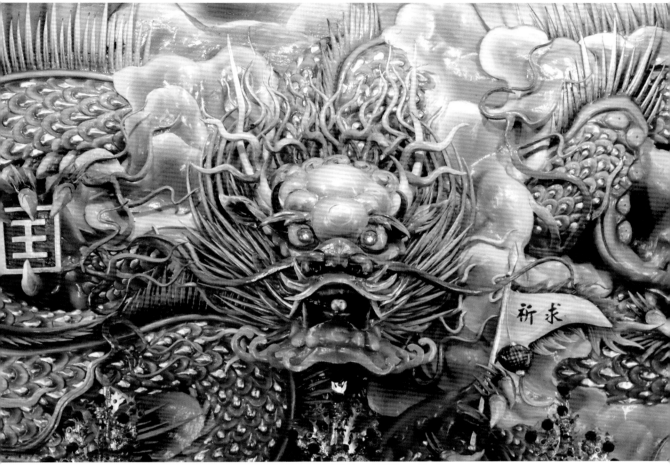

▲ 臺南麻豆尪祖廟三元宮神龕浮雕

來頻繁，當地的稅收曾佔廣東省五分之一，故也稱「銀縣」，當地人在祠堂屋亭的建築外觀上，相當重視。所以彩繪、雕塑、陶瓷燒、嵌瓷（臺語稱剪黏）工藝處於一個富裕經濟條件優勢的發展環境，是以得以吸引相當優秀工藝師投入，卓饒的藝術成就以一種豐沛能量往外傳播，在經濟富饒的臺灣、泰國、越南、馬來西亞都可以找到潮州工匠的工藝作品。

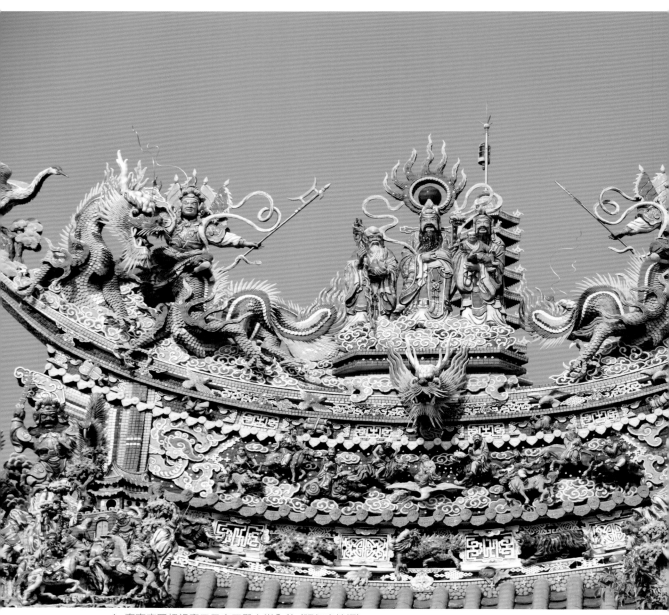

▲ 臺南麻豆尪祖廟三元宮正殿主脊全貌（張耘書拍攝）

　│　廟宇天空的藝行者：剪黏工藝陳三火

　　剪黏主要在塑造裝飾，所以在造型上具有其獨特的表現樣貌，臺灣剪黏工藝作品基本上都是立體居多，依照立體程度可分成「平塑」、「浮塑」和「圓塑」三種，平塑為瓷片以平面拼貼，一般用於襯色或製作背景；浮塑是將故事人物、動物背部或某個部位黏著於牆面或立於屋頂脊梁上，營造某個場景，所以多半作品的可視角度約左右180度；而圓塑則360度皆可觀賞作品表現。這三種造型共同的基礎皆是陶片、瓷片、玻璃，所以敲打、裁剪成特定形狀或比例，是一項要耐心準備的基本功夫。形體塑造好，貼上瓷片後，尚需要進行彩繪裝飾，在人物的臉部、手部、衣著飾品等都是覆蓋瓷片難以處理，加上室內牆堵剪黏人偶的尺寸多半落30公分以下，在臉、手的彩繪上需要相當細緻的動作技巧，所以最後修飾極度仰賴師傅的彩繪功力。

　　剪黏工藝的材料準備、製作過程相當繁瑣，優秀的剪黏工藝師，在「灰塑」、「剪造」、「彩繪」等3種工藝上，皆要具備傑出的技術，方能建構出細緻繽紛的立體塑。工序上，從粗坯基礎的綁骨架，到石灰泥塑造型體姿態，灰塑工藝為作品型態良莠的關鍵；外表的瓷片剪修、配色、色片層次等，為剪黏工藝外顯

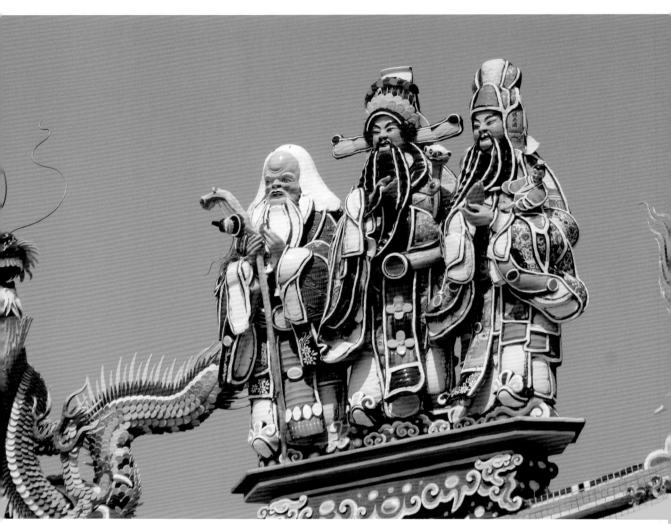

▲ 七股中寮天后宮屋頂中脊剪黏

的技巧，瓷片的黏貼角度，可營造華麗層次及飛揚動感，用來吸引視覺賞析；筆觸帶來濃淡，顏色營造雅緻，彩繪技巧會讓作品達到畫龍點睛之效。所以灰塑、剪造、彩繪工藝的三位一體搭配，方能讓剪黏作品達到極致。

剪黏工藝品雖多在建築物營造裝飾，剪造妝點建造出神聖性韻味的空間，但在同一條化無形於有形的美學大道上，火獅勤於學習，承襲傳統技藝，在外顯樣態上破形化意，注入道意自在的即時創意，將生硬形體化於無形的求善真意境之中，可說是技術、造型、神韻、影響力皆創新追求。

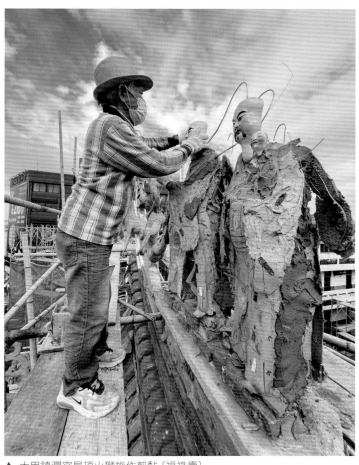

▲ 大甲鎮瀾宮屋頂火獅施作剪黏〔福祿壽〕

1980年代後，部分匠師到中國設廠，以低廉的人力成本製作出雕工極為繁複細密的產品，攻下臺灣的新建廟宇市場；更多是直接進口中國釉燒陶作品來販售，而自身不再製作。有匠師認為，目前中國產品的釉燒作品的型態、姿態、意境已經臻於凌駕本土師傅，臺灣目前的優勢僅剩下釉色。

由於廟宇作品放置在室外，塑像需要更大型，厚度需要更均勻，更要以量制價，故開始採用現代工業灌模技術，因而發展上朝向低價、快速生產為主。如原跟隨李世逸的陳瑞連，因市場需求，1987年起改做模型量產的釉彩剪黏，將剪黏與陶藝結合，以高溫燒製出色澤美麗的釉彩作品，自成一脈，且可放在室外，即使受風吹日曬也不減顏色，從設計、生產到施工，做得有聲有色。陳瑞連也善用多模具塑造技巧，藉由各部位分開生產後，將多部件黏接成一件大型的陶藝作品。如果以單件手工生產的概念，確實如此組法，可以突破陶藝品的尺度，讓陶藝品更大更美。

天空藝術美學　交融且新創

▼ 剪黏工藝整體呈現

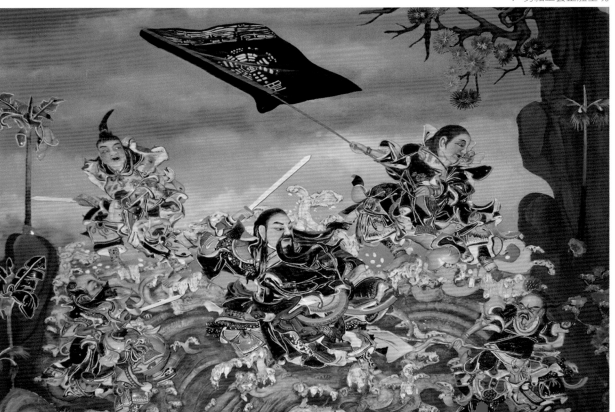

傳統剪黏所受到競爭衝擊，加上傳統工藝投入的年輕人變少，加速技藝沒落，火獅陷入前所未有的低潮，亟思轉型，卻苦無可施力之處，曾整整在家賦閒1年多。2003年兄長李世逸離世，火獅感嘆生命短暫與無常，更開始思索兄長留下的傳統剪黏意義，於是決心要將所學技藝傳承，並矢志將工藝品轉向藝術創作，留下可收藏的作品。火獅並循著2001年達摩塑像創新之路，「以擯代

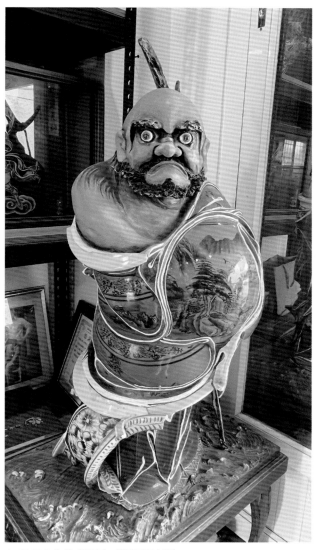

▲ 陳三火作品〔達摩〕（張淑賢拍攝）

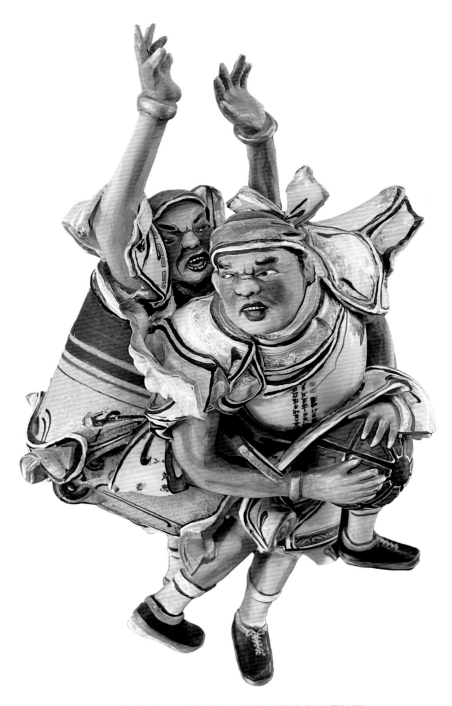

▲ 嘗試新題材以形和勢表現出運動家精神（張淑賢拍攝）

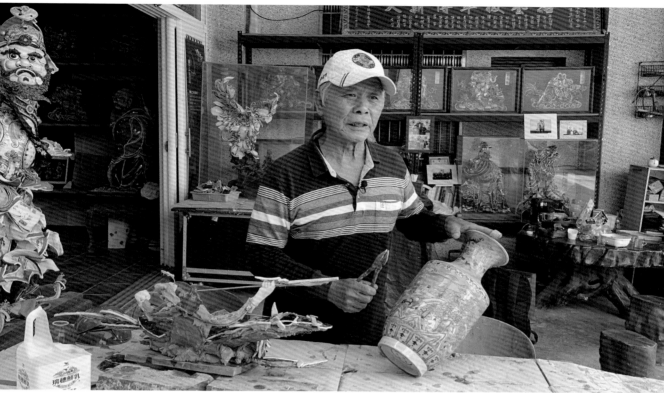

▲ 陳三火「以摃代剪」技法開創剪黏新視界（張淑賢拍攝）

剪」技法開創出獨樹一格的寫意風格。火獅說：「敲與剪不同，剪是照步來，敲是隨緣，因為手上的材料要怎麼破無法掌控，也無法預期要做什麼，如果心中有底要做什麼，那便是『隨我』，作品便是匠氣；而每一瞬間敲下去的結果，就如同上天的安排，則是『隨緣』！所以『隨緣不隨我』，就是上天給的使命。」

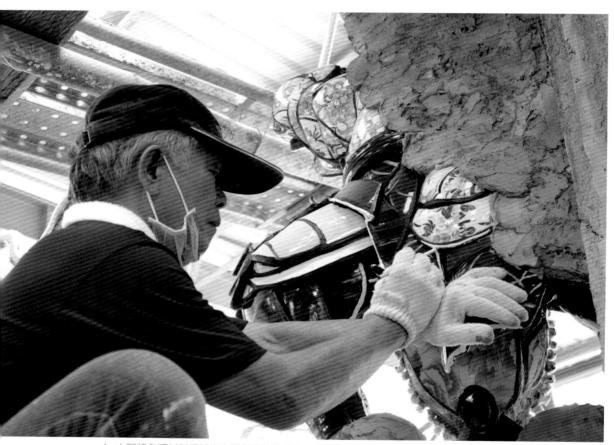

▲ 火獅將各類材料用於廟宇剪黏的施作（陳三火提供）

火獅獨創的敲擊技法，敲出新剪黏的思維，更敲出自我風格與創作之路，有別傳統剪黏依照匠師的設計裁剪出形狀、再黏貼上骨架，依體施作的技法，而是敲擊且不預想或設限瓷器的擺放部位，敲打後依破碎的形狀與曲線，拼貼在人物的身體、四肢、衣飾或適合的位置，順其自然與緣份，由形入意，處處展露創意，每一件作品皆是獨一無二。

　　火獅的工藝作品，極力追求外型、體積、均衡、生動、律動、協調、結構、空間感等美學，從作品的外型表現，鳳冠蟒袍、霞帔珠瓔、鎧甲護冑等傳統元素，建構出東方藝術感染力極強的外型。在體積的展現透過作品的3D立體震撼力，以形量俱備的體積表現，讓視線無法移開。而塑造作品的生動姿態，是從外形和體積的變化兼備而來，表現出生命活力。作品律動是直線、曲線在作品上的匯聚層疊，以衣褶的飄揚，以身形輪廓曲彎，導引著觀看的人隨之心神飛揚。細部協調是將臉部表情、手腳四肢、骨感肌理、身型姿態等依該有比例，塑造於工藝品上。結構是在一個形體上將情感、意念、動靜等生命形體匯集組合，依照美感比例，依照均衡調和，組成統一體。所以火獅的新剪黏作品，都彙整上述元素，放在神聖的廟宇空間中，對周遭環境產生影響，作品塑造出異於常態的神聖空間感。

註釋

1. 清・李書吉等纂修，《嘉慶朝澄海縣志》，2003，上海：上海書店出版。

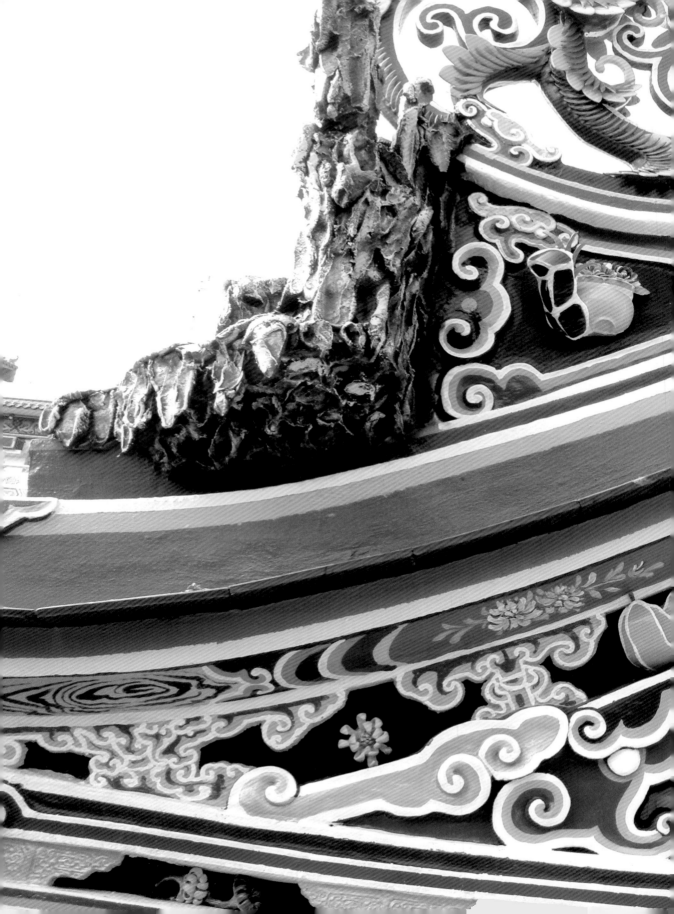

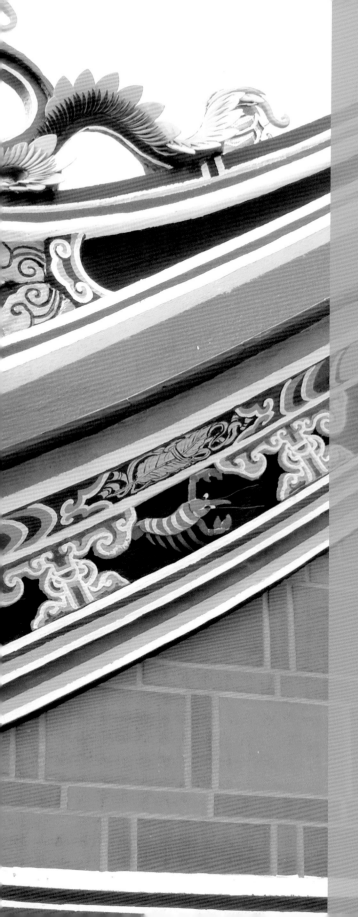

匠作技法與材料

臺灣剪黏工藝的起源用於廟堂的裝飾施作。剪黏早期稱剪花，它的工法類似西洋的馬賽克（Mosaic）或碎錦磚。主要方式為將材料裁剪為所需形狀，再嵌黏在塑好雛形的粗坯上，之後再修補外觀、上彩，為完成這些動作，剪黏師至少須具備泥塑、材料的分割裁剪、鑲嵌、彩繪等多項專才。日治昭和初年至民國60年左右學藝的剪黏師甚至具備疊磚作脊、建造金爐、蓋瓦等粗路施作的能力。「火獅」陳三火是現存少數具備以上能力的剪黏師傅。由於近年來剪黏施作方式有極大的轉變，由傳統的慢工細活到現今的快速完工，其工法愈來愈

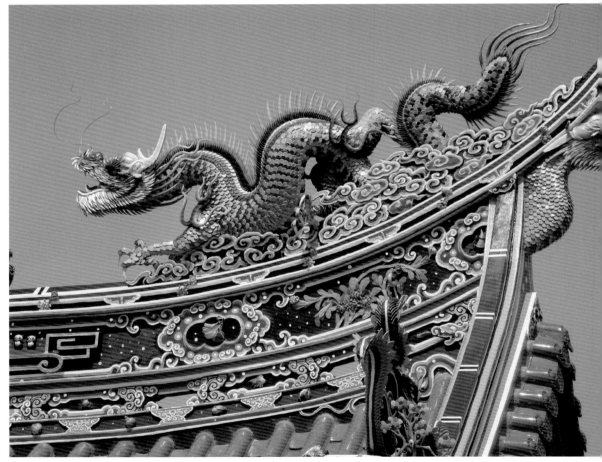

▲ 臺灣廟宇的剪黏裝飾

像土水工作，傳統施作方式已不復見，而火獅的施工方式較其他匠師接近傳統的做法，並且不斷的求新求變，才有今日屹立不墜的地位。

　　剪黏的製作方式包括尪仔的事先預作、現場安裝與大型剪黏的現場施作。而剪黏的範圍通常分為屋頂、鐘鼓樓、牌樓、金爐剪黏、牆堵[1]施作等。師傅可謂能文能武，「文」是謂能在自家耐心的製作小型的尪仔，「武」是謂要能攀登廟頂作現場施工。本文以火獅廟頂剪黏的施作和立體的敲擊剪黏兩大項來分別敍述其工序及技法。

▲ 火獅在大甲鎮瀾宮屋頂施作剪黏

屋頂剪黏工程
施作順序列表
（以翻修屋頂為例）

以下是前置作業的流程：

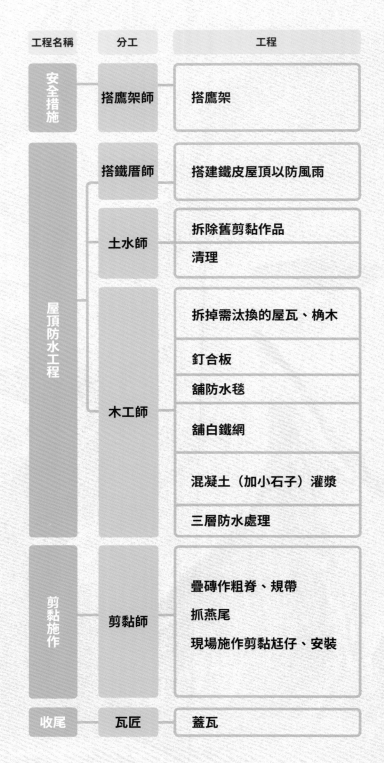

工程名稱	分工	工程
安全措施	搭鷹架師	搭鷹架
屋頂防水工程	搭鐵厝師	搭建鐵皮屋頂以防風雨
	土水師	拆除舊剪黏作品 清理
	木工師	拆掉需汰換的屋瓦、桷木 釘合板 舖防水毯 舖白鐵網 混凝土（加小石子）灌漿 三層防水處理
剪黏施作	剪黏師	疊磚作粗脊、規帶 抓燕尾 現場施作剪黏尪仔、安裝
收尾	瓦匠	蓋瓦

廟頂構件部位說明圖

　　剪黏師能獨自承攬廟頂的施作或翻修工程，新廟的屋頂以混凝土灌漿、防水處理完畢之後，從抓脊、燕尾開始施作；若為舊廟翻修則從拆除舊剪黏、或拆空屋頂開始施作。

燕尾

正脊　　**脊鎖**

四寸蓋

上馬路

規帶

西施脊
（脊肚）　　　　**脊塞**

下馬路

印斗

牌頭

屋頂立體塑

如正脊上方及其兩側雙龍、雙鳳、神將騎龍，燕尾上松鶴，戧脊頂龍或鳳，印斗上猛虎下山、獅頭、倒翻獅、龍頭、象頭，鐘鼓樓寶頂上神將麒麟，串角的卷草等，都是單件立體作品的呈現。大部分為獨立的大型人物或吉祥動物如龍、鳳、孔雀、祥獅、猛虎、松鶴等。動物剪黏的材料需用到大量的鱗片、羽片等，為減少成本及縮短工時，現代多以高溫燒淋搪料取代，少了割玻璃或碗皮的過程，要表現技法及動物的祥和或威猛，只有在做骨架粗坯時，骨架架勢好，黏貼完自能表現其氣勢。大型人物通常為正脊上的神仙，規帶頂的護法，或串角的騎龍、騎麒麟的神將等。不同於動物的剪黏，人物的表現重視神韻、姿態和衣飾，不需要大量重複的片狀材料，若要表現出風格與特色就不要使用淋搪料，火獅在這方面都盡量使用獨特的陶瓷器剪黏，尤其衣物的紋飾為陶瓷本身的花樣熱鬧活潑，服裝的變化多樣，衣袖的翻摺自然線條流暢。

屋頂浮塑

此部分較多浮塑的平面作品，含各部位脊堵、西施堵、下含坽堵、升庵堵、山牆等。西施堵和下含坽堵為長條狀，在配置上多以一字排開，放置各式單件裝飾物件如五獸、八仙、寶仔[2]、琴棋書畫、蔬菜、水果、花瓶博古、飛鳳牡丹、白鶴松等。而正脊和次脊的脊堵堵面稍寬可以做豐富一點的設計，配置上可以加各種紋飾作為框邊，放置吉祥題材，如官上加冠、四季平安、富貴花開、富貴平安、花鳥等。主題

簡單，在構圖上就不需太複雜。若脊堵位在比較顯眼的地方則有時會做人物帶騎的武場，需做一個城門，因堵面為長條形，人物基本上也以前後次第排列。升庵堵在視覺焦點部位，堵面寬而長，可以做人物堵，主題以吉祥、祈福。 因為以人物為主要表現題材，背景簡單即可，在構圖上，以堵面尺寸為基準來決定人物大小，構思人物的姿態、架勢和前後位置，背景配合簡單的彩繪。

立體空間的組合

屋頂立體作品除正脊、戧脊之外，另以立體作品呈現的主要在牌頭。一座廟宇以最常見的三川殿來說最少會有前後側各4組共8組的牌頭。戲齣的主題由匠師自己搭配，因為空間不大所限制人物為3到5人，由背景山、樹、石等自然山景搭配亭、臺、樓、閣等縮小的亭景，為人物、自然山景與亭景的組合，在空間佈置上為人物在前，亭景在中間，自然山景在後。以自然山景為襯托背景，亭景為最高點，點綴山石與樹木，人物各分散在前中後上中下等位置分布，或坐或立或行或踞，人物戰馬鏗鏘有聲，宛如一活生生的演出。由於是小型戲齣的人物數目不能太多，要表現出戲劇張力必須在人偶的表情、架勢、誇張的動作等下功夫。

▲ 火獅與大甲鎮瀾宮屋頂立體塑

正脊中央施作工序

常放置〔財子壽〕、〔天官賜福〕等。以做〔天官賜福〕為例，其做法如下：

1 疊几桌

几桌即三尊尪仔腳底踏立的臺座。在做脊的時候即順便疊磚完成几桌粗坯，上面留三支鐵條做為天官賜福骨架的支撐。分內外兩層，較省事的做法可以黏貼一般磁磚（Tile）；講究的話，則「無處不裝飾」，如內層以水泥塑形堆花，外層泥塑桌腳及如意紋，完成後再上彩。在几桌正立面中間部位有時會再做一個剪黏的龍頭或獅頭為裝飾增加熱鬧、喜氣、吉祥感覺。

2 做骨架粗坯

　　為方便爬上脊頂現場施作，必須在正脊部位再搭竹鷹架以利攀爬及送料。將材料及工具以麻繩吊上脊頂之後開始施作。做大型骨架的方式與做小型人物的相仿，只是尺寸放大，為了安全及堅固因素必須使用更多條鐵絲及鐵絲網，以鐵絲瓦片或磚塊增加重量，再抹上水泥固定瓦片或磚塊骨架即完成。等水泥完全乾硬之後，再上水泥使體積變大一點即成粗坯。如果後側看不到就只做三尊完整而略向前傾的尪仔；若是由正殿後方也看得到三尊尪仔則只做半面，而在後側也做一模一樣的半面，這樣就兩邊都可以看到三尊神仙，半面的做法比立體的單純。

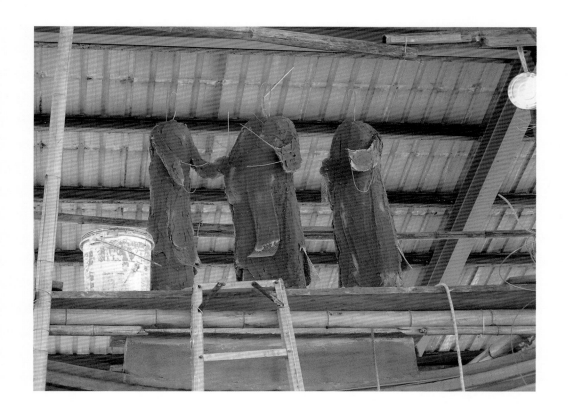

3 安裝臉部及手掌

臉部及手掌可以泥塑也可以安裝窯燒好的臉面及手掌。有此一說，財子壽的「財」多站在三者的中間位置，因為民間對於財、利最為重視且敏感，祂的眼睛必須正視前方才不會偏袒某一方位的居民。

4 製作配件

製作天官賜福的寶扇，用鐵絲網剪取寶扇形狀，疊上瓦片增強結構，糊上水泥待乾即成粗坯。之後再用粗鐵管（當扇柄）將它與人物之粗坯結合在一起。

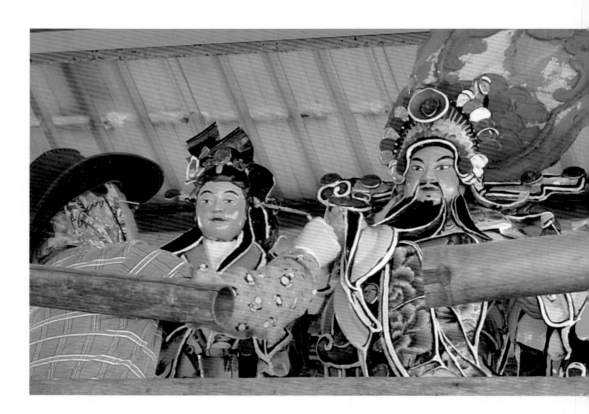

5 黏貼陶瓷碗片

由於是大仙尫仔，必須使用大支的花瓶以鐵鎚和電鋸來敲破及裁剪陶瓷片。寶扇的平面以灰仔碗裁割成小片鑲嵌上去，扇羽的部分黏貼淋搪料以節省工時。

6 泥塑三尊尪仔腳底雲紋

腳底雲紋（或叫踏雲）用以呈現出神仙佇立雲端、飄逸的神祕感覺，也可以將人物底部與几桌黏合在一起使之更牢固。顏色由匠師自由配置，通常為藍色配白色，亦可配合其他顏色。

此步驟完，檢視作品無其他缺陷即可收尾。

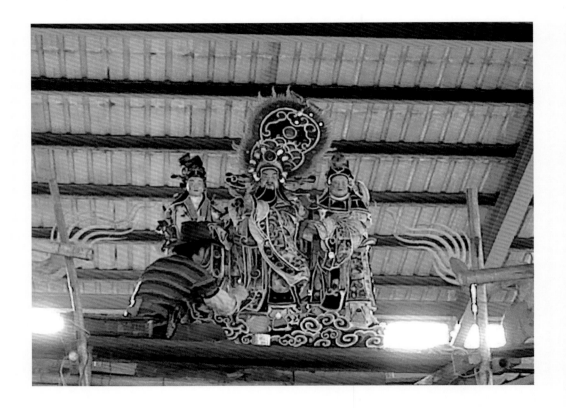

正脊兩側施作工序

即燕尾上的部位，通常放置雙龍或雙鳳、白鶴松、神將騎龍等，若燕尾較長其尾端還會加做曲段回紋。以做雙龍為例：

1 做骨架粗坯

正脊兩側的裝飾必須對稱與平衡，做雙龍，必須先在現場做其中1個，再拿鐵絲對照已做好骨架拗出相同形狀。匠師必須非常仔細的用捲尺量高度，注意兩側高度是否一樣、左右是否對稱。綁好的鐵絲骨架用鐵絲網包覆後再上1層泥肉，之後黏上磚塊（或瓦片）增加重量（也不必吃太多水泥），再抹上水泥，乾了再上1層，這階段可由徒弟做，總共大概要等1個星期左右，總共上約4、5次的泥肉，目的是把它「養肥一點」（體積變大，直徑約15～20公分）。最後細抹修飾局部線條及形狀，將整條龍翻身回首的雄姿定型。之後，龍鰭的骨架以鐵絲網剪成長條形黏在龍背上。

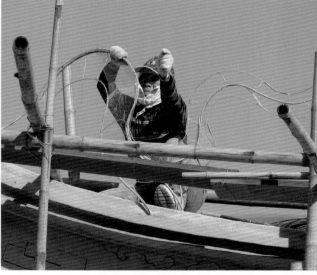

2 堆疊磚塊為臺座

為了使大型雙龍或雙鳳能穩固，底下必須疊大量的磚塊以為基座，外表抹上水泥，再飾以捲雲，做成雲龍造形，或黏上海浪片，做成水龍。

3 黏接龍爪及龍尾

將預先複製好的龍爪及龍尾黏接上去，完成骨架粗坯。

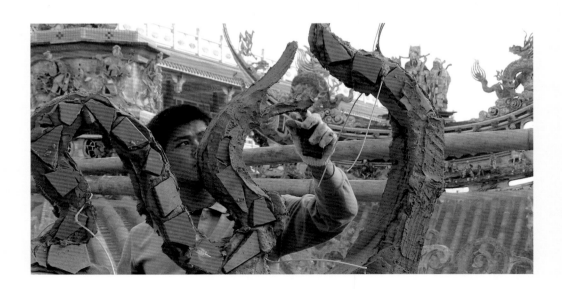

4 黏貼淋搪片

使用淋搪片的部分為龍鱗（胖水滴形）、龍鬚及龍鰭（長條形[3]）等。因為一片一片割很費工時要價也較高，現在多使用淋搪片較符經濟效益。黏貼方法，分為平面黏貼如龍鱗、龍鬚，以及直立式的插黏如龍鰭。龍鱗的顏色不拘，可以搭配各種色系（通常為2至3種顏色的組合），隨匠師任意搭配但須注意與龍鰭顏色的組合不能突兀，亦可以摻入金色鱗片[4]點綴，腹部鱗片則使用紅白相間的配色。龍鰭通常一面插上2或3層，1層高（一種顏色）、2層較低（使用不同顏色），使看起來有層次感。

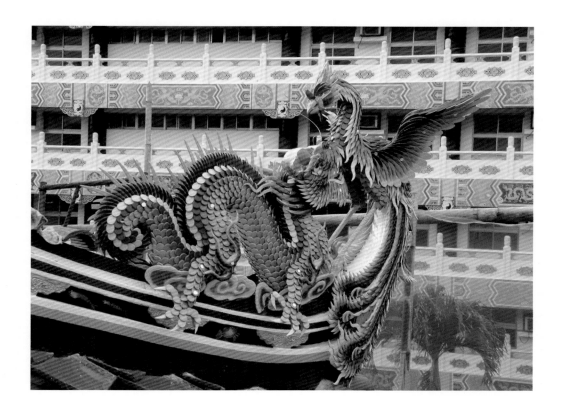

5 裝置細部配件及上彩

細部配件包括眼睛、鼻子、牙齒、龍舌、龍爪、龍角、火焰、踏雲、額頭等。這些全部都有淋搪好的成品可以裝置，若匠師要用心也可以自行黏貼陶瓷碗片。配件安裝完畢之後，彩繪泥塑部分的火焰、踏雲、龍尾等即完成。檢視作品無其他缺陷即可收尾。

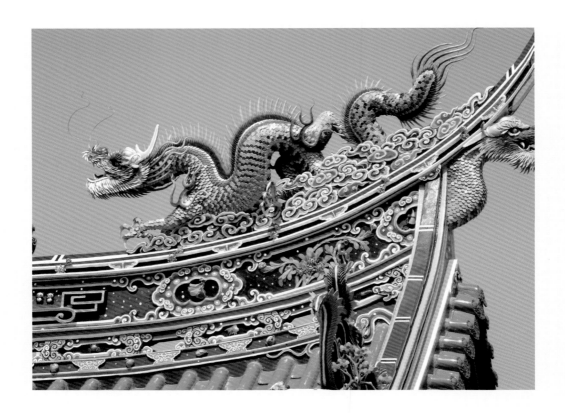

其他脊緣做法

（一）次脊燕尾

其做法與正脊兩側的雙龍是一樣的。燕尾部位都是一對，先做一邊再複製另一邊並注意對稱平衡。

（二）戧脊（斜脊或串角脊）或鐘鼓樓戧脊

屋頂的戧脊（串角）通常做四大天王、四海龍王等四個串角皆不同造型的尪仔，也有四個串角皆同一造型的龍、鳳、鯉魚吐草等。不同造型的尪仔只能個別在現場一個一個綁鐵絲，做骨架，黏貼材料等；而同一造型的尪仔則先做其中一個骨架，再對照已完成的骨架來紮綁其他三個的骨架，分別固定好之後再上泥肉做粗坯，這樣做比較牢固。如果將骨架拆成數個部分做粗坯再拼接安裝上去也可以，這種做法較快較方便、快速，但是不牢固，如果價錢太便宜的工程，算做「走手」的，有些匠師會這樣做。

（三）鐘鼓樓寶頂

通常放置麒麟、神將麒麟等，其下方會做一個臺座，臺座做法與正脊上方天官賜福雷同，而黏貼材料，麟片用淋搪片，人物則需從碗片或陶瓷器裁剪。

脊堵浮塑

脊堵設計通常包含外框與堵身兩部分。

　　三川殿前後共有六面脊堵，其設計包含外框與堵身兩部分。每堵外框皆以螭虎、雲紋或捲草花紋為題。由於脊堵數量多，圖紋設計多變而花俏，堵面寬而長，手工很難做出對稱的花紋，所以每一個脊堵都分別描繪了不同的圖紋，不一定要對稱而更自然。

堵身設計通常講究熱鬧吉祥，多以花鳥、博古[5]為題，而在第三殿位置可從下方觀賞，也有匠師會做武場戲齣。

脊堵施作工序如下：

1 畫底稿

以白色粉筆打草稿再以藍色水泥漆定稿。

2 泥塑及粗坯打底

以灰匙塑出邊框大致樣貌。用磚條製作博古圖架粗坯。

3 打底色再上彩

先塗上一層白水泥，一方面修補粗糙的表面，另一方面再塗上其它顏色較容易吃進去（通常塗上佛青顏色）。

4 黏貼瓷碗片

剪取碗片，黏貼人物（武場戲齣）及花瓶、博古、水果、魚蝦水族等。視匠師習慣，有的會先割好碗片再黏貼，有的則現場一邊割一邊黏。

5 人物、花瓶其他飾物安裝

將人物及其他飾物黏上堵面。

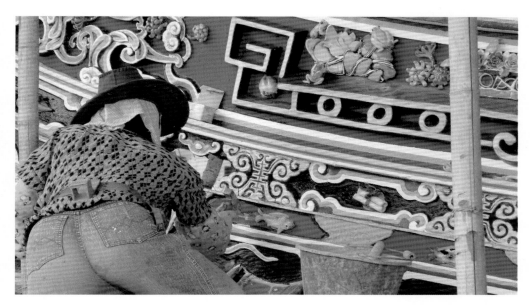

6 收尾

檢視作品有無缺損破壞，在需要上色或修補的地方完成即收尾。

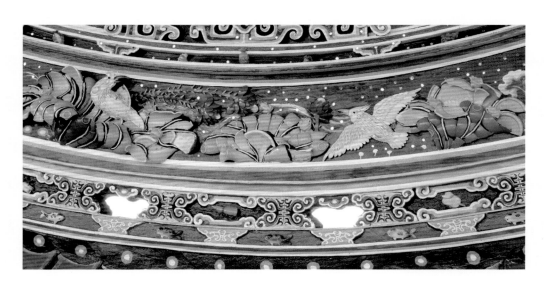

其他牆堵做法

（一）西施堵

　　通常留有偶數個風洞，沒有留的位置為奇數個，可以安裝預製好的單件飾品如寶仔、琴棋書畫、水果、蔬菜等。西施堵上方為上含坽，只有一條溝，可以放置預製的牡丹、小飾品等，西施堵下方有的廟會做一層瑞珠瑞簾，是比較正規的做法，現代大部分都省去不做。

（二）下含坽堵

　　同西施堵一樣下含坽堵會留有偶數個風洞，間隔的奇數位置可以擺放魚蝦水族、五獸等。

（三）升庵堵

　　升庵堵有前後兩面，若後面看不到就不用做，前側的堵面寬又大又醒目是展示的好場所。

　　先決定欲放置的題材通常為較大型的人物堵如五路財神，再到現場丈量尺寸決定尪仔的大小並記錄下來，構思人物的造型、姿態等，即著手做粗坯。由於為平面展現所以粗坯只需做半面。完成之後，安裝上堵面，再彩繪背景，題名押日期即完成。

（四）山牆

　　匠師稱三角大壁。山牆的位置醒目，範圍又大，若經費許可，發揮空間很大，表現方式也不受限制，可以配合彩繪、泥塑、剪黏，甚至做框堵都可以。泥塑的山牆顯得古樸而含蓄，隨匠師選擇及安排。

（五）三角堵

　　位置在每一條規帶尾端與屋頂的交接部分呈現三角形的部位，以三川殿來說，有八條規帶就有八個三角堵，做相同的紋路設計才能呈現一致的韻律感。堆塑做法與上述的脊堵外框紋飾一樣，要注意的是每個三角堵的紋路是否相同。

（六）其他線條紋飾

　　屋頂上以疊磚做脊、規帶所呈現的凹進與凸出的線條，包括表現燕尾揚起優美弧度的上含垠、規帶的線條、山牆人字線條及博脊線條等。利用不同顏色的變化增加層次，彩繪之前，因為做脊師傅所用的水泥加沙，顆粒較粗，所以先以白水泥（補土膏）粉刷過使表面較平滑，顏色也較乾淨好上色，使用顏色有紅、粉紅、白、藍、綠、淺綠等。以水泥模翻製的紋飾及手工捏塑的淋搪水果、牡丹、魚蝦水族等小件飾品穿插安裝，部分使用彩繪花鳥、牡丹、葫蘆、琴棋書畫等，使線條不單調又饒富古意。

本節敘述為求清晰易懂，並配合火獅施作的種類，故下述以製作駿馬為例，分為「做粗坯」、「黏材料」、「整理清洗」、「彩繪」等四個階段敘述。

做粗坯：備料 → 調製水泥 → 製作馬身 → 連接四肢及馬尾 → 製作底座 → 待乾

黏材料：

主體黏貼：黏貼馬身 → 臉與頭部 → 四肢

套底與泥塑修飾：調水泥 → 套底 → 泥塑修飾

創意黏貼：選材 → 馬鞍 → 馬尾 → 馬鬃 → 裝飾 → 修飾

整理清洗

彩繪

做粗坯

　　粗坯為剪黏尪仔的骨肉，不管是人物或是花鳥動物，要表現出其架勢及神韻，粗坯打底是重要步驟。打粗坯之前要先在腦裡構思物體形態與骨架，剪黏師傅通常沒有畫草圖的習慣[6]，火獅大部分的底稿都在頭腦裡構思完成，有時會在紙上畫草圖然後邊做邊看邊想，哪裡做不好馬上改，常在作品已完成時，仔細端詳，發現做得不夠好一樣打掉重做。

　　粗坯可分為立體式與半面式，做法相同，差別只在於立體式需有底座使作品站立，而且必須顧及全立面展現的整體架構及動感，有足夠的空間表現物體的張力，相對的半立面只需製作一面，表現較侷限，製作也較簡單。

　　做粗坯分兩個階段，第一次先打底，塑好骨架後，等乾硬，再上第二次水泥塑出具體外形。

十二生肖之鼠--草圖

以下以立體式駿馬製作為例說明打粗坯流程：

1 備料

鋪好報紙墊底讓粗坯的水泥不沾黏，準備水桶、水泥、海菜粉、土托盤、灰匙、鐵絲（粗、中、細三種）、鐵網、剪刀、鉗子、中型剪、廢棄陶瓷器。

2 調製水泥

以水泥加上些許海菜粉讓水泥具黏性以固定骨架。

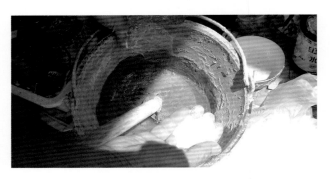

3 製作馬身

立體作品的骨架由平面開始製作。以鐵網作為水泥的附著體，依序剪取鐵網，依照馬的形體拗成特定形狀，裹上水泥做軀幹，再剪取製作頸部、大腿的形狀，依次與軀幹黏接好並固定，頸部翹起騰空部分必須墊高。

4 連接四肢及馬尾

剪取五段適當長度細鐵絲，分別為四肢及馬尾，黏接好之後，讓半面的骨架粗坯乾燥之後，再做另一面。

5 製作底座

做底座為立體作品的重要步驟，使得作品能站立起來，展現360度整體的美感。

為了能堅固的支撐創作物體，使用較粗的鐵絲做支架。馬匹姿態的決定必須配合落點的支撐問題，以四肢加馬尾（五點或四點之間）取三點為著力點，不同的落點創造不同的駿馬英姿。

6 待乾

平面骨架完成之後，待水泥乾硬，將四肢之鐵絲與臺座的粗鐵絲紮綁固定，並且將馬腳拗成所需的姿勢。覆上泥肉增加其量感，之後，以同樣方式，剪取鐵絲網做骨架的另一面，覆上水泥與原來骨架粗坯結合。塑出駿馬大致外型，等完全乾燥之後，再黏貼陶瓷片。打粗坯時主要倚賴鐵絲網及水泥的凝固力來成形，並不是一開始就以鐵絲綁好馬匹骨架（如雕塑之骨架心棒），而是邊打樣邊上水泥來塑出恰當物形。

黏材料

包括主體黏貼、創意黏貼，中間稍做清理與泥塑修飾。主體黏貼即駿馬的基本結構部分包含馬身、馬頭、四肢。黏貼時沒有固定順序，原則上以確立形體為先，例如以駿馬的主體軀幹先黏妥，再黏頸部、頭部、腳，最後再黏馬尾及鬃毛。敲瓷片取形狀時，火獅以平常心及隨緣的態度，找不到合適的就另外敲一片或先黏別的地方。稍事清理及泥塑修飾之後，再黏貼馬鞍、鬃毛馬尾的黏貼及裝飾物件等，因為此部分不受限於特定形狀，並能任意創作發揮，所以稱創意黏貼。

（一）主體黏貼

　　黏貼部分包括馬的主要構成部位：四肢、軀幹、臉部、頭部。選材原則，則視作品大小、所需顏色及弧度等來決定。並且以用量最多的部分先做選擇，如以黏貼駿馬身體的部分優先選擇。

1 黏貼馬身

　　即馬的臀部、腹部、胸、頸部位及大腿肉等，為構成駿馬主體的主要部分，方法為將塑好外型的粗坯外面填滿陶瓷片，類似立體的鑲嵌，看似簡單，但是弧度必須適合其位置，需要經驗來拿捏，沒有一定的黏貼順序，但通常選擇臀部先黏，因為面積較大，若臀部底定，其大致形體也呼之欲出，再依腹部、大腿、前胸、頸部等順序完成，背部空下不黏因為上面要置馬鞍。此為大致的原則，如果找不到合適的陶瓷片只好換另一塊嘗試，而先完成其他部位。

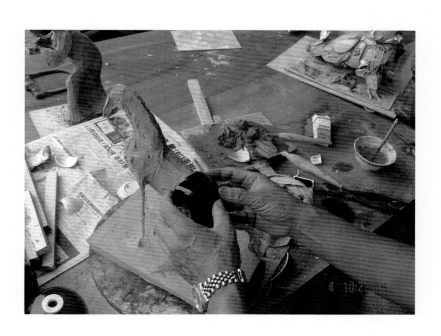

2 臉與頭部

不同於身體部分的拼貼，馬的臉部必須掌握其正確的頭形及樣貌，所以陶瓷片必須修剪出適當的形狀。

臉部形狀修剪示意圖

3 四肢

馬的四肢肌肉發達，前腳具彈性，可以馳騁千里，是表現駿馬的勁與力的重要部位。通常將後腿分為大肌肉、大腿與小腿部分；而前肢的肌肉較不肥厚分為兩塊小肌肉與大腿小腿，中間分別都飾以一塊小圓形當作膝蓋。

駿馬前腳形狀黏貼示意圖

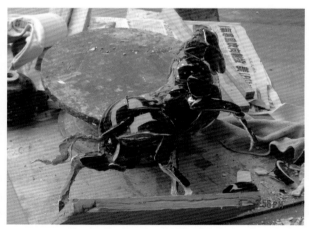

駿馬後腿形狀黏貼示意圖

（二）套底與泥塑修飾

在馬尾及馬鬃尚未黏貼之前作套底動作，因為黏上馬鬃及馬尾重量及體積增加，不方便操作，某些部位也清理不到。

1 調水泥

海菜粉不必太多，因為太黏的話，黏到瓷片不好清理。

2 套底

所謂套底，又叫套縫，就是將陶瓷片之間的空隙填滿，因為馬身部分的黏貼接近平面的鑲嵌所以需要填補空隙，相對馬尾及馬鬃屬於立體的插黏則不需要。

3 泥塑修飾

泥塑修飾即整理線條及塑形，填完陶瓷片之間的縫隙，以毛筆沾水稍事清理之後，以最小灰匙塑出陶瓷片無法表現的形體或線條，例如馬鬃、馬蹄、臉部線條等。以灰匙修飾及塑形為剪黏之重要技法，彌補陶瓷片黏貼之不足與無法表現的部分，為使物體完整成形之大功臣。

（三）創意黏貼

包括馬鞍、鬃毛、馬尾的黏貼及裝飾物件等。

1 選材

選取適當材料製作，材料並不是固定的，先選定材料再做，但是中途發現不適合時也可以更換材料。

圖紋亮麗的大支破花瓶做馬鞍

漂亮的壺蓋做馬轡

藍色波浪煙灰缸做馬鬃

白色的酒瓶做馬尾

小杯蓋倒翻過來置放在馬鞍上另有用途

2 馬鞍

馬鞍有特殊造型，必要時需用到電鋸以裁切直線，先比對、決定造型，以筆做記號再裁割。坐墊部位亦然，並且為了呈現其柔軟的質感，必須以泥塑塑出布面曲折的效果。在瓷片與瓷片之間的黏接必須以快乾幫助接合。

3 馬尾

馬尾沒有固定造型，其線條可以隨意流洩，只要順暢、優美，沒有特定形式，是可以任意發揮的部分，重點要做大把一點，且不能往下垂不好看也不討喜，上揚的尾巴可表現出駿馬奔騰千里的英姿。為了表現馬尾自然柔美的線條，使用白色中型酒瓶，敲碎成許多不同的長條形再來挑選並黏貼。由於多條的馬尾黏在一起，擠不進去的時必須適當修剪，並於瓷片與瓷片之間以快乾幫助固定。

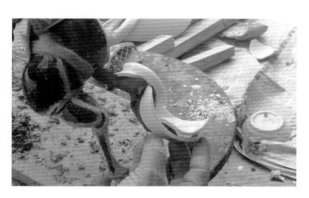

4 馬鬃

與馬尾相同，馬鬃也是可以隨心所欲黏貼的部分，不同的是，馬鬃較短，在材料的選擇上，需要短小具複雜線條的陶瓷器。

5 裝飾

不同於壁堵的馬匹，獨立單件的工藝品，要加裝一些小飾物，讓駿馬變成亮眼的裝飾品。可以妝點的東西有鈴鐺、馬彎、韁繩等。

6 修飾

在線條部分，為突顯韁繩的線條，也可以用 AB 膠包覆使之更顯眼。 亦可將 AB 膠揉成長條形，黏在馬尾的線條上，自由做線條的強化和變化，如果不做也可以。

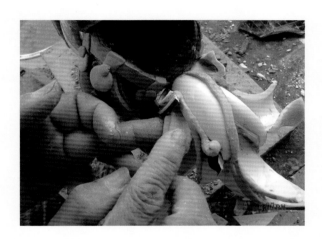

整理清洗

先用美工刀或最小灰匙刮去表面污泥，及修整泥塑線條，刷上塩酸之後以清水沖洗乾淨，再刮去細部的泥垢。以此重複數次直到整理與清洗乾淨。

彩繪

此處彩繪的重點為開線，在此之前先以黑色水泥漆套底，之後才好上色，欲勾勒的線條才會明顯。以白色勾勒輪廓線條，再上金漆，駿馬剪黏作品就完成。

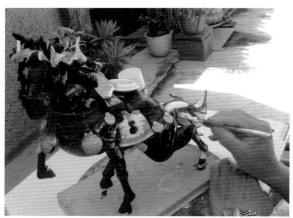

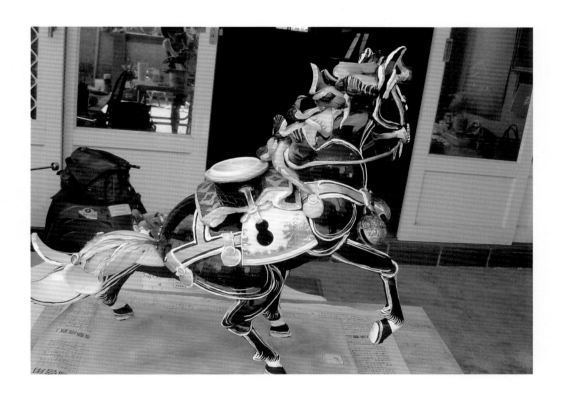

　　一位優秀的匠師其技藝的養成並非一朝一夕，火獅以其多年的傳統剪黏技巧歷練加上自身的內省反思能力，摸索敲擊陶瓷器的剪黏作法，並以脫離匠氣自許，朝更高的藝術成就邁進。以下介紹火獅所使用的工具與材料，並分析長久以來臺灣剪黏所使用材料之演變。

　　剪黏製作所使用的工具與材料，因時代的進步而有變化，火獅為因應創作需要會使用別於傳統的工具及加入新的材料。

工具

　　剪黏工具依使用目的來歸類，大致可分為骨架成形工具、攪土與抹土工具、材料剪裁工具等三大類。

（一）骨架成形工具

剪刀

大剪與中剪

老虎鉗

鐵凹

大剪的使用

尖嘴鉗

（二）攪土與抹土工具

1、**灰匙（鏝刀）**：剪黏的基本功夫為抹土、塑形，所以灰匙是非常重要的工具。灰匙有好幾種尺寸，最大的又叫「靠底」（こて），也是土水師傅攪土用的。最小的匙面寬約不到1公分，用來抹平與修飾細部線條用。

大小不同的灰匙

2、**水桶**：體積適中、好提攜，用來攪拌、調製水泥粉漿。

3、**土托盤**：將水泥粉漿調製好後放在土托盤裡，匠師即左手拿土托盤右手持灰匙，取用方便。（也叫托土板、補土板、批土板、土捧等）

土托盤

（三）材料剪裁工具

1、**油壓筆**：用來裁割較厚的瓷碗（灰仔碗）。需添加煤油，前端切刀是滾輪式，使用時需要用力壓。

2、**鑽筆（又稱鑽刀）**：形狀像一支筆，用來裁割彩色玻璃。前端置裝鑽石為裁切器，故又名鑽石刀。

3、**剪仔**：用來修剪玻璃的形狀時用。早期剪仔是圓頭、平口沒有鋸齒狀。

油壓筆

鑽筆

剪仔

材料

　　火獅使用的剪黏材料依使用部位可分為坯體材料、黏合料、外觀材料與修飾材料。

火獅使用的剪黏材料簡表

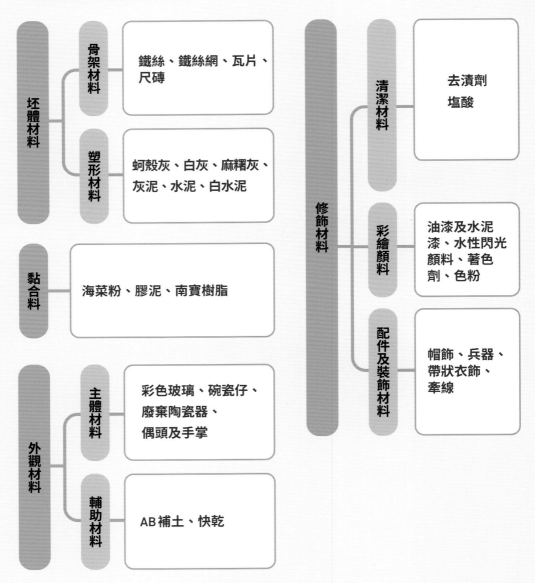

坯體材料
- 骨架材料：鐵絲、鐵絲網、瓦片、尺磚
- 塑形材料：蚵殼灰、白灰、麻糬灰、灰泥、水泥、白水泥

黏合料：海菜粉、膠泥、南寶樹脂

外觀材料
- 主體材料：彩色玻璃、碗瓷仔、廢棄陶瓷器、偶頭及手掌
- 輔助材料：AB補土、快乾

修飾材料
- 清潔材料：去漬劑、塩酸
- 彩繪顏料：油漆及水泥漆、水性閃光顏料、著色劑、色粉
- 配件及裝飾材料：帽飾、兵器、帶狀衣飾、牽線

坯體材料

坯體材料可分為「骨架材料」和「塑形材料」，骨架材料為因應乘載重量及塑形需求，使用金屬材質為主；塑形材料則是用來捏塑或堆垛出形體，須具備可塑性及乾燥時間。

（一）骨架材料

- **鐵絲**：分為普通鐵絲及白鐵絲，主要作粗坯的骨架。若作品在室內或不易日曬雨淋的地方可使用普通鐵絲；若曝露在陽光下或靠近海邊溼氣重的地方則一定要用白鐵較不易鏽蝕。現在大部分都使用白鐵材質較堅固而且不會有生鏽的問題。

- **鐵絲網**：分為普通鐵絲網及「白鐵仔」網，用來強化粗坯的結構及硬度。

- **瓦片**：瓦片有兩種用途，因為和灰泥的結合度好，可以用來當作品的底座，把粗坯黏在上面；也可當塑粗坯的骨架。由於瓦片具吸水特性，可以較快速（一次）的完成粗坯，近來因瓦片取得較不易，多使用鐵絲網。

鐵網

- **尺磚**：類似粗坯製作的工作臺，將粗坯放置在上面製作，使坯體不會因黏附於桌面而無法移動，同時便於粗坯完成時能完整取下。

（二）塑形材料

即塑粗坯使用之泥肉，為方便塑形，不需具太高的黏性。火獅使用的材料有以下幾種：

- **蚵殼灰：**即蚵殼磨成灰，可代替石灰，較不具黏性，方便塑形。

蚵殼灰

- **白灰：**即石灰的俗稱，呈白色粉末狀，主要成分為氧化鈣（CaO）。南部多使用關仔嶺的白灰。

白灰

- **麻糬灰：**以白灰或蚵殼灰加上麻絨或棉絮再加煮熟的海菜或糯米漿和紅糖水調製而成。蚵殼灰與麻絨要浸泡，天天攪拌翻覆，三個月後才能使用，否則會發酵腫脹不能用。再以糯米粉煮成黏稠狀，以3：1的比例加黑糖水，作用是使之堅硬，這種配方是祖先流傳下來的，現在還很好用，性質 Q 軟如塑鋼土。

麻糬灰，乾後加水調軟還可使用

- **灰泥：**白灰為保持濕潤必須加水攪拌一段時間，使用時再加入水泥調製成灰泥。灰泥即類似從前的麻糬灰、蚵殼灰或糯米灰。不同的是民國47年政府解除水泥的配管制度之後，水泥的取得較容易，而以水泥取代了糯米漿和紅糖水。黏玻璃的時候多使用灰泥，因灰泥性軟，玻璃較不易因熱脹冷縮而裂開。

- **水泥：**水泥價格一般化之後，使用水泥來調配塑體材料很方便。可加入石灰或蚵殼灰成灰泥，在製作屋頂上大型剪黏時則加入細沙。為現代剪黏主要的塑形材料。

- **白水泥：**主要為矽酸鈣，鐵質含量少，質地白色，裝飾、雕塑性強。

黏合料

　　黏合料是在粗坯做好後，用來黏貼玻璃或陶瓷碗片的黏料，重點是必須比粗坯的泥肉更具黏性。其主要材料為水泥，有時加上石灰、海菜粉或特黏的膠泥。

- **海菜粉：**

　　摻在水泥裡增加黏度。早期就使用，價錢不高，使用方便，只要在水泥裡加些海菜粉就具黏性較 Q。

海菜粉（白色部分）

- **膠泥：**

 外觀像水泥，但比水泥黏性更強，可以將磁磚與磁磚的光面黏在一起。用在大型作品或壁堵作品的安置。二、三十年前就有，但價格較為昂貴。

膠泥

- **南寶樹脂**

 俗稱白膠。在原來調好的黏合料灰泥裡加一些樹脂即可。用在較光面不容易黏合的物體之間，如玻璃和玻璃之間的接合，或用在須加強黏著力的時候，如在木板上黏貼作品。

外觀材料

外觀材料會因為使用量及畫面佔比,分為「主體材料」及「輔助材料」,因為這些外觀材料牽涉不同時代及生產地的差異,本書僅就火獅所使用的外觀材料來說明。

(一)主體材料

- **彩色玻璃:** 約在戰後初期開始使用。現在已被模組化生產的淋搪材料所取代,只有部分廟宇修復時指定使用。現在約一斤200元,比從前貴很多。

- **碗瓷仔[7]:** 即仿古瓷碗,由淋搪工廠燒製的剪黏專用瓷仔碗,通常為古蹟修復用或廟方指定使用,臺灣生產一個大概二十幾元。

碗瓷仔

- **廢棄的陶瓷器[8]:** 包含大小花瓶、酒瓶、酒杯、馬克杯、盤子、花盆、花磚等任何陶瓷器皆可。甚至有馬桶、情趣娃娃、小人偶、擺飾、存錢筒、煙灰缸等。

- **偶頭和手掌：**做尪仔剪黏時，偶頭和手掌可以水泥塑形，但是難度較高也費時。有時候匠師會事先將偶頭及手部用黏土捏塑好，或用模具做好頭部，放入窯燒之後備用（素燒或釉燒皆可）。淋搪工廠也有賣燒製好的偶頭。

模組燒製好的偶頭

素燒過的手掌

（二）輔助材料

用來輔助主體材料的黏合。

- **AB 補土：**即火獅口中「AB 膠」，實為塑鋼土，其功用可作牽線（內包鐵絲），或美化接縫的線條，也可用來填補較小的空隙。方便又好用只是成本較高，兩條四百元，大賣場較便宜但品質較差 。
- **快乾：**用在陶瓷片之間的接合。

修飾材料

在剪黏製作的最後程序為了使作品更加出色，及彌補材料無法呈現的部分時使用。

（一）清潔材料

- **去漬劑**

 可去除柏油或殘膠的強力去漬劑（油），幫助去除作品黏貼完成之後乾掉的水泥污漬等。

- **塩酸**

 黏貼外觀材料及修飾線條之後，抹上塩酸再以清水沖洗作品，除掉表面的泥垢及髒污。

（二）彩繪顏料

在剪黏的製作中，不管是人物或花、鳥、獸等，彩繪都扮演非常重要的角色，尤其是臉部彩繪可妝點出人物的氣色與神情，線條的勾勒或紋飾使得視覺流暢。

- **油漆及水泥漆**：早期使用油漆，但遇日曬容易乾裂，後來多使用水泥漆。

- **水性閃光顏料**：即金漆，西德進口，一瓶三千多元，使用時需加水或水膠稀釋，可塗在光面物體上，作成品外觀的修飾、描金線，可取代傳統的按金箔。

- **著色劑、色粉**：除了各種顏料、漆料，必要時也會使用著色劑、色粉。

金漆　　　　　　　　　　　　色粉　　　　　　　　　　　　著色劑

（三）配件及裝飾

- **帽飾**

 A、金屬質感物：使用老舊淘汰的神明頭冠，將它拆解成條狀，再依頭部大小重新黏合成一頂新的頭冠，彩繪金漆，再綴上小珠子即成亮麗冠帽。

 B、布面質感物：使用玻璃或陶瓷器直接敲打出所要形狀黏合，如頭巾、官帽等。

- **兵器：**使用硬紙板（俗稱美國紙批）剪裁成所需形狀。有時也用玻璃或陶瓷器直接裁成所要形狀。

- **帶狀衣飾：**使用鋁罐或硬紙板裁剪。

註釋

1. 「堵」又作「垛」，「壁堵」臺語為 piah-tóo。
2. 指八寶：琴、棋、書、畫、葫蘆、蒲扇、犀角、芭蕉葉；或指暗八仙（八仙所持之物）：張果老的魚鼓、呂洞賓的寶劍、韓湘子的花籃、何仙姑的荷花、李鐵拐的葫蘆、漢鍾離的扇子、曹國舅的陰陽板和藍采和的橫笛等物所組合的造型。
3. 匠師稱長條形淋搪片或割碗片為「籤仔」。
4. 為新產品，一片要臺幣十元。
5. 據康鍩錫，《臺灣古建築裝飾圖鑑》，貓頭鷹，民96，頁134，北徽宗命王黼等編繪宣和殿所藏古器物，成《宣和博古圖》三十卷。將宣和殿所典藏古器物架以整理研究，摹刻器物圖像和銘文，並記錄尺寸、容量、重量及出土地點、收藏者姓名，器名、文字皆有說明和考證。後人將這些圖像摹繪在各種瓷、銅、玉、石等器物上，稱做「博古」。
6. 張淑卿，《剪黏司傅何金龍研究-在臺期間之事蹟及作品》，頁112。
7. 同瓷仔碗。
8. 若為廟宇施作，因用量大則需特別採購，早年曾向嘉義大林的進口商大批訂購，也曾在臺南市拍賣市場購買瓷器，依每次施作現場所需數量而定。

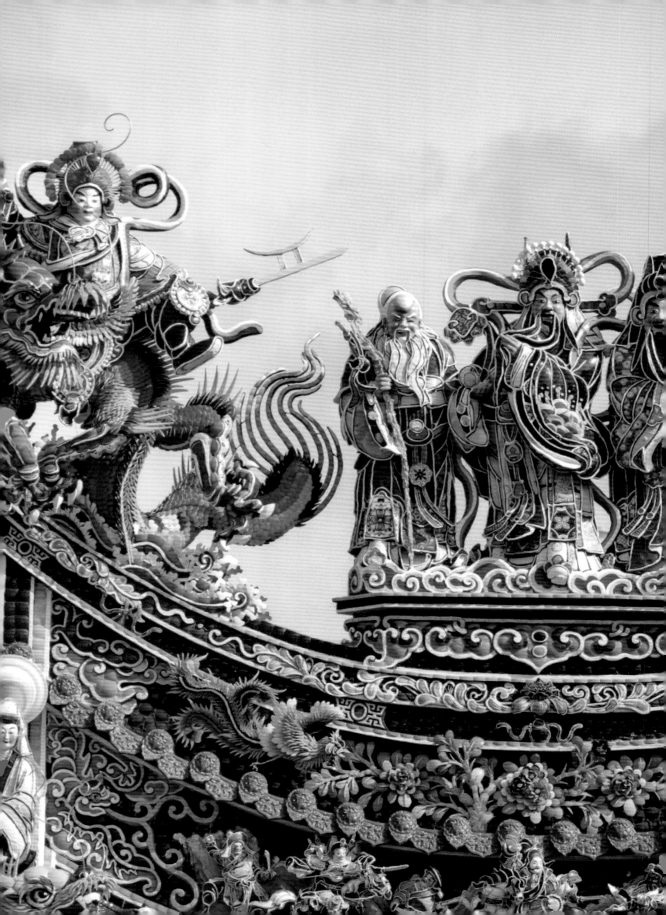

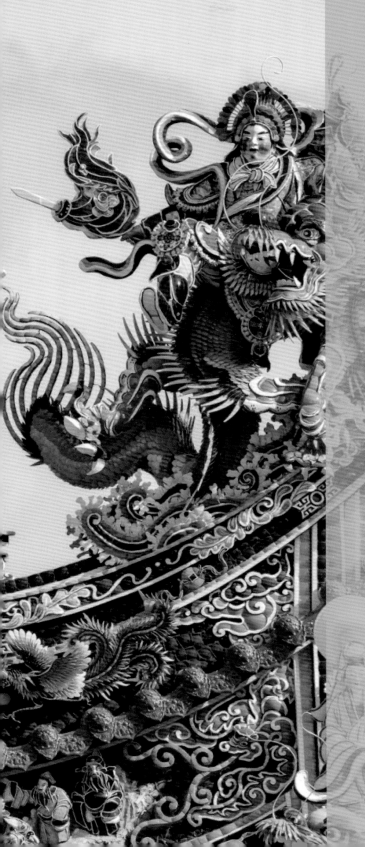

化破碎為藝術的新建構

剪黏工藝隨移民落地生根，一方沃土孕育出工藝之華，而這些華麗工藝表現出在地美學的主觀意識，是種從土地長出來的主觀表達，融合敘事、情感於展示作品上，傳達出臺灣的社會文化。剪黏作為強烈外顯性格的工藝，透過材料堆疊、作品姿態、顏色組合、筆墨繪描等技巧，裝飾營造出不一樣的神聖空間，所以本章的〈匠心妝聖顯 技藝營造神聖方〉將以神聖空間營造為核心，討論天上屋頂的「脊」、瓦上規帶的「牌頭」、廟堂內的各種「壁」、「堵」，瞭解神聖空間如何營造，以及呈現豔麗風采的方式。

信仰空間氛圍營造出神聖性，但若以營造的豐富工度來觀看及思考，可以發現在沒有現代博物館名詞出現之前，各種工藝置入於神聖空間，本就是朝著以教育、展示、收藏、研究的態度來進行，將廟宇視為工藝博物館也不為過。所以在〈碎碎立平安 剪黏工藝博物館〉，借博物館功能為核心，透過陳三火生命中重要歷程的施作廟宇來介紹作品。說明工藝如何藉由歷史故事，傳達出極富教育的倫常人理敘事，以膜拜、裝飾功能為主來展示各空間的華麗裝鑾，並有鳩資向各方工藝師割愛作品的收藏事實，而社群集體建構的過程，更是經過多方研究討論後才破土施作。

當然陳三火經歷了生命的淬煉，技藝的展現融入長時間思考、觀察，在不求收入溫飽的匠作之餘，揚心激昂的投入新嘗試，以摃敲的技巧取代繁複的剪剝，這一段故事要從一支酒壺說起，所以本節〈隨緣且隨心 不固定材料的創作〉要透過火獅近20年的特色創作作品來切入，透過理解作品的發想，如何新創於不觀看細節的技巧，但仍保留延續剪黏作品的層理繁複、立體滿實、配色濃豔等特點，來賞析這完全不同的新世紀創作風格。

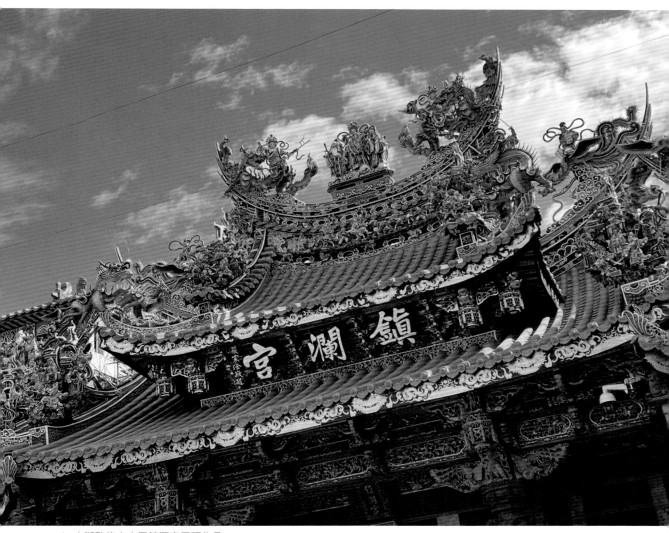

▲ 火獅整修之大甲鎮瀾宮屋頂作品

剪黏工藝施作在臺灣廟宇建築，主要為裝飾功能，具有敘事性的剪黏作品營造出神聖場域，有剪黏之處即是聖靈充滿的空間，如果廟宇建築無剪黏來妝點，一時半刻會認不出這是神靈居所。

既是空間氛圍營造，剪黏工藝所在位置就顯得很有其目的功能，所以在整體的外觀上，由上而下，由外而內，讓簡單的線條開始變化起來，增加繁複疊形、人物姿態、千色百光。所以本段即著重在工藝作品的賞析，透過位在廟頂屋脊的立體塑、牆堵建物中的浮塑、現代創作的立體圓塑等精彩代表作品的欣賞解析，理解「火獅」陳三火如何一心守護傳統工藝，透過曲直線條剪撕、姿態塑擬、千彩萬色搭配，捏塑拼接出精彩絕倫的作品。

「中脊」展示──此物只應天上有

在陳三火的剪黏作品中，佇立在廟宇正殿屋脊的神仙形象以「福祿壽」三仙為最大量，所放位置剛好讓入廟的信徒或觀賞者得以抬頭仰望念想，如同仰望著蒼天，祈求庇佑。

「福祿壽」亦稱「財子壽」，為自然星象崇拜信仰，寓意神星賦予民間凡人的美好想望「三多」：多子福、多祿財、多長壽，所以在臺灣廟宇屋頂非常的常見，已是典型象徵及塑造代表。三仙典型的形象為：祿星居中，頭戴官帽服，手執如意，主財運功名；福星立於龍邊，作員外打扮，胸前懷抱嬰孩，多子多孫；壽星為虎邊，凸額白鬚長者，捧桃執仗，此處為整個廟宇建築中軸最為顯目之處

（福星、壽星的位置也有左右互換）。「福祿壽」三仙的稱呼是以觀賞者位置來看，入廟前，面對屋頂作品的右至左排序為「福」、「祿」、「壽」，而「財子壽」是以作品位置的「中左右」對應，主體是塑像觀看人世的視角。

在火獅的早期出道（1970年代）的屋頂剪黏作品，當時材料流行的是閃亮多色玻璃燈泡。人物的樣態依循傳統拼接作法，備料過程，重視規規矩矩的剪裁或切割技法，用以整齊擺放片料；施作過程，利用水泥或石灰塑出粗坯讓骨架、肌理、衣褶成形，讓身形成像，如火獅早期在臺南麻豆區巷口慶安宮的正殿屋脊，因為保存狀況不差，現在來看可稱得上是那時代的一個經典

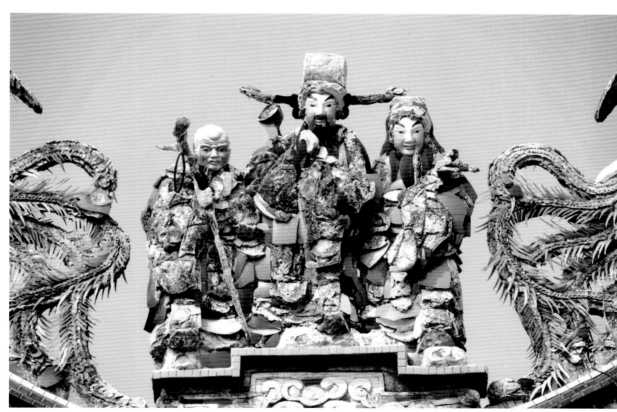

▲ 1978年麻豆加輦邦保濟宮福祿壽作品為火獅獨立承作的第二座廟宇作品

作品。1980 年代後，到了使用淋搪材料的拼接技術，因為製模量化生產的緣故，使得人物的動態感銳減，作品偏向單一化，雖然是如此，火獅仍設法以雲帶的誇張弧線彌補了人物角色的單一性，增加視覺上的動感，我們從臺南麻豆區南勢保安宮或是佳里子良廟永昌宮可以看到，火獅專擅使用人物的衣著狀態來表達塑像的動感。並反應了火獅的人生哲學，一靜不如一動，永遠處於追求工藝精進的狀態。

▲ 臺南麻豆區巷口慶安宮 1987 年作品（張耘書攝）

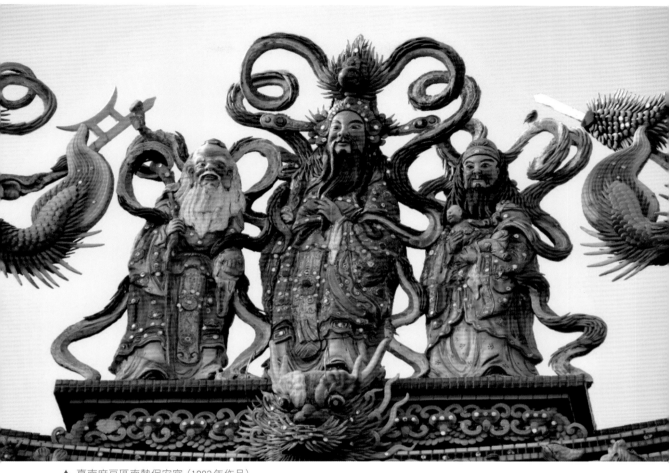

▲ 臺南麻豆區南勢保安宮（1992年作品）

　　從火獅歷年來的福祿壽的造像，對照比較後，可以發現動感營造的細緻有趣之處，幾乎九成福祿壽星的手部姿態都不是空手或靜垂，例如：福星總是手撫鬍鬚，藉由鬍鬚被手帶起的動勢，營造出栩栩如生的微動感；祿星懷中的孩童，其手勢總是造型多變，手腕持著、撐著、抓著、挾著都是可以想像的姿態；壽星一手持仙桃、一手拄著拐杖的樣貌雖然普遍可見，但火獅會強化突額長鬚、高聳肩線、上身前佝僂，總是在老態駝背的細節下了功夫，讓人充分感受到老者的垂白上僂。

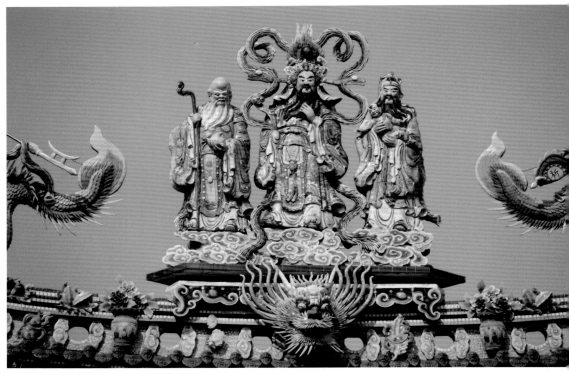

▲ 佳里子良廟永昌宮（1994年作品）

　　除了姿態的高識別度，從早期的人物衣著也可看出時間性的變化，早期的福祿壽三仙，其衣著較為單薄，越到後期，尤其是以自然敲擊的剪黏製作的時期，人物上的身形越發厚重，原因可探究出兩點，為了改良剪黏作品在室外受風吹雨淋的影響，其作品壽命不長久，局部容易受損，所以剪黏的黏著方式改往堆疊的方式去施作，讓瓷片之間更加緊密，形成厚度後較不易損壞；另一方面，是因為依循「隨緣不隨我」的材料曲線，遂增加了人物的立體性，這也能讓觀賞者的易賞度提高，讓作品更加突出可見。除此之外，貼上大大小小的圓鏡片，除了增加觀賞性，也同樣具有固定片料的功能。

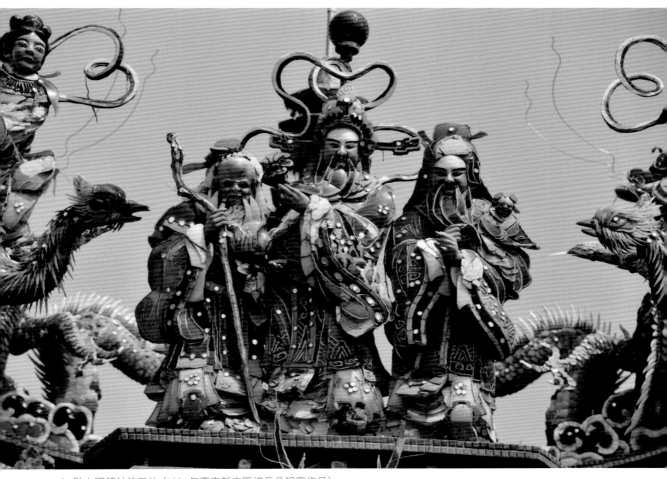

▲ 貼上圓鏡片的三仙（1994 年臺南新市區總兵公祖廟作品）

另一個特別可以欣賞的細節，是福祿壽腳底下的底座。火獅修復豐原慈濟宮時，發現廟脊的中脊三仙主題是「元始天尊」，並由劍童、印童隨侍在旁的另類「三仙」，而非常見的「福祿壽三仙（財子壽）」。就連元始天尊腳下的底座也十分講究，仿照細木作几桌的螭虎吞腳、力水裙翼的形制，這細緻作法與南部宮廟宇常見平鋪直敘的作法不同，因此火獅在後續的創作廟宇中脊時，除了人物施作主題選擇更為多元，也試著營造出更多的細節，如仁德中州北極殿，可以看到彷彿是重現慈濟宮的講究，案桌的形制把人物烘托得更具仙氣，可見陳三火採用傳統技法施作外，亦同時吸納不同工匠或工種的裝飾思維。

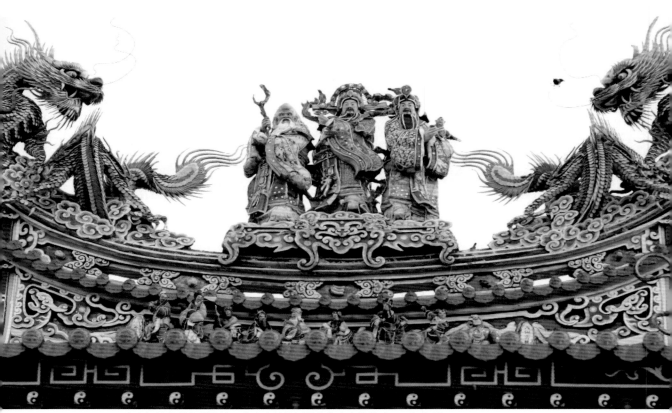

▲ 臺南仁德中州北極殿的三仙底座就是以雲紋的力水裝飾（2015年作品）

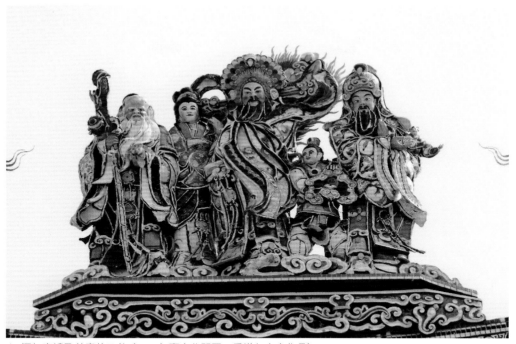

▲ 添加宮娥及善童的三仙（2012年臺南北門區二重港仁安宮作品）

　　一般而言，脊線上的福祿壽作品是匠師最常施作的主題，然而，陳三火所經手過的中脊，卻非千篇一律的三仙，他勇於創新題材，也替廟方的締造新的傳統美學，如臺南北門區二重港仁安宮中脊除了福祿壽，火獅也加量進去，讓三位仙人身旁多了童子與宮娥，除了讓畫面更具故事性，細節更加細緻。

　　火獅廟宇中脊的主題除福祿壽三仙外，另一常見主題則是「天官賜福」，天官是道教神觀的「天地水」三官大帝之一，以天官紫微帝君為核心，由於民間篤信天官賜福、地官赦罪、水官解厄，認為「福氣」的意義核心是多子多孫，所以賜福的天官左右多搭配善童子（也可見宮娥），如2016年臺中市神岡區新庄新和宮主脊上的〔天官賜福〕作品就是童子、宮娥脅旁雙側。

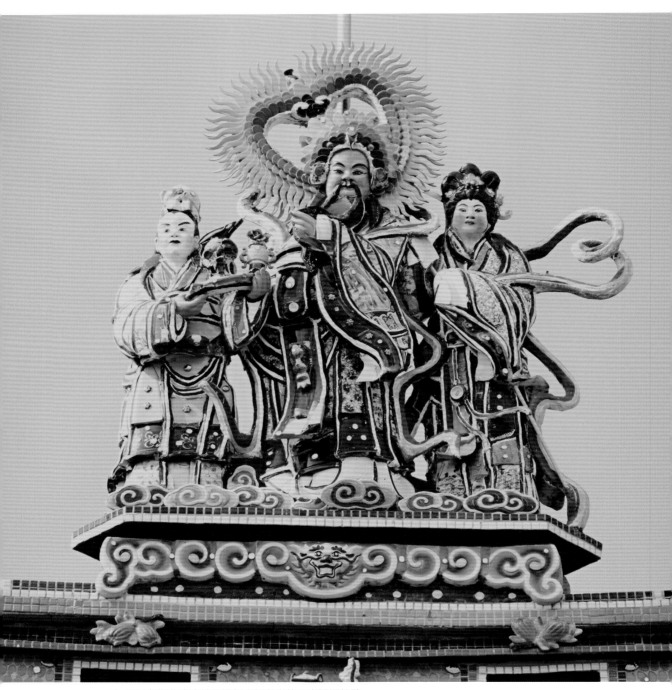

▲ 2016 年製作臺中神岡區新庄新和宮的天官賜福剪黏

此外，陳三火亦會依照廟宇的屬性，改變中脊神祇主題，例如麻豆區油車仁厚宮主祀天上聖母，其中脊主題換成朝天體的站身媽祖，左右配置宮娥，視線往左右拉開，並改變傳統雙龍造型，而是增加執旗、執戟的神將騎在神龍上，施作象徵好意頭的「祈求吉慶」。神將騎龍是火獅大展身手之處，多了人形的烘托，加上繽紛設色，讓神龍在屋脊上，增加視覺延伸，具有放大屋脊的效果，使屋頂更顯立體，這樣的空間經營，是一般傳統廟宇的屋頂上所罕見的，更是象徵臺灣剪黏匠師的新創展現。從構圖上來看，陳三火可以說是讓屋脊上的脊線突破了線的限制，直接利用燕尾脊與中脊各自的「脊點」所構成的誇張「曲線」，在乾淨的半空中，鋪陳出將近半圓的「圖面」，利用燕尾兩側的武將帶騎與中脊的天上聖母與其宮娥的等高比例，營造猶如掛在空中的巨型浮雕壁面，其中也牽涉了重量的平衡與風壓的考量，所以人物之間的雲帶是連結加固剪黏作品彼此的穩定度，而另一方面，雲帶之間所產生的空隙則是剛好用來減緩風壓，上至宮娥所持的日月扇，下至西施脊的孔縫都是有所考量，兼備美觀與安全的雙重意義。

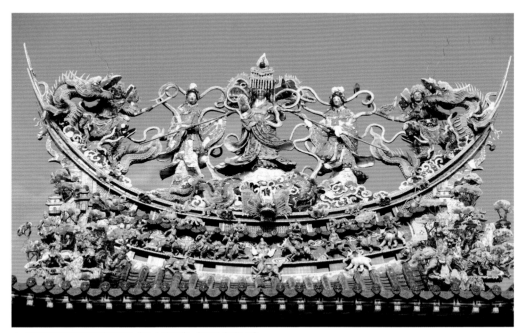

▲ 臺南麻豆區油車仁厚宮〔天上聖母〕（1990年作品）

另一個中脊的特別神祇作品代表，就屬高雄市林園區龔厝聖帝殿。聖帝殿主祀關聖帝君，是火獅最尊敬的「公祖」，也是火獅作品最多的一位歷史英雄人物。由於民間信仰中，將關羽死後封神，作為神祇的關公身邊常有二人脅侍，一白一黑亦如一文一武，陪祀左右。左邊是提青龍偃月刀的周倉，形象為黑面長鬚、手持關刀而立；右邊捧印的是義子關平，後世稱「關平太子」，形象是一名年輕的捧著官印的白臉淨面形象。在陳三火的剪黏作品中，雖然周倉沒有畫作黑臉，但仍可由兩位從旁人物所持拿的物件來判斷周倉與關平的身分，一般而言，如前面所言，周倉拿刀、關平持印，而身為男主角的關公，亦如大家對他的想像，紅臉綠袍十分好辨認，這時期的陳三火風格仍在傳統配色，但在人物的姿態上，則是十分有架式，相較於關平的文勢，周倉的武將氣息在他的腳上一覽無疑，豪邁的跨步姿態，加上關刀的烘托，霸氣十足，護主之情充分彰顯在作品上，這樣的氣勢，陳三火仍嫌不足，所以在關公的背後，又放置著一面大旗與旗童昂然迎風而立，與塑像身旁的雲帶，一同形塑了關羽的義薄雲天，慷慨激昂不畏強權的英雄象徵。

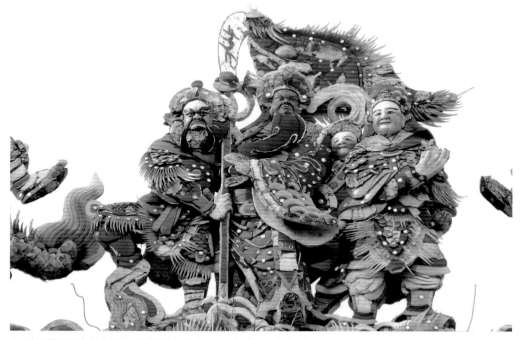

▲ 林園龔厝聖帝殿中脊屋頂〔關羽與周倉、關平〕（1990 年作品）

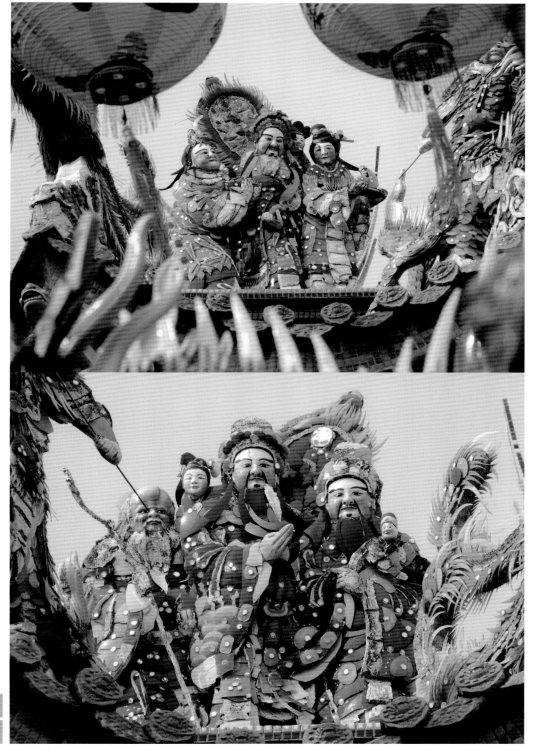

1. 林園龔厝聖帝殿龍邊鐘樓頂〔天官賜福〕（1990 年作）
2. 林園龔厝聖帝殿龍邊鐘樓頂〔福祿壽〕（1990 年作）

林園龔厝聖帝殿的中脊頂以主祀關帝為主軸故事，但火獅仍將「財子壽」、「天官賜福」的故事人物安排在左右兩側的鐘鼓樓，在人物配置上，三仙結構之外，多了一位掌扇的侍女，由於增多了豐富的配角，加上熱鬧的多彩配色，讓人目不暇給。這種三仙之餘，增多人物數量的做法，是火獅在承接剪黏工程時，約1990年代後出現的藝作思維。

從「頭」研究──細節藏在魔鬼中

　　從廟頂主脊叉開的垂脊（也稱規帶 kui-tuà）上，延伸至屋簷末端稱作「牌頭」，也可稱「排頭」，這也是剪黏作品突出表現的位置。「牌頭」就選材呈現上，內容是一個個經典故事的著名橋段場面，整體更是一座座劇場版的模型。就結構製作面，盤形的基座，搭配亭臺樓閣的核心畫面，再將章回演義的人物佇立於上，或人物搭配騎獸，打造出生動的打鬥畫面。所以在觀看欣賞上，可以用靜態「文齣」、動態「武齣」來做粗略的分類，「文齣」多以人物立於亭台樓閣或室內空間之內，人物動作不大，姿態內斂；「武齣」則是人物多立在樓閣之外，人物動作較浮誇，姿態外放，若搭配騎獸則更具動感。比起中脊上的剪黏作品，牌頭同是在屋頂上的位置，但是整個作品上的比例卻是小很多，而且除了裝飾屋頂，牌頭另一作用是增加重量，防止屋簷被強風吹落的可能。

　　在牌頭的「武齣」中，以《封神榜》、《三國演義》、《薛丁山征西》、《薛平貴與王寶釧》故事中的武打橋段為多。為了符合過往的鄉野場景，許多武打場面都會搭配山川、奇木、亭台、城門、宮殿等。不過由於武戲人物姿態上較為開闊有張力，為了營造較寬廣的視覺吸引力，是以武齣主角多半會放在空間之外。且武打戲多半是以熱鬧為主，所以人物製作的數量就顯得重要，火獅的牌頭人物數量上多半是5個上下，相較其他剪黏匠師，是比較少，從作品來看，3～5個人物呈現的畫面感最不壅擠。

▲ 剪黏工藝製作的牌頭

▲ 淋搪料拼接製作的牌頭

　　牌頭因為位置顯眼關係，佈局上是道德倫理教化畫面，多用故事來感動觀眾，一來以圖敘事可避免不識文字的窘境，二來減少教條式說辭，所以看圖說故事是這一部位的重點。而火獅在承作經驗上，若有遇到翻修重做，會謹守職業倫理，依照舊有牌頭故事來製作。2019年火獅承接新營真武殿的翻修工程時，因為原作品是已過世人間國寶王保原師傅作品，為了向大師致敬且遵循倫理，所有的牌頭文武齣，都是仿照保原師的原有故事。如文齣〔孝感動天〕、〔嘻哈二將顯神通〕，武齣〔寒江團〕、〔聞太師伐西岐〕等，不過材質上更改為陶瓷，技法上使用新的搨敲。

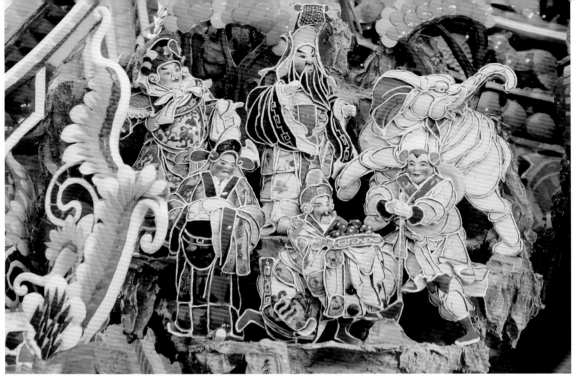

▲ 臺南新營真武殿正殿中脊龍側文齣牌頭「孝感動天」

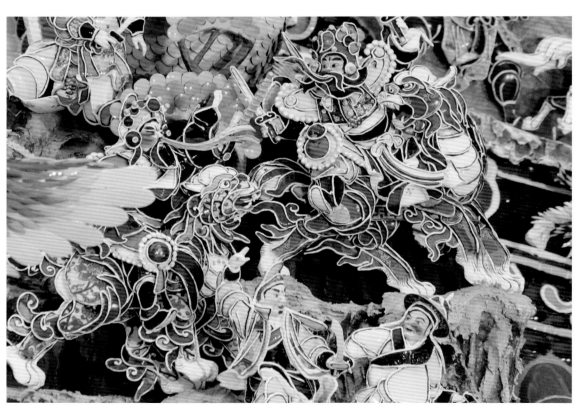

▲ 臺南新營真武殿正殿中脊虎側文齣牌頭「嘻哈二件顯神通」

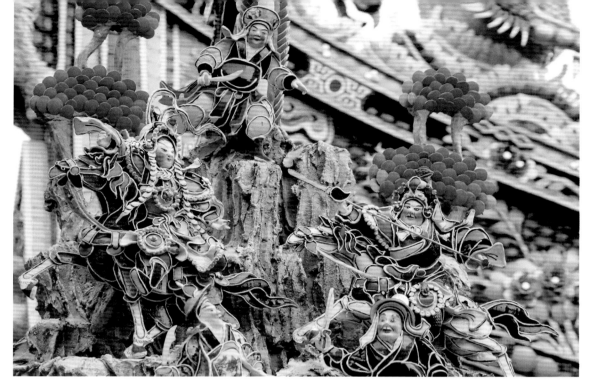

▲ 臺南新營真武殿正殿後方武齣牌頭「寒江團」

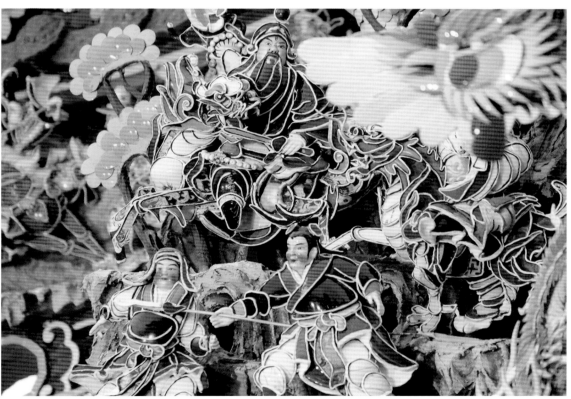

▲ 臺南新營真武殿正殿後方武齣牌頭「聞太師伐西岐」

而被挑選在牌頭的「文齣」，以具傳統道德教化寓意的主題為多，一來以圖敘事可避免不識文字的窘境，二來減少教條式說詞。如臺南麻豆區代天府的牌頭戲齣，為〔聞太師伐西岐〕，此為封神演義的某個橋段故事，商周末代忠臣聞仲非歷史上的真實人物，雖然效忠昏君商紂，實為託孤之臣。場景中可由人物的坐騎來辨識其角色，聞太師手持雌雄雙鞭，身騎黑麒麟，追逐駕五色神牛的黃天虎，緊張感皆藉由匠師的巧手來營造。封神演義的故事情節雖是說墨麒麟，意指神獸為黑色麒麟，但在創作的當下，其配色仍由施作者在當下的布局安排而定，如臺南麻豆區代天府牌頭〔聞太師伐西岐〕，火獅便採用不同設色，增加畫面的豐富度。

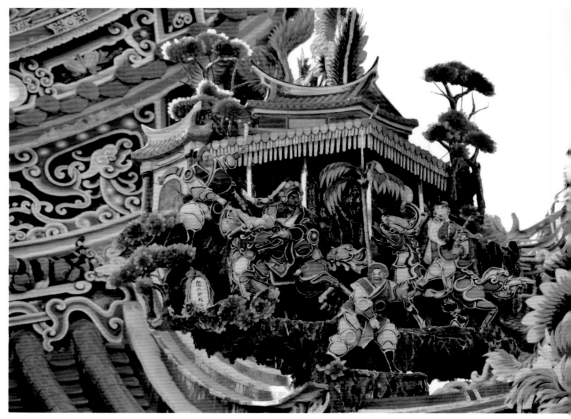

▲ 臺南麻豆區代天府牌頭〔聞太師伐西岐〕（張耘書攝）

火獅近一次大規模使用玻璃的廟宇，是新市總兵公祖廟的屋頂，其牌頭都是扎扎實實的手工剪黏，十分精彩。其中兩個對稱的牌頭故事，分別是〔舜耕歷山〕（堯聘舜）、〔渭水聘賢〕（周文王聘姜太公）。這是「堯舜、商湯伊尹、文王姜太公、劉備孔明」四聘中的二聘，訴說四個君王禮遇賢才聘請謀國的故事。其中〔文王聘太公〕的辨識重點，是一位垂釣老翁；〔堯聘舜〕的辨識物即是替舜耕田的大象，所以裏頭的人物會有鞠躬延攬人才的動作。這些故事提醒心懷治理國家的領導者，當有謙虛的心，更應秉仁愛心照護人民及善用人才，家園才能欣欣向榮。

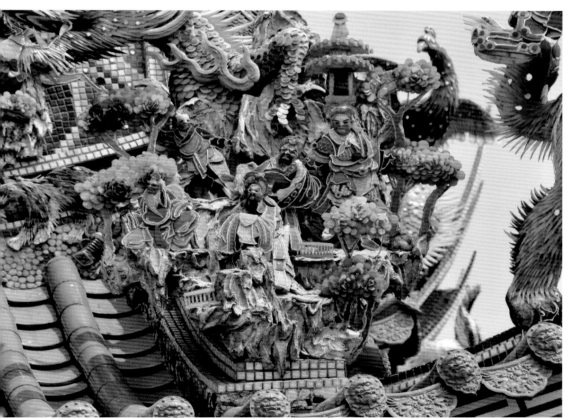

▲ 周文王聘姜太公故事的〔渭水聘賢〕

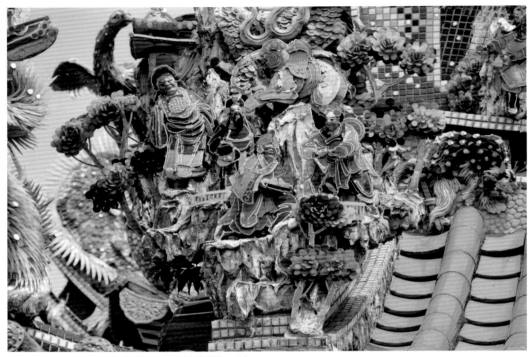
▲ 因孝道而聞名，帝堯聘舜協理政事的〔舜耕歷山〕

面「壁」教育──用半壁江山說故事給你聽

　　剪黏作品常出沒的位置，大多是居高不下，而左右壁堵是讓人能親近剪黏藝術的牆面結構，也因常以「左青龍、右白虎」來識別廟宇的方位，亦通稱龍虎堵。在這個最佳觀賞的位置，所設定的主題通常是該廟宇主祀神的神蹟與傳說，藉以宣揚神威，或是與該神有吻合的忠孝節義故事，其彰顯與教化用意不言而喻。若以工藝創作的視角來看，通常以「武齣」為重，一是人物豐富，可展現剪黏施作技術，二則人物因打鬥之故，常有坐騎相伴，架勢姿態兼具運動感，畫面上比較滿溢。

臺南麻豆區尪祖廟角三元宮的壁堵作品，是火獅開始「以損代剪」的初期作品，龍邊〔蘆花河〕與虎邊〔長坂坡趙子龍救主〕皆是人物陣仗相當大的戲齣，在在顯示火獅當時的野心與企圖，透過多樣性的人物角色，可以盡情發揮其實驗性精神，技法新舊融合，武將服飾上的「損槌」與「甲毛」仍是傳統技法的欣賞重點，而人物姿態一貫是饒富動感的氣勢磅礴，讓人視覺上可以一目瞭然，劇中人物的任務與角色。

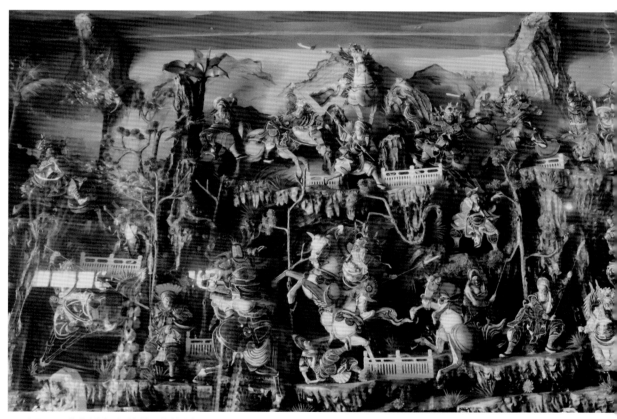

▲ 麻豆三元宮虎側〔長坂坡趙子龍救主〕

火獅另一壁堵代表作為臺南北區鄭子寮福安宮的〔太子爺鬧東海〕與〔上帝公收二聖〕，其布局仍是戰齣，透過大篇幅的構圖，可展現火獅對於人物的動態掌握已是爐火純青，透過陶瓷的堆疊，仍能展現人物動態的靈活度，不被材質框架所影響，如武將手持的兵器藉著材料的原有曲線，形塑了自然界的風帶入其中，彰顯了剪黏人物在故事中的一舉一動，彷彿讓觀看者有沉浸式的即視感。

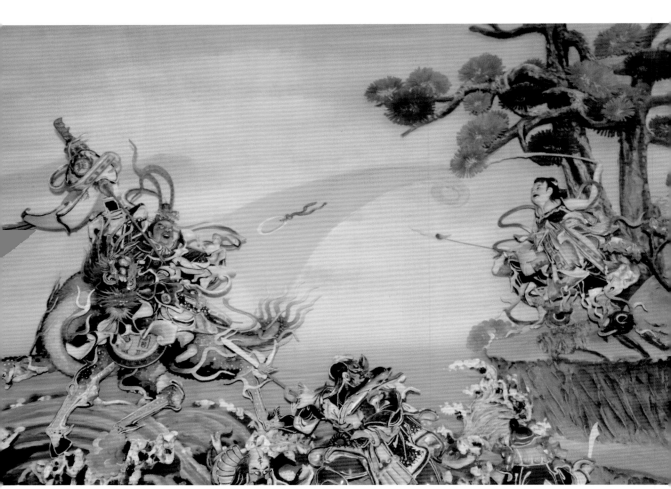

▲ 鄭子寮福安宮〔太子爺鬧東海〕局部

五老朝陽

太陽真光在天頂
普照天下萬物明

▲ 下營大屯保安宮龍邊壁堵剪黏〔五老朝陽〕

　　火獅說過自己的剪黏主題最好看的是武打戲齣，因為最能表現祖師爺洪坤福門下所擅長的人物姿態架式，這些戰爭打鬧的熱鬧場面，無論是人物還是坐騎無不是蓄勢待發的神情與姿態。那麼或許會有種錯覺，認為陳三火表現文人的雅緻情懷，是否就無法有同樣的效果。但從下營大屯保安宮的兩邊龍虎壁堵，可以看見另一種文風雅儒兼備幽默感的火獅之作。

　　下營大屯保安宮的這兩堵牆壁有個創作上的限制——左右兩邊靠近內殿的壁面設有面積不小的通風孔，這無疑考驗著工藝師對於構圖上的安排與故事主題的掌握。如何將圓形的輪廓融入剪黏故事的背景、該用何種形象安置在畫面上才不會顯得突兀，甚至是有巧思的呈現，是火獅的第一步構思。從畫面上的題字，可以得知火獅將通風口作為太陽、月亮形象，接著找尋與日月有相關的故事內容。

　　龍邊壁堵〔五老朝陽〕可推測是脫胎自五老觀日（也有稱之五老觀圖或是觀太極），其故事內容有多種說法，五老乃是神話傳說中的五星，據《竹書紀年》

的記載，堯帝率領舜觀河渚時，遇到五位老者。不論何種說法，五老代表聖王降生或來臨的徵兆。虎邊壁堵〔子儀觀月〕，雖已經直接點出郭子儀為故事的主角，但其廣為人知的故事是「子儀拜壽」與「富貴壽考」，全然與月亮無關，但若細究故事發展中的人物，可以與壁堵上的人物有連結的便是富貴壽考出現的仙女，據說郭子儀在某個夜晚遇到一位仙女，當日恰好是七夕，他便向織女祈願，希望能有富貴隨身，而女仙亦回覆：「大富貴亦壽考」，而郭氏也確實十分長壽，福壽雙全。故事中點出「夜晚」的時間點，若有月亮出現也是十分合理。兩堵牆壁的題字出現朝陽（日）與觀月，而不直接點出「富貴壽考」的字樣，應是陳三火為了讓觀者能直觀的理解兩個通風孔化身為「日」、「月」的方式。

▲ 下營大屯保安宮虎邊壁堵剪黏〔子儀觀月〕

除此之外，火獅也十分細心，壁堵的主題配合著東西方的位置，日在龍邊象徵東邊，月在虎邊象徵西邊，亦如鐘鼓樓的配置，鐘樓建於正殿龍邊，鼓樓置於正殿虎邊。如「暮鼓晨鐘」，太陽出來的東方是晨，落下的西邊是暮。配合自然運行的光線來源，是火獅施作時思考的重點之一。

典藏一「堵」風采──只可遠觀不可褻玩

　　水車堵的位置，處在屋檐之下，在整面牆面來說是最上方的位置，也就是山牆與屋檐交界之處一條水平裝飾帶的空間，這也是剪黏作品最不易被欣賞的空間。反之，由於不靠近人群，甚至有著玻璃阻隔的保護罩，裏頭的剪黏作品最能被保存下來。觀看的角度以及帶狀空間的限制，倒也十分考驗匠師的施作經驗與技術，在有限的條件，讓剪黏作品仍能詮釋出故事主題，是十分重要的。

▲ 水車堵在無法直視的牆面頂端

臺南安南區溪南寮興南宮的水車堵，從內容來看，是戰齣故事〔長坂坡救阿斗〕，這是火獅常施作的主題之一，可以表現其擅長的人物動態。剪黏材料為玻璃，是火獅早期的作品，沒有畫龍點睛的陶瓷圖案當作衣紋，身形的堆疊不若現在作品的厚度，但仍能從人物大刀闊斧的手勢來窺得陳三火創作的痕跡。

　　開基梁王宮的正面步口廊，因為凹壽結構，所以在兩邊配置水車堵，龍虎兩邊的剪黏主題分別是四聘的〔文王聘太公〕與〔堯聘舜〕。這是火獅近期完成的作品，人物不同於早期的單薄而更具立體感，色彩多變、架式依舊，更撐起了一份飽滿的視覺感。以往水車堵受限帶狀的空間與高度，常有不易辨識與欣賞的問題，陳三火在梁王宮水車堵設計上，盡量改善不易辨識的問題，將兩邊的基座以有稜角的石路，延伸出空間，讓畫面人物離開水車堵的限制，故事舞臺有一半延伸至半空，這樣提高觀者的觀看面積，增加辨識度，更顯作品的親近感。

▲ 溪南寮興安宮水車堵〔長板坡救阿斗〕局部

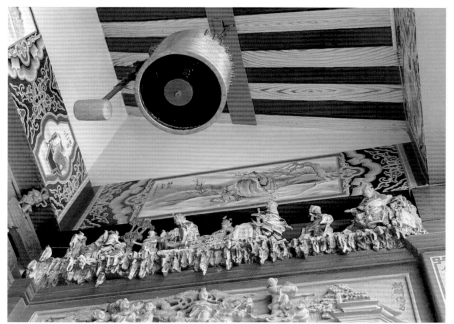

▲ 麻豆開基梁王宮龍邊水車堵〔文王聘太公〕

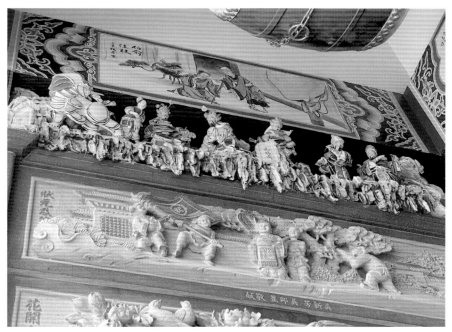

▲ 麻豆開基梁王宮虎邊水車堵〔堯聘舜〕

前面提過陳三火命中需要火的助勢，故取名為「三火」，他也戲稱自己天生就是吃剪黏這行飯，對他而言，剪黏也是一門靠神明吃穿的工藝。剪黏的出現正是為了妝點甚至烘托廟宇莊嚴的神聖性，陳三火自17歲開始接觸剪黏，闖蕩的所在大多是神明的居所，這間間的廟宇，裏頭安放了陳三火不同時期的藝術結晶，其中不乏外行人看熱鬧，但是內行人應該要知道的趣味，本文試著從陳三火的生命歷程中，介紹幾間意義重大的廟宇作品，讓讀者可以循線摸藤，前往各剪黏博物館（廟宇）駐足欣賞。

仙界動物園——麻豆普庵寺

麻豆普庵寺的兩堵人物牆是火獅首次自行接洽的廟宇小工程，並以〔聞太師伐西岐〕與〔九曲黃河圖〕兩堵物美價實的作品，成功打破了眾人對他這位年輕匠師的種種懷疑。作品中人物姿態活靈活現，而最值得一看的是這些仙人座下的神獸，各個姿態萬千，用色更是鮮艷，如同神仙坐騎大集合，舉凡想到的動物與神獸，都可以在此廟一網打盡。

此次工程不僅成功打開火獅自立門戶的開端，與此同時也遇見將其事業拓展到更南端的工作夥伴——在廟宇專門從事水泥吊筒花籃的張桶清先生，他對火獅的作品青眼有加，遂邀請其加入工作團隊。或許是這兩齣戲碼的一戰成名，〔聞太師伐西岐〕遂成為火獅廟宇作品中出現比例極高的作品主題之一，透過人物帶騎的追趕動態表現，顯現人物的緊張姿態，而神獸的毛麟亦可表現剪黏細緻技法，無論採用玻璃抑或陶瓷作為材料，場景坐落在龍虎堵或是屋頂牌樓，火獅皆可將故事情節分毫不差的呈現出來。

▲ 麻豆普庵寺龍堵剪黏〔聞太師伐西岐〕

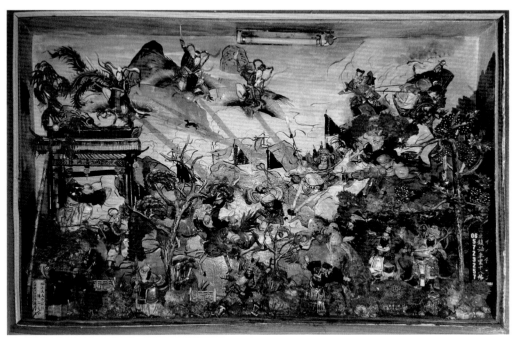

▲ 陳三火首幅獨力完成作品——麻豆普庵寺〔九曲黃河陣〕（陳三火提供）

泥塑剪黏本一家——麻豆文衡殿

　　傳統工藝多採人工製作，大都費時耗工，1970年代後隨著工業化剪黏原料的發展，剪黏材料從玻璃變成以淋搪便料為主流，也改變了傳統剪黏的施作方式，轉為模組化的組合，連塑形的基底材都可以省略。火獅在此時期雖也採用淋搪便料為主要材料，但嘗試混搭的施作風格，將局部的材料如龍爪的部分，使用鐵線塑形，以增加主體的動態感，甚至在作品上黏貼反光鏡片，或是搭配他本來就駕輕就熟的泥塑技法，在呆板的模組上多了一份工藝製作的用心，來吸引眾人目光。如1996年麻豆文衡殿山牆的蟒龍半浮雕，以及在前殿與鐘鼓樓之間空地的關平與周倉水泥塑像。

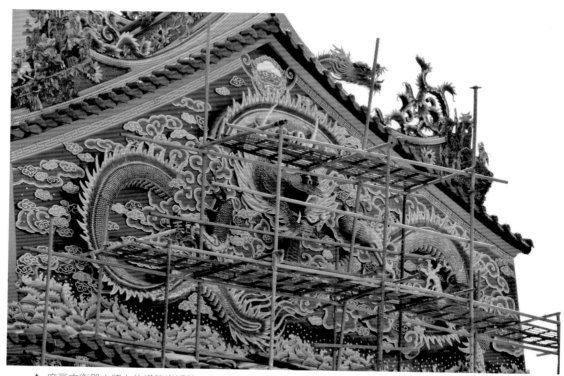

▲ 麻豆文衡殿山牆上的蟒龍半浮雕

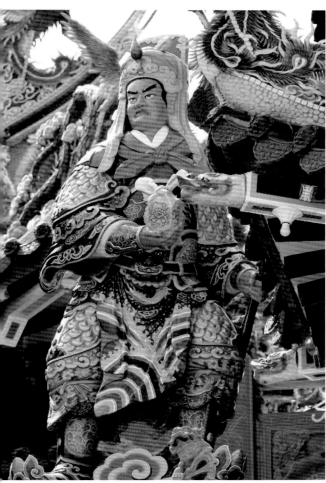

▲ 關平水泥塑像

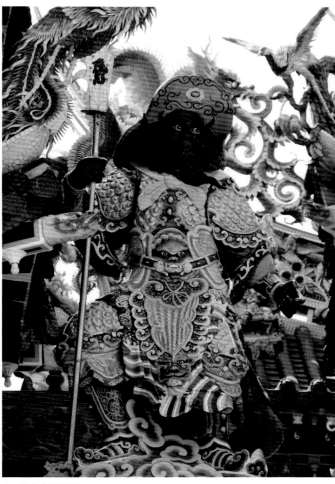

▲ 周倉水泥塑像

一般匠師被剪黏的材料如玻璃、燒陶所框限，卻忘了剪黏的的本質是土塑工藝的發展，火獅拾起年少時被不斷要求的基本功，當年那些以鐵絲雕塑骨架，使用水泥做成的粗坯，除了是剪黏的基礎也是泥塑的雛形，火獅利用這點來補強淋搪的單一化。

藏在屋頂上的三國志──新市總兵公祖廟

　　90年代之際，廟宇的剪黏作品幾乎都看不到玻璃材料，起因是淋搪製法的材料幾乎全面取代傳統剪黏所需的玻璃球，但仍有廟方願意提供昂貴的玻璃材料，並委託陳三火製作廟方的屋脊剪黏，在這樣在玻璃剪黏幾乎蕩然無存的年代，新市總兵公祖廟的翹脊之上擁有最熱鬧精彩的玻璃藝術。

　　火獅深怕辜負了這得來不易的玻璃材料，盡力做出最好的姿態，中脊的福祿壽三仙，神情自若，體態圓潤，畫在衣服上的細節分明，人物的動作承襲洪

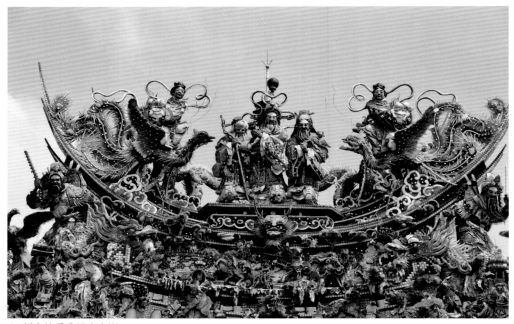

▲ 新市總兵公祖廟中脊

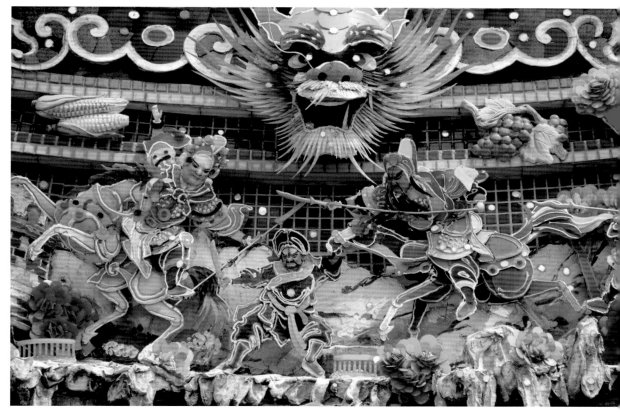

▲ 新市總兵公祖廟中脊堵剪黏〔虎牢關之役〕

派的姿態萬千；剪黏上的繪紋，不止是裝飾性的紋路，而是透過線條的勾勒帶出人物的動與靜。而由人物或是成品主體上嵌入的反光鏡片，可以判斷出這是火獅較近十年的作品。

　　廟宇屋脊上最顯眼的位置無非是中脊上的中心點與兩端翹脊，再來就是正脊下的脊堵牆，一般多以八仙祝壽為題，這邊則採用《三國演義》中的戲齣——〔虎牢關之役〕，也是史稱的「三英戰呂布」，此戰為劉備、關羽、張飛三人打響名號的勝戰。從人物的結構來看，火獅的人物布局幾乎跳出脊面，而非安分地嵌黏在脊牆上，這也宣告他有意識將剪黏從半立體帶往全立面的嘗試與野心。在中脊的正下方，火獅放置了一個正面龍首，這也是專屬火獅的特殊配置設計。

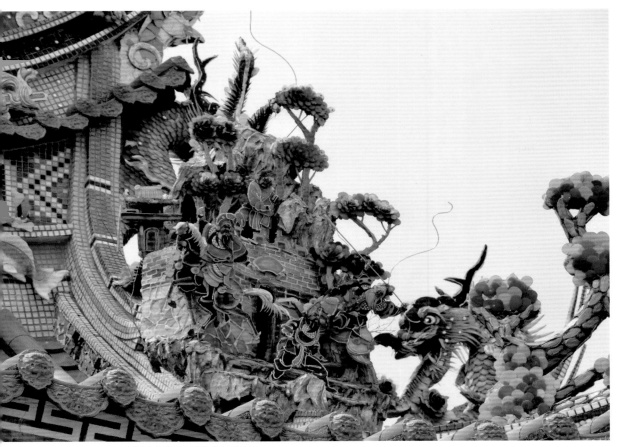

▲ 垂脊上的牌頭剪黏〔古城會〕

　　總兵公祖廟雖是號稱全玻璃材料剪黏的廟宇，火獅仍積極尋找可得可用的新媒材，在廟內製作了混合新材料的人物堵作品，希望能為剪黏找出新的路來走，讓剪黏的工藝能被一直延續下去。

換人出風頭──豐原慈濟宮

　　2003年火獅承作臺中豐原慈濟宮的921修復工程，當時慈濟宮廟宇內的工藝都是著名匠師之作，在承攬施作期間的觀察浸淫，成為火獅日後創作轉型的養分。以往火獅為了要能讓作品在遠處就能觀看，在屋頂上的作品通常會放大比例，或是運用誇張的尺度來達到裝飾性的效果，作品的尺寸放大固然能得到一定的注意力，但當每一個物件都被放大之後，又一樣被均質化，並沒有被凸顯的功能。在豐原慈濟宮大師作品洗禮之下，火獅的剪黏作品在格局上開始產生改變，一併考慮整體畫面，做出主從關係尺寸差異與相對距離，讓每件剪黏創作有可以呈現的空間，進而相輔相成，讓彼此在屋頂上的位置相得益彰，讓整體藝術價值完整地被看見與呈現。

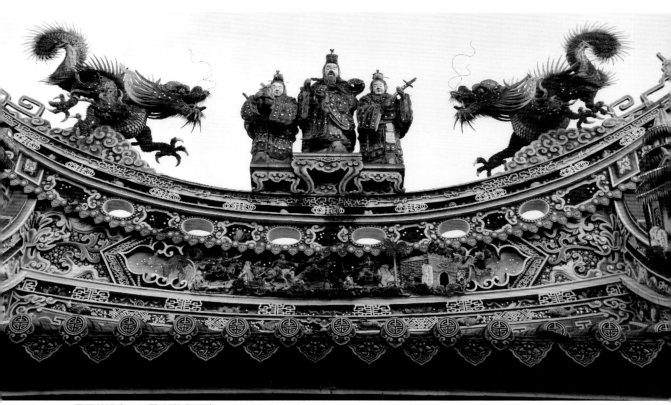

▲ 豐原慈濟宮三川殿中脊（正面）

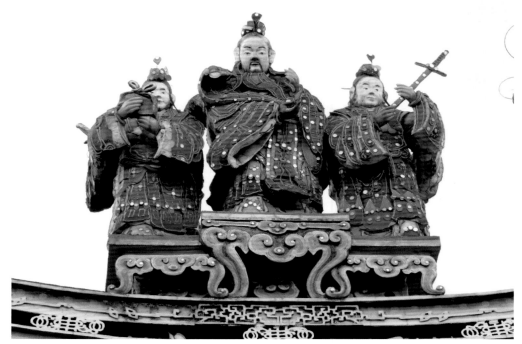

▲ 豐原慈濟宮三川殿中脊（背面）

▲ 豐原慈濟宮正殿中脊上的福祿壽剪黏

十駿圖——麻豆三元宮尪祖廟

　　麻豆三元宮尪祖廟座落在陳三火居所旁不到500公尺的地方，集結了火獅全部的工藝技法，剪黏不用說，甚至泥塑、交趾陶都可在此廟找到蹤跡。其中廟內虎堵正是火獅十分擅長的主題〔長板坡——趙子龍救主〕，這一堵景內放置了十匹戰馬，每匹馬的姿態與角度都沒有重複，彷彿是可以觀賞360度的馬上英姿，善用視角的情況下，也無形加深了平面壁堵的深度，立體感十足。此外，馬匹的膚色也多元，儼然是迷你版的十駿圖。

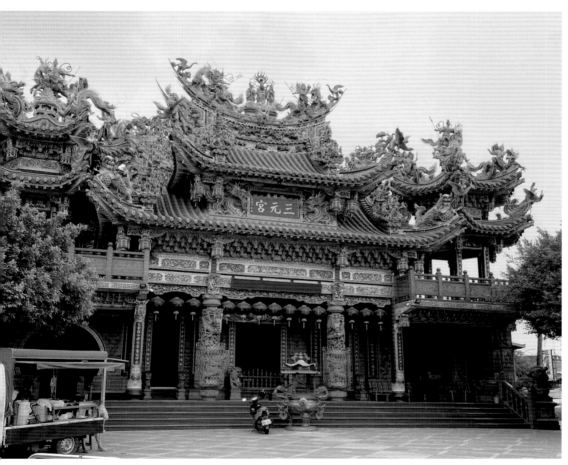

▲ 麻豆三元宮尪祖廟景

▲ 位於壁堵中央，離地最高的馬匹即是趙子龍坐騎

▲ 隱身在〔長坂坡〕的迷你十駿圖

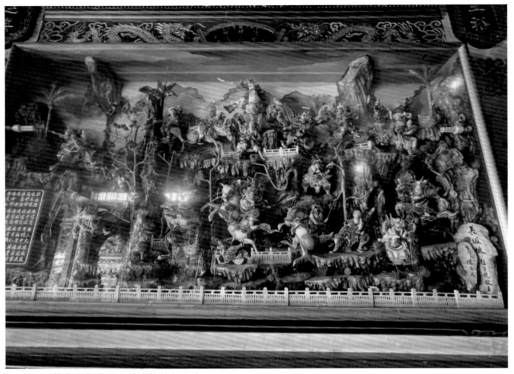

▲ 在平面的空間全靠馬匹的姿態撐起厚度

以寡敵眾的神蹟——北區鄭子寮福安宮

　　經歷淋搪時代的火獅，當時猶如英雄無用武之地，富有一身好功夫卻無處施展拳腳，好比當年他在豐原慈濟宮所見的那隻花瓶，在各自的生命史中遭遇了失敗的裂痕，躊躇而無法前進。也正因為有這道裂痕，火獅摃出了新的出路，這讓廢棄的花瓶與低潮的人生各自有了新視界。

　　就在邁入60歲之際，臺南位於北區鄭子寮的福安宮找上了火獅，表示希望能邀請其為廟宇施作剪黏工程，火獅從一開始的意興闌珊到後來的賠錢也要全力以赴，主因是廟方看過火獅使用淋搪料的剪黏作品後十分滿意，卻也進一步表達希望他能恢復傳統的手工剪黏施作，認為這樣才是真正的剪黏。廟方的舉動給火獅打了一劑強心針，他毅然決然把「以摃代剪」的隨緣工法全面套用在

這次的工程中，果不其然，福安宮的龍虎壁堵〔上帝公收服二聖〕、〔太子爺鬧東海〕甫完成，便造成廟宇界的轟動。

鄭子寮福安宮龍邊壁堵〔太子爺鬧東海〕

除了敲擊的作法前所未見外，在視覺的布局上，火獅也花費心思鋪陳。福安宮主祀神明為中壇元帥，即是我們眾所皆知的哪吒三太子，而「太子爺」為信徒帶親近之意的尊稱。龍邊壁堵故事正是訴說哪吒未正式成仙之前，因為頑皮好動，在河邊一時大意驚擾東海龍宮，後龍王派出兒子老三敖丙探個究竟時，雙方一言不合隨即大戰的名場面。整個牆面來看，圖心是一個正矩形，畫面順著背景的深淺，恰好被劃分出一個對角視線，左下角為深藍色系，擺置了許多水族兵將，靠近對角線之際，還有大將率領發號施令，這是代表東海的敵眾；畫面的右上角為淺色的天際，除了扶疏的樹林，便只有哪吒一人單打獨

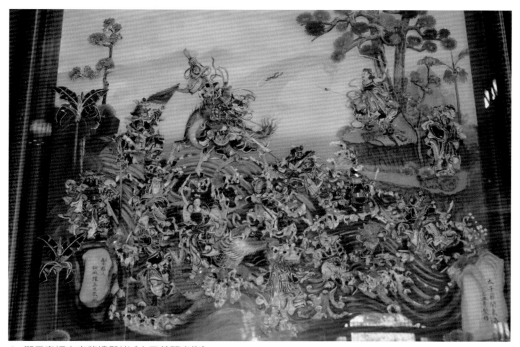

▲ 鄭子寮福安宮龍邊壁堵〔太子爺鬧東海〕

鬥，與一旁只能看戲的隨扈，哪吒僅靠傍身的法器，與之抗衡。透過陳三火精心布置的敵眾我寡畫面，主祀神明的神通廣大，不言而喻。

鄭子寮福安宮虎邊壁堵〔上帝公收服二聖〕

福安宮虎邊的壁堵剪黏〔上帝公收服二聖〕，是以廟方供奉的北極玄天上帝（世人俗稱上帝公）為主角的收妖故事。玄天上帝在明朝除了是國家守護神，也與媽祖一樣具備水神的掌管能力，所採用故事橋段也在海面上，凸顯了其水神的性質，不同的是相較於哪吒鬧東海的打鬥畫面，上帝公收服二聖的布局相對簡單許多。火獅設計將五位人物錯落在海面上，但是讓人第一眼映入眼

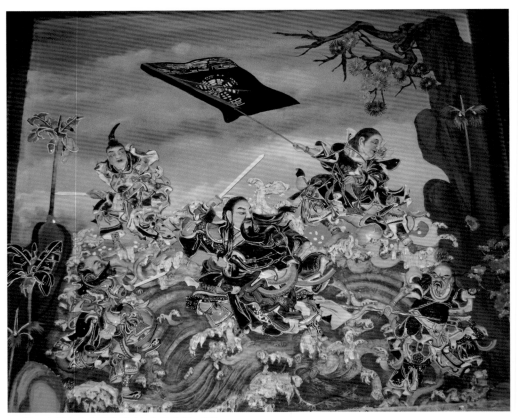

▲ 鄭子寮福安宮虎邊壁堵〔上帝公收服二聖〕

簾的，卻是上帝公身旁駕前護法手中所持的黑旗，由於它的位置在中央上方，配上大面積的旗塊，藉由旗桿的線條帶領觀看的動線，依序由右至左的順時針漩渦，引導觀者瀏覽畫面的每位人物，最後定格在漩渦的尾點，即是位於中心點的玄天上帝，而當觀看視角落在中心點時，這些在旁的護法或是與之對戰的龜蛇二精很顯然是烘托主角的配角。

超凡入聖──麻豆梁王宮

近期火獅最特別的作品，是麻豆梁王宮正殿的背牆上的剪黏，主題為踏在騰龍之上的仙人──三清之一的靈寶天尊，據廟方所言，其為梁王宮主神梁府千歲之引路導師，為飲水思源故請火獅進行創作，並擇日於2023年1月開光啟靈，受善信大德香火，這也是火獅的作品第一次經過入神儀式，受人奉祀。入神開光的日子選在2023年的過年期間，火獅也特別與會，因為當初在創作這尊靈寶天尊時，比照神像的製法特別做了入神孔，在廟方舉行入神儀式之後，火獅得馬上將此洞封補，好讓神力留在神尊體內。如此特別的廟宇工程似乎也不只是工程，而是一件客製藝術品，火獅的把剪黏這項工藝的層次，拉提到更多元的面向，不只是脫離裝飾的配角，成

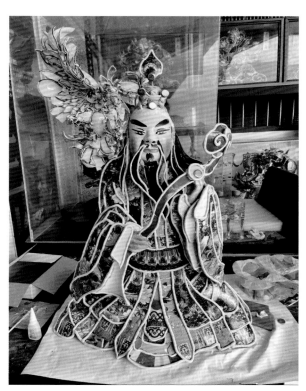

▲ 靈寶天尊成品近照

為獨當一面的藝術品，更是受到人神的共同肯定，成為廟宇的祀奉主體。

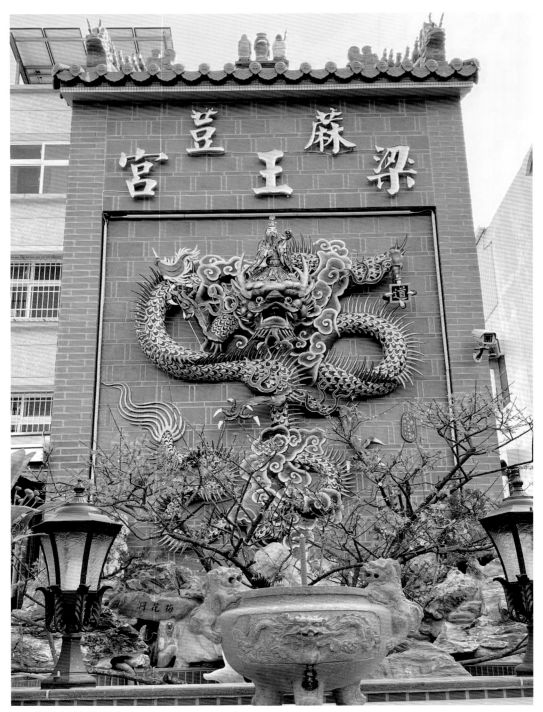

▲ 梁王宮神龍池主體

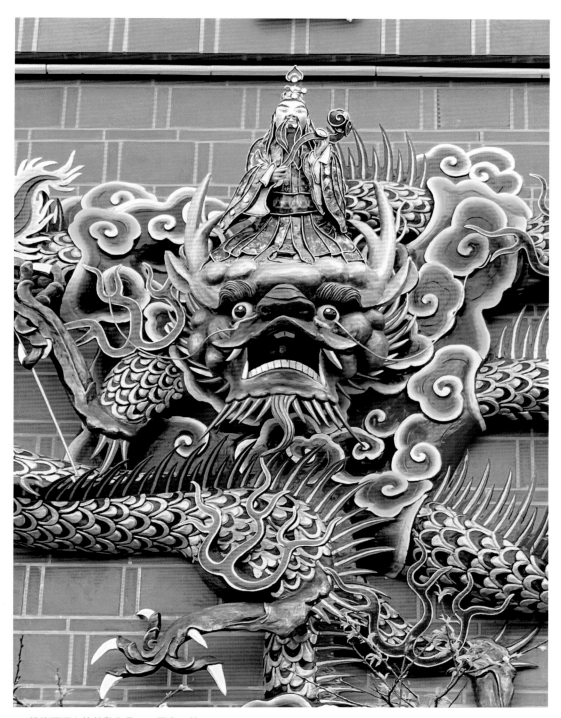

▲ 盤龍頭頂上的剪黏作品——靈寶天尊

「火獅」陳三火是臺灣首位將各類生活陶瓷運用於剪黏作品，將廢棄的材料與自創的敲擊技法發揮到淋漓盡致的傳統師傅，其創作作品所堆疊的立體美感更獨樹一格。過去傳統的剪黏材料，不外乎是陶瓷碗片與玻璃，眼見仍完好的陶瓷器當作廢棄物，火獅感到可惜之餘，突發奇想將這些陶瓷容器敲碎，試著揀出適用的片材黏貼於人物坯體上，於是一尊意境超凡的達摩祖師便誕生了，隨後也開啟了他化破碎為藝術的創作之路。

這一切可以從火獅身邊的酒壺說起。

一片拚心在「酒壺」

剪黏材料從過去至今，經歷了陶瓷碗片、日本杯碗、彩色玻璃、淋搪，以及現今因應廟宇修復工程所需而出現的仿古瓷仔碗，每一種材料的演變，固然有其時代背景，是社會環境下的產物，同時也是因工法上的改革而造成轉變，以及過程中匠師對剪黏技藝呈現的創新，因而在材料上有不同的嘗試，由於材料本身的質地、光澤與特性各

▲ 隨手可見的酒壺

▲ 以玻璃剪出而拼接的細膩人物服飾（陳三火作品）

異，呈現出的效果也大不相同，如早期常用的陶瓷碗片或玻璃材料，以裁剪技法，製作精細，呈現出的效果也較精巧細緻，尤其在人物服飾或動物的毛髮、鱗片等細節處，能有較生動的呈現，明顯可看出作品的細膩。

這種被稱作「潮州汕頭形式」、「潮汕體」的繁複細膩，受到極高的評價，自然也產生業界諸多的仿效，在日治到戰後經濟起飛後的年代，是臺灣廟宇相當常見的細膩剪黏作品。但這樣的細膩，卻因價格較高，逐漸被工業化模組作品所取代。火獅陳三火的作品中，在1997年臺南新市總兵公祖廟之前的案場，都還可以找得到（請見本書前篇）。

不過，傳統技法及樣式是火獅的成長養分，從酒壺破碎後的靈光乍現，就是火獅創意表現，而且沒有極限。

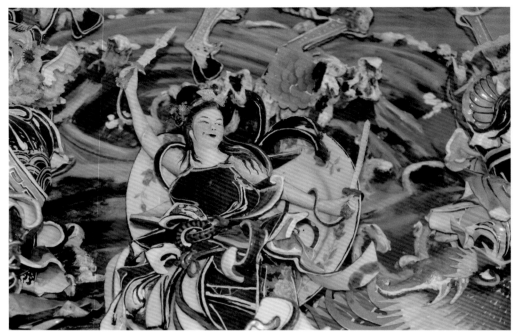

▲〔哪吒鬧東海〕常見的瓷盤是蚌精的蚌殼

　　因為從事與陶瓷相關的創作，所以火獅常會從親友處接受到許多詢問，是否需要陶瓷器皿，一開始雖不知道這些酒瓶、瓷盤能做什麼，但本於愛物惜材的心態，所以從受存而開始囤積。從自己這種愛物惜物心態為開端，當創作的心靈開始萌發，這些陶瓷器也就成為觀想動腦的對象。這些由親友贈送或自己蒐羅而來的生活器皿，琳瑯滿目，五花八門，裏頭屬花瓶、酒器等瓷皿的種類最為大宗。當技法從剪改損（敲擊），原有剪割而成細小的剪花片（潮汕一派稱為甲毛、損槌），很明顯的在面積變化上相當明顯且立體感增加。

　　火獅以敲擊技法而取得的酒瓶碎片，因片材展延面積較大，營造出的身體姿態與動作明顯大於臉部表情或細節的呈現，更具視覺張力，為創作品增色不少，也巧妙的營造出許多意趣，成為獨一無二的作品。後期，火獅更將這些敲擊陶瓷創作品轉身用於廟宇剪黏的施作，如三川殿中脊的人物主題財子壽、天官賜福或大型人偶，取代原來的玻璃剪黏，也克服玻璃容易剝落、無法久耐的缺失，顛覆了廟宇傳統制式的做法，不僅極具辨識度，也形塑出他獨特的手法與創作風格。

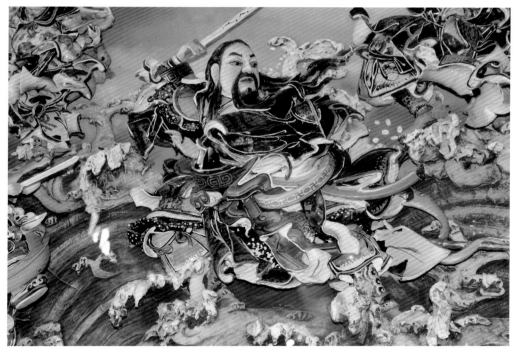

▲ 〔上帝公收服二聖〕敲擊的陶瓷片材面積較大，較能呈現動感與張力

▲ 廢棄的陶瓷器皿成為陳三火創作的好材料

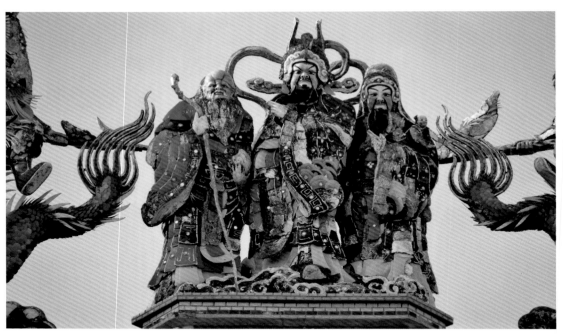

▲ 早期玻璃剪黏的作品較不耐高溫風雨，日久容易剝落退色。（臺南麻豆磚井清水殿中脊財子壽）

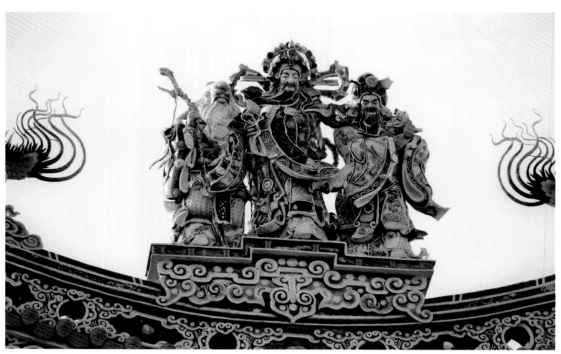

▲ 後期使用生活瓷器當作片材，厚實感與紋路讓作品的識別度增高。（臺南北區鄭子寮福安宮中脊財子壽）

說到生活器皿這些材料，要數「酒壺與關公」，最可以提出作為火獅創意剪黏的代表作系列。其中以《三國演義》中故事橋段，最為是取材的對象，如：初試啼聲的虎牢關之戰、為曹操解了白馬之圍後，受封的漢壽亭侯、單刀赴會東吳宴會的關羽、義薄雲天的關二哥、荊州長沙之戰的關將軍、受後世景仰成神的關聖帝君等。火獅曾自述：作品中常見的關公，是他的守護神，更尊稱關公為「祖公」，也認為自己的藝術靈感，來自於神明的庇佑跟守護。可以從這些作品看到。

　　生活器皿上的花色、圖樣紋飾或特殊字樣，用於不同的人物、祥獸或主題，除呼應作品主題，彰顯特殊意涵外，也能收畫龍點睛之效。深諳此道理的火獅利用酒壺詮釋表達酒文化的屬性，例如勇猛、豪邁、灑脫、激昂等男性特質。而這些特質呈現，可以從剪黏作品的「外觀姿態」、「配色比重」、「材料比例」、「臉部彩繪」等4個面向來觀察。以下就用〔漢壽亭侯〕、〔關公戰長沙〕、〔虎牢關〕等作品來介紹賞析。

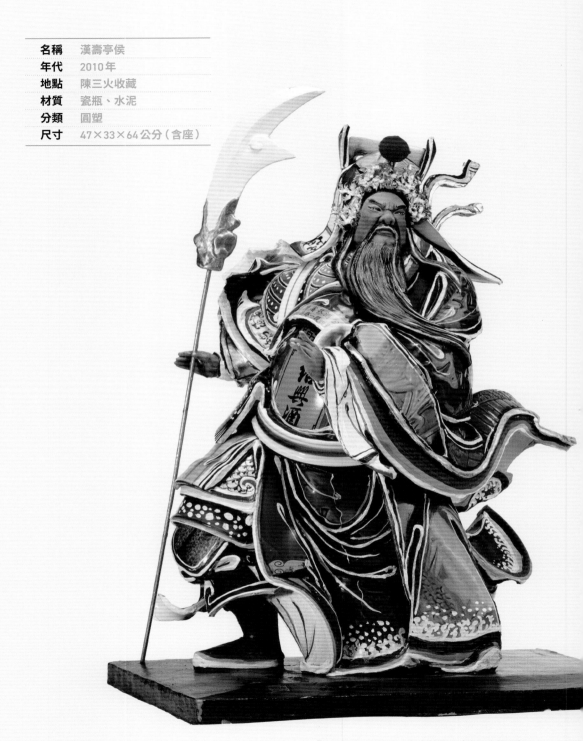

名稱	漢壽亭侯
年代	2010年
地點	陳三火收藏
材質	瓷瓶、水泥
分類	圓塑
尺寸	47×33×64公分（含座）

▲ 關公身上的「紹興酒瓶」弧面，令人莞爾。（陳三火提供）

因為關公在《三國演義》書中，有諸多武將與飲酒連結的橋段，所以這自然也讓火獅敲擊許多酒壺，用來符合故事情節，更展現藝術靈感。在〔漢壽亭侯〕這件作品的故事背景為關公身陷曹營，但堅持理念降漢不降曹，日思夜想著失散的兄弟們，是要呈現武將的內心戲，作品要保留武將的身形姿態，更要傳達出思念之情。所以火獅在作品上，核心軀幹就以「紹興酒瓶」作為視覺核心，更巧妙的利用酒壺的大面積弧面，營造出武將壯碩身軀。而且要將鬱悶思念連結到桃園結義的兄弟情，以劉備所贈戰袍披風為連結象徵，故這件作品在配色上，使用綠色瓶身的「特級紹興酒」作為袍衣，保留民俗觀點中綠袍關公的忠心形象，更因要塑出佇立屋外，遙望天際，望雲思親的場景，所以利用敲擊出酒瓷片的彎曲線條，曲線向外側向上揚起。搭配的動感營造，還有帽盔頭巾的飄逸上揚，由於線條較細小，容易被忽略，以跳色的金箔來吸引目光。作品左半部的衣著、帽盔頭巾營造出被陣風吹動，飄起陣陣波浪，用以表達所在空間的冷風蕭蕭。

　　而作品畫面的還要表達意境，所以右側搭配倚刀佇立，透過收斂武器，說明時下被軟困於曹營的無奈，以及等待隨時持刀奔離的慾望。作品最後的畫龍點睛之處，在於臉部彩繪，火獅繪出凝視遙望的眼神，緊閉的下垂雙唇，呼應著抑鬱心情，訴說著悶悶不得志、人在曹營心在漢的無奈。

　　一改過往細膩的武將裝飾，此件〔漢壽亭侯〕整體以大面積的拼接手法，利用較大面積瓷片營造出的挺立、威猛視覺效果，衣袍的敘事及動感，搭配凝望遙想臉部表情。可以發現火獅將抽象的兄弟情、風動、鬱悶，以及單件作品不亦表達的所在空間意義，都具象詩意的表達出來，整體作品讓觀看者彷彿也投身故事情節，可為「使事如己出，天然渾成，乃可言詩。」整件作品令人拍案叫絕。

　　作為如忠義色彩鮮明的歷史人物作品，衣著是一個非常重要表現的外顯，如上所說，關公穿著劉備贈送的綠袍披風，代表對兄弟君上的忠心，但由於是武將，所以戰甲仍是必要，所以左文右武的文武甲形制，一直是關公常見的形

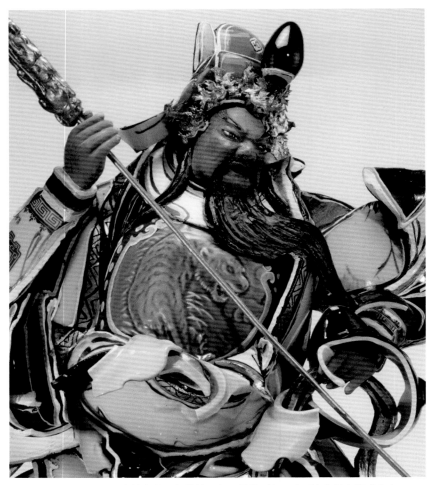

▲ 關公胸前取虎骨酒瓶身的猛虎，象徵其勇者不懼的形象，也呼應作品主題「虎牢關」。〔虎牢關〕局部（陳三火提供）

象。只是這些細節，不一定能直白的被欣賞觀看，所以火獅也會善用直接明瞭的表達方法，讓觀看者一目瞭然。

在〔虎牢關〕作品中，作品故事背景為《三國演義》第五回：「虎牢關三英戰呂布」，是著名的武打場戲，所以火獅將猛虎扣連到關公身上。由於關公在此戰是一如猛虎出閘，火獅以虎骨酒瓶身放在作品的軀幹中心，讓關公身穿猛

虎圖的衣著，以猛虎代表義勇，象徵其勇者不懼的形象。而且保留世人對關公的紅臉形象，以彩繪手法繪出堅毅的睨視眼神；並且在瓷片材料比例上，刻意調整大小配比，讓視覺效果更加突出。這些姿態、配色、面積、彩繪都是為了表現一件優秀作品，不可忽視的細節。

也是「虎牢關三英戰呂布」此戰，讓曹操對關羽留下深刻印象，且有意收攬，而有了後來的「身在曹營心在漢」俗諺，後曹操在赤壁之戰失利後，關羽甘願受罰，讓曹操走華容道離開，以還曹操一個人情。

在〔關公戰長沙〕作品中，保留勇猛關公形象，但在火獅心底，這位可親可敬的祖公，還是有著惜情溫柔的面向，火獅以這樣的創作思考，在作品腹部安置了繪有中國仕女圖樣的花瓶，以英雄配美人的外顯搭配，呈現鐵漢柔情的溫柔意涵，更是要表達出那一位華容道放走曹操的惜情關羽。

就〔關公戰長沙〕整體作品來欣賞，外觀姿態為武戲，所以關刀上挑，說明在戰鬥狀態，及借著刀式來營造視覺的平衡感。再從人物的頭部依序往下移動視覺，弓步的姿勢帶動衣襬與單手就能持拿偃月刀，說明了關公的勇猛，同時也透過 S 曲線的構圖，讓原本四平八穩的立像添加了幾許動感，甚至讓畫面顯得更深邃，增加立體感。

配色上這件作品以兩種深、淺綠瓷片來形塑層次，衣服的內裡用了青花瓷的紋路，加上以肚身為視覺焦點的仕女圖，讓關公多了一份不同武將的風雅。在色彩處理上，綠色調的衣著屬冷色系，所以在文武甲的對稱上，右側武甲選用紅色的暖色系，以跳色來處理色彩平衡。

瓷片材料比例上，核心的仕女瓷片為最大，再以較小的深綠、淺綠瓷片往右上、左下延伸，構建出衣著的姿態舞動。可以發現為了呈現較為細緻的局部，所以本作品的瓷片選材較為小面積，呈現關節轉折處的肌理，讓整體作品呈現繁複飽滿的樣態。而最後在臉部彩繪上，為配合武打動態往前，所以臉部比例取側臉45度視角，讓眼神為專注、威猛的凝望。

名稱	關公戰長沙
年代	2018 年
地點	陳三火收藏
材質	瓷瓶、水泥
分類	圓塑
尺寸	52×32×52 公分（含座）

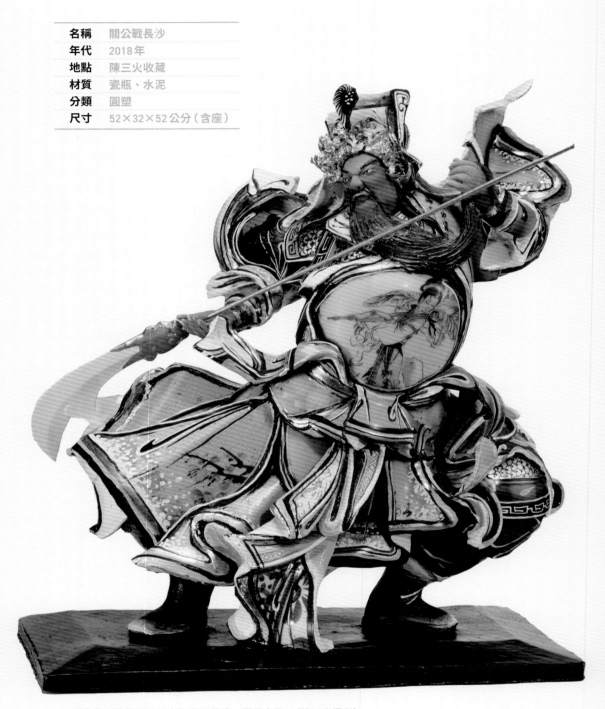

▲ 關公身上的盔甲以美女陶瓷瓶做成，極具意趣。（陳三火提供）

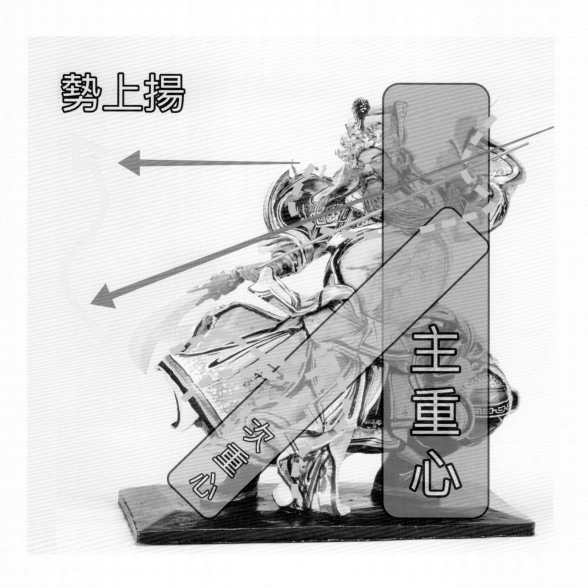

勢上揚

次重心

主重心

▲ 月下老人職司男女姻緣之事，「時時報喜」字樣巧搭得宜，更符應作品人物角色。（陳三火提供）

整體來說，〔關公戰長沙〕此件作品以戲齣來看是武打戲，但卻用層次綠色及溫柔線條，加上敲出更細膩的瓷片來拼貼，整體呈現立體飽滿、形姿繁複、色彩濃豔的剪黏工藝特性。

這些作品與傳統材料最大的不同之處，在於善用廢棄陶瓷或玻璃器皿形式多樣，因此有較多大小或曲線不同的的弧面、凹凸面與特殊造型，可依人物特徵或各部位欲強調、表現的重點選擇，如做關公或武將，為了形塑其大肚，選擇曲面較大、圓弧的酒甕或酒器，而弧度較小的碗碟或瓶身，可用於大片衣襬或動物的身軀。

更由於使用瓶壺酒器經驗變多，火獅更會注意瓶身上的文字與作品的搭配，〔月下老人〕這件作品，由於是掌管男女姻緣的神，形象常被塑造成白鬍鬚、臉泛紅光的慈祥老者，姿態上多為立姿，臉部慈眉善目，左手持著姻緣簿，右手拄著拐杖。月老就是要把天下有緣人牽起紅線，所以出現的時候，就是喜事臨門，來報禧。所以火獅就將寫有「時時報喜」的黃色酒壺，保留這些字，置放於左手衣袖的最顯眼之處，讓觀看者一眼就瞧出。

在配色上，以充滿喜事的暖色調為主，黃色瓷片為主色調，並以紅色瓷片牽出腰帶，象徵大紅線。在暖色調之下方，再使用冷色調的青花瓷、淺綠瓷來製作出身體下擺，讓配色上不因過度偏頗而高於濃豔。

在這些創意剪黏的作品，除了原先在廟宇常出現的忠孝節義故事之外，其祭祀主神的成神前後的經歷或是修行渡人的事蹟，也常是被拿來當作剪黏的故事題材，而在匠師巧手之下，他們也一樣被敲塑出神力般的展演，例如玄天上帝的伏魔形象、臨水夫人陳靖姑的收妖事蹟、天上聖母的莊嚴法像、普庵祖師治水護莊等，這些繪圖的形象都借由剪黏創作，成為獨一無二的藝術品，而非點綴廟宇空間的尪仔配角。

▲ 大型裝飾牆上的普庵祖師治水護莊故事

▲ 黑色酒壺身組成的玄天上帝

剪黏裝飾源自中國潮汕地區，因盛產陶瓷的嶺南一帶，當地匠師最初也是取破碎的陶瓷片拼貼簡易的花鳥圖案，用於鑲嵌裝飾與美化建築。到了清代技術漸趨成熟，才出現專門燒製的低溫瓷碗，塗上不同色彩的釉料，以供剪黏匠師使用，並逐漸發展出浮雕、立體等多種表現形式，以及較為繁複、有故事性的構圖題材，這些剪黏便以廟宇、祠堂與民宅為主要裝飾對象。剪黏起源是在於使用未成形或不合適的棄材，本質就是珍惜材料所形成的裝置藝術，火獅的材料使用自也不脫離愛材惜材及精細節用的精神，所以別人眼中的無用之物，在他的火眼金睛之中，是珍珠瑪瑙。

　　除了材料的變換，火獅也嘗試異材質的結合創作，如陶瓷與鐵鋁、陶瓷與蚵殼等異材質的新融合，讓原來平凡無奇的材料，透過巧妙結合激發出不同的意趣，更給人耳目一新的感覺。讓人津津樂道的系列作品，是利用蚵殼創作的十二生肖系列創作，作品一展出，不少人紛紛詢問他是否願意割愛，可見其型塑十分活靈活現，讓觀眾為之一亮。

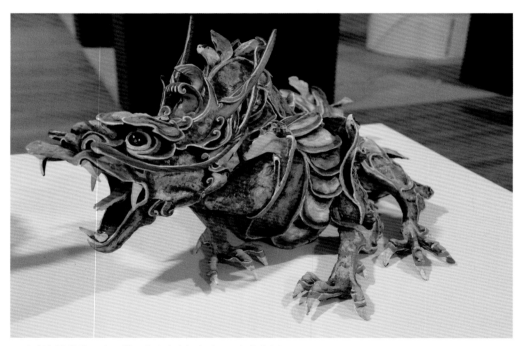

▲ 蚵殼製作的龍，本圖僅代表本書出版年（2024年為龍年）

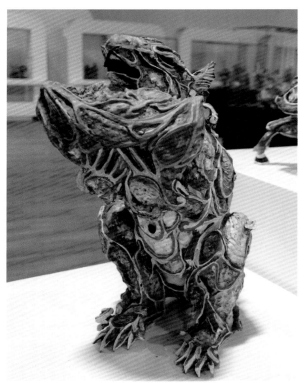

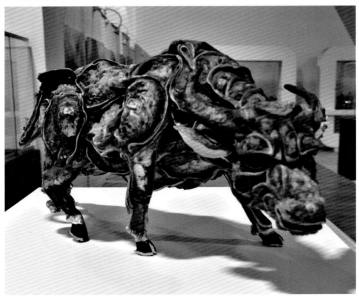

▲ 蚵殼製作的創意十二生肖──鼠、牛

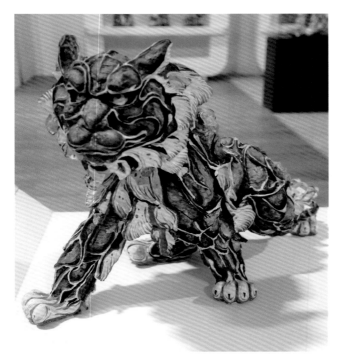

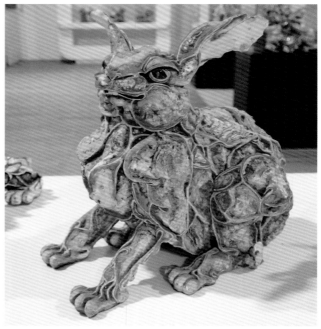

▲ 蚵殼製作的創意十二生肖──虎、兔

▲ 蚵殼製作的創意十二生肖——蛇

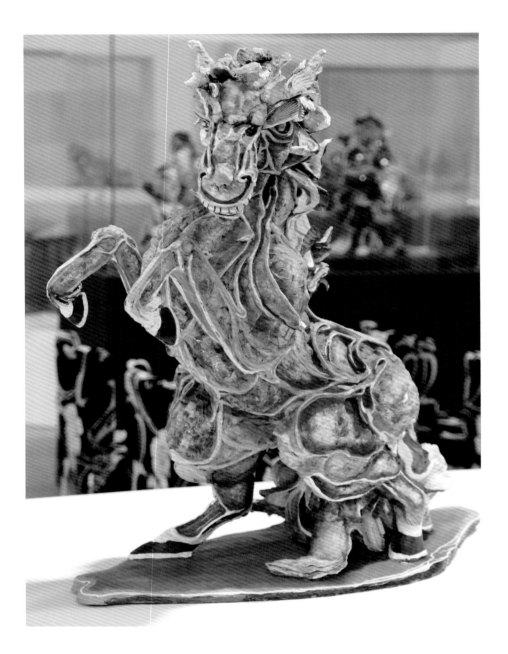

▲ 蚵殼製作的創意十二生肖──馬

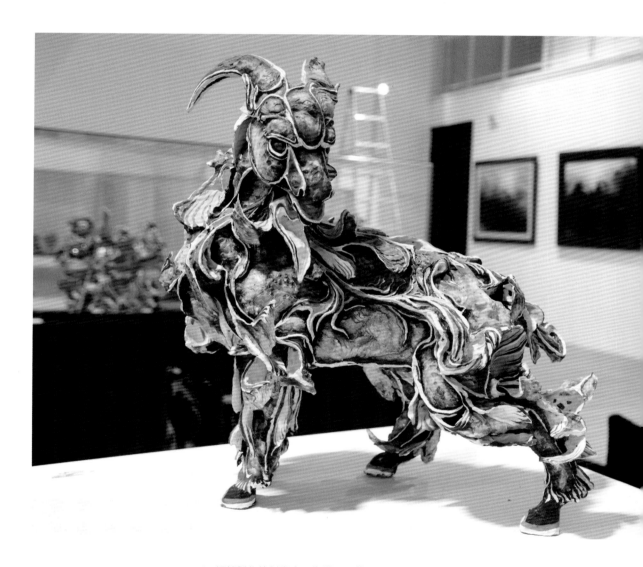

▲ 蚵殼製作的創意十二生肖——羊

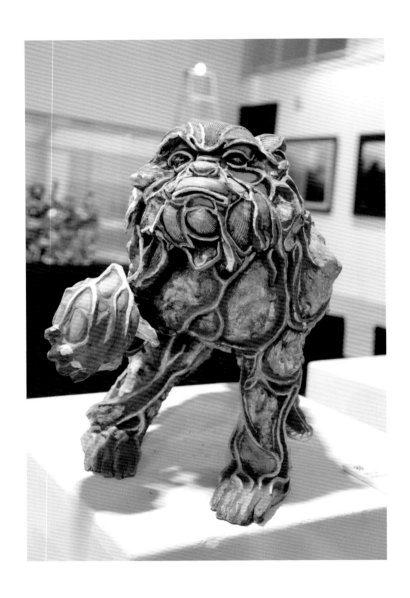

▲ 蚵殼製作的創意十二生肖──猴

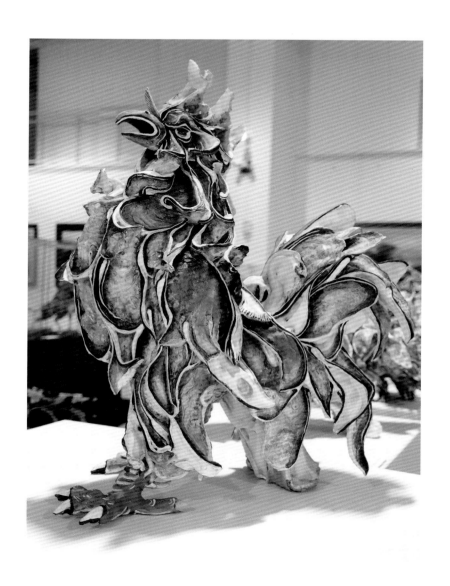

▲ 蚵殼製作的創意十二生肖——雞

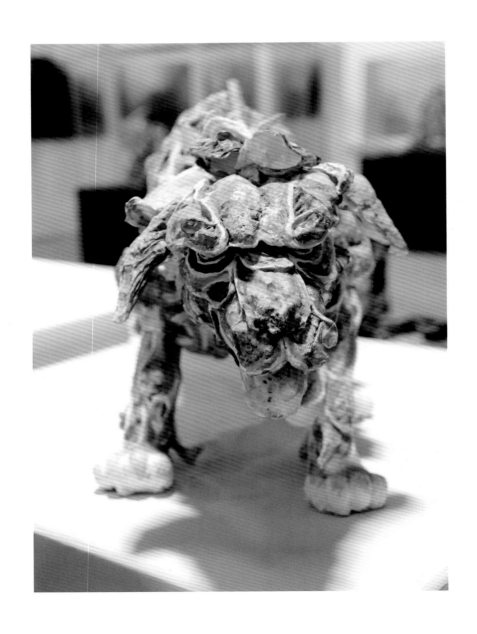

▲ 蚵殼製作的創意十二生肖——狗

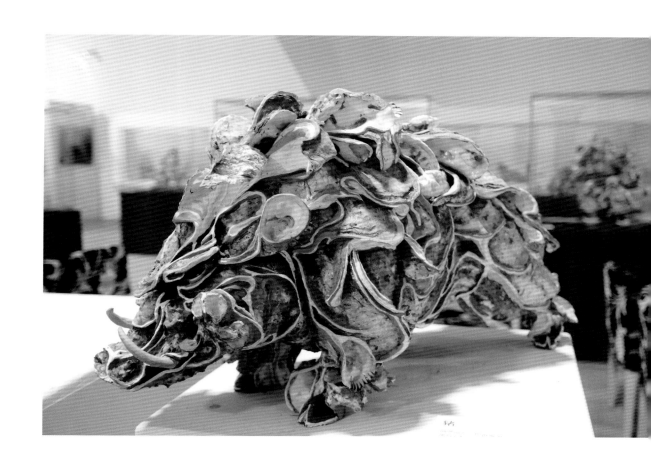

▲ 蚵殼製作的創意十二生肖──豬

火獅的創作從另一個角度來看，等同公眾集體創作，火獅扮演著主要構圖與執行的任務，由眾人合力提供素材，無形中也形塑了集體記憶的藝術方舟，提升了公共藝術的價值，也為這些作為素材的現代物質如同有了文物典藏的空間，剪黏作品成為載體，留下社會歷史的見證。不止為剪黏留下藝術性，也為過往的歷史留下紀錄，從剪黏作品上的可尋得大大小小品牌不一的飲品名、酒名或是紋路等，再過不久這些名稱或許只能從陳三火的作品中尋得蹤跡，每次創作的每件作品都具有獨一無二的社會藝術價值。

創意無價　藝術不設限

「火獅」陳三火長期浸淫在宮廟的環境之中，在廟的屋頂上工作之際，不時看見琳瑯滿目的酬神藝陣，所以陣頭自然而然地也成了創作的眾多主題之一，近年來，不少藝陣都需要人力資源來傳承，在這個情況之下，火獅的陣頭創作，無形之中是以傳統藝術技術保留了另一項傳統藝術表演的文化，可以說是一舉數得的創作。從反應早期社會農村景象的〔牛犁陣〕到廟會傳熱鬧的〔弄獅〕以及大家耳熟能詳的〔跳鼓陣〕、〔宋江陣〕、〔婆姐陣〕等，都透過火獅巧手留下他們的樣貌，這些剪黏作品成為陣頭文化教育的載體之一。

陣頭系列中最龐大的〔什家將〕，從大家熟知的七爺八爺，人稱范謝將軍到甘柳將軍，合稱「前四班」；後有四季大神，各司其職，再加上文武判的隊伍，剛好兩兩一組的創作編排，火獅力求家將的服裝與臉譜的正確，花了不少時間去研究，在藝術性之外，更追求文化上的傳承。家將姿態多為捉拿架勢，手持刑具，架勢兩兩對稱或是進退互補，並可以從臉譜發現，每組作品的家將人物皆是相視相望的互動神情，以表達他們在儀典上的莊嚴性。四季大神的主要職責是協助審案，從旁拷問，火獅特別局部使用「津津蘆筍汁」鋁罐剪出帽子，一方面是力求精細，另也為視覺增添新意。除了利用架勢來營造將爺的威風，火獅也琢磨在臉部的神情，對望的神情增添兩位交談案情該如何發落的態勢。

名稱	四季神之秋冬—什家將
年代	2013年
地點	陳三火收藏
材質	瓷瓶、水泥
分類	圓塑
尺寸	50×46×20公分（含座）

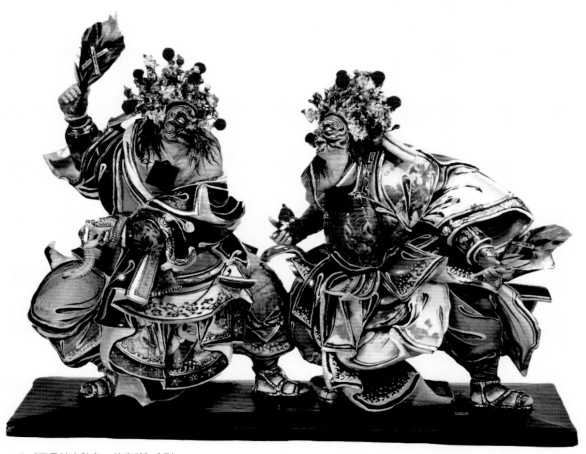

▲〔四季神之秋冬—什家將〕系列

除了陣頭系列的大型創作之外，2005年起火獅也特別創作二十四節氣的剪黏創作，這與他生長在凡事靠天吃飯的麻豆鄉下與後來自己也種植柚子，有了柚農身分，對於氣候變化格外注意，畢竟農作收成與天氣脫不了關係，在他的工藝日誌中，對於當時的節氣都會一番描述，以及柚子的生長狀況，念茲在茲的情況下，創作出這二十四位化身為節氣的人物，沿襲什家將的布局，兩兩一組，也合乎兩個節氣的交替，不必格外註解，靠著姿態與身上的細節打扮，可以讓觀者清楚知道每位節氣人物的位置。除此之外，還可以觀察到，火獅在色系的選擇上，以互不干擾為原則，如一群或多位人物出現，盡量避免使用相近的色系，善用跳色與互補色原理，來營造視覺的多樣性。

〔雨水／立春〕東風解凍，冰雪皆散為水，化而為雨故名雨水，此時春到人間，開始有暖和的春風，也是雨水滋潤大地時候，所以用執掌下雨的龍王代表雨水，並手持玉如意，象徵一年事事如意。而立春的春神，身著官服，以春酒瓶內有草花圖案，加上春神揮扇意指立春天氣晴，百物好收成，期待立春有個晴朗的好天氣，就是這一年風調雨順，五穀豐收的好預兆。所以在配色上，這組作品以冷色調代表雨水，暖色調代表春神，一冷一暖互相搭映，更象徵這個變化中的節氣。

〔春分／驚蟄〕春分以仕女形象代表，因為春分是百花盛開季節，尤以春分是開得最盛的時候，而百花中的國蘭（也稱報歲蘭）盛開，以仕女執扇，蘭質蕙心，有春風送暖之意。驚蟄雷神手持斧與鑿，躍起的姿態猶如正準備敲下第一聲春雷，正所謂春雷鳴動，意味著冬眠假期結束，大地蟄蟲皆震起而出，雷神肉瘤展翅，意味著這個季節是黃鶯鳥兒叫鳥兒高飛的季節。在姿態上，春分以雙手微微開展，表現出女性溫柔婉約的輕柔，但春雷一動，頗有撼動大地的氣勢，所以驚蟄雷神雙手開展，做準備敲擊狀。一靜一動，互相牽制與調和，代表陰陽交融，萬物準備繁衍。

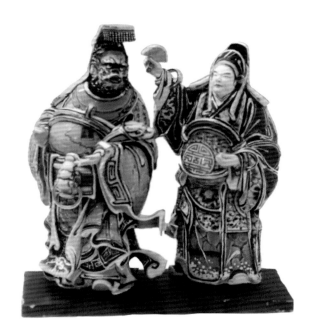

▲〔二十四節氣─雨水／立春〕，雨水龍王（左），立春春神（右）

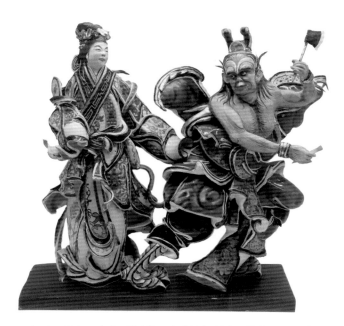

▲〔二十四節氣─春分／驚蟄〕，春分仕女（左），驚蟄雷神（右）

而〔清明／穀雨〕這組節氣創作，在人物詮釋上，火獅製作執籤祀天祭祖的白淨白無常，以此一個隱喻，來告訴大家清明時節萬物皆顯其潔，此時也需要思懷過逝前人，要準備祭祖。而繼清明之後，穀雨神農道長托缽，手持柳枝灑下甘霖助農，此時氣候時晴時雨，時冷時熱讓人捉摸不定。但天降甘霖後，百穀齊發，欣欣向榮，成長有成。這組作品意味著：有死就有生，雖無常卻也有序。而且節氣系列的剪黏作品，位於右側的皆為先來到的節氣，左側為接續的節氣，故右側人物會有一種往前走或是離開的姿勢，而左側人物則是即將抵達或是正準備過來的動態感，火獅利用人物的姿勢來表達歲月遞嬗的流轉，是非常有意境的巧思。

　　〔立夏／小滿〕立夏日用趙盾將軍代表，持長戟護衛，身著文武將袍，轉頭向春天告別，宣示自此春已末盡，萬物至此皆已長大，臺灣此時經常吹起南風，牆壁開始反潮，事事要謹慎再謹慎。火獅以頭戴帽的滿官，來宣示萬物長於此，少得盈滿，穀物生長至此方小滿而未全熟。手提煙斗巡勸農民，要記得播種、扦插、嫁接等工作，成長率較高，花木都能長大可以成實。因為節氣的變化趨於穩定，所以此組節氣神的姿態，也用單調的立姿來呈現直挺穩定。

　　以〔芒種／夏至〕這組節氣來看，可由兩位童子各自手持的物品來判斷，持禾的童子代表芒種，左右各持帶焰的葫蘆與蕉扇，則是夏至。芒種身著短褲，讓人馬上聯想到夏日的到來，以及即將揚塵而行的轉身姿勢，兩者如交棒的架勢，夏至接著上陣，以及兩者的眼神依舊是相望的神韻作出彼此牽引的動作。以同色系勾邊，營造配對之感。在構圖上，兩個的雙腳各自往外拉開對稱，下半部動作交代了兩者的出現順序，一個往前走，一個隨後到，上半部則由兩位童子的手持物曲線來帶出時間感，越往下的禾草如已流逝的日子，而高舉的火焰葫蘆則是宣告即將到來的炙日。

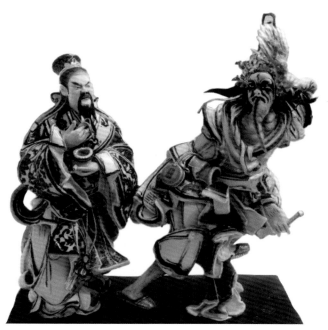

▲〔二十四節氣—清明／穀雨〕，穀雨道長（左），清明白無常（右）

▲〔二十四節氣—小滿／立夏〕，滿官（左），趙盾將軍（右）

▲〔二十四節氣—夏至／芒種〕。火德童子（左），芒種童子（右）

▲〔二十四節氣—大暑／小暑〕，炙鬼差（左），火神護衛（右）

延續接力的動態感，〔小暑／大暑〕這組節氣創作，火獅使用很容易識別的符碼，以兩位使者手捧火盆，一小一大，讓觀者可以很快知道各自扮演的角色。，雖然此時天氣已熱，尚未達到極點，故名小暑，以火德護衛手捧夏至之火種為代表，但夏火才剛開展，所以火德護衛手捧小火爐，產生金鑠之氣，搭配金幅盔甲武士狀，呈現的夏天燠熱的威嚴。大暑的氣候酷熱達到高峰，熱在大小暑都容易產生午後雷陣雨，可以緩和炎夏的酷熱，所以有熱有雨，仍有平衡。所以火獅做了炙鬼雙手捧著酷燒的野火盆，熱火在頭上仍以從容鎮定平和心境來面對，不受炎熱酷熱的氣氛有所影響，象徵雖大熱，但自然仍有給雷陣雨消除煩悶，平靜面對即可。

　　〔立秋／處暑〕這組節氣創作，以將相挺立代表立秋，梧桐報秋，涼爽的秋天就要來臨，氣溫逐漸由熱轉涼，陰意滲透出大地，始殺萬物，意味著果實豐實，即將可以採收，所以火獅用金黃色衣著，代表可以收成。處暑武士揮鞭武劍，象徵制伏暑氣，此時炎熱暑氣雖漸隱漸退，但炙熱暑氣還是會上身，還是要以冷水消身體熱氣，處暑的十八盆冷水洗澡後，天氣就真的涼了。火獅將處暑的最後熱氣，纏繞於處暑武士之身上，說明這個「處暑十八盆，白露勿露身」的俗諺。

▲〔二十四節氣—處暑／立秋〕，處暑武士（左），立秋將相（右）

〔白露／秋分〕的節氣開始進入陰涼，是以用較陰柔的氛圍來營造，火獅用白露儒生背劍，著白袍意味著涼意陰氣漸重，此時凝固的露水白呈水晶狀，故名白露。所以衣著上，用較長脫垂的白袍來呈現白露水氣的凝結垂降。秋分侍女作閱卷狀，意味著開示嚐新，當秋之半，新天氣已經來臨，表示此時天氣已經轉涼，早晚溫差大。俗諺說：一場秋雨一場寒，十場秋雨好穿棉，是說白露／秋分時節每下一場雨天氣就更冷一些了，所以這組作品的衣著都是以長袍來表達記得多穿衣服。

〔寒露／霜降〕是冷酷的來臨，火獅以寒露俠士持劍來創作，金生麗水，夜冷陰凝，所以臉部表情呈現寒氣肅森，時露寒而冷，如氣候水氣將要凝結。喪門吊客揮舞雙刀，身背骷顱頭串，象徵氣慍肅殺，水露凝結為霜而下降，故名霜降，霜降後天氣會是一日比一日寒冷。此組作品的姿態上，呈顯一種微動感，以稍微捲曲身體來表達冷氣。

〔小雪／立冬〕小雪作品是以武士狀，用來傳達冬天到了的書令，即將雪降繽紛，氣候冷冽，所以會冷寒愈深而雪愈大，才剛開始，故名小雪。立冬作者老狀，說明節氣累積如生命進入老年，但經驗豐富足夠，所以作揖禮敬萬物，秋風吹盡成終，說明冬季開始了。有意思的是，小雪武士的衣著用的是白色青花瓷及藍色威士忌酒瓶，白藍色交錯，一如冬季的積雪與藍天。

〔大雪／冬至〕作品的大雪旌士揮舞大旗，此時積雪愈發而厚大，超過於小雪，故名大雪。大雪節氣的冷冽極有殺傷力，所以用武將身形的旌士來呈現，說明氣候的寒冷。冬至朝官作慶賀狀，陰氣開始要明朗，以君子之道來告別綿綿冷冬雖長攸但也將要告別。此幅作品以金門酒廠的白色祝壽酒壺來做冬官水袖，「壽」字象徵綿延續積，表現出火獅獨有對文字、圖像的獨到挑選。

▲〔二十四節氣—秋分／白露〕，秋分仕女（左）白露儒生（右）

▲〔二十四節氣—寒露／霜降〕，喪門吊客（左），寒露俠士（右）

▲〔二十四節氣—小雪／立冬〕，小雪武士（左），立冬耆老（右）

▲〔二十四節氣—冬至／大雪〕，冬至朝官（左），大雪旌士（右）

〔大寒／小寒〕小寒黑無常手拿索命牌，代表老年人不易度過寒冬，但生命就是生死更迭，一如曆行雖又快過一個年，天氣漸寒冷冽，但尚未太冷故名小寒。大寒作鬼差舉冰狀，很顯然是要表達天寒地凍，大寒時天氣酷寒，是一年中最冷的日子，不過大寒凜冽已走到極點，地雖凍，但瑞雪之中，仍有慶豐。所以大雪鬼差身有虎豹紋兜裙象徵傷人的極寒，但極端之後已開始反轉溫暖，所以上半身並沒有身穿很多衣裳。小寒、大寒的衣著都以深藍色瓷片來做主色，象徵闇暗淡不是全黑，已經逐漸走向明朗。

在火獅的組作剪黏中，異材質的結合是一個後現代藝術的呈現手法，富有個人極強烈意識，更是著重於跳脫出約定俗成框架，熱衷於把自己的作品塑造為一種前所未聞的新形式，如以貝殼與陶瓷做成的〔玉兔轉運〕，以貝殼的天然紋理呈現出玉兔毛髮，與粗獷的陶瓷片組成的飄逸衣裙，形成強烈對比，增

▲〔二十四節氣—大寒／小寒〕，大寒鬼差（左），小寒黑無常（右）

▲〔玉兔運轉〕（陳三火提供）

添作品的靈性。整件作品中，兔耳是觀看的視覺焦點，提升了創作主題的辨識度，近距離觀看之際，才赫然發現竟然是利用貝殼的天然曲線，所作出挺而有力的耳面，也藉由頭部挺立的耳部弧線，讓我們觀者充分感受到牠的生命力，真的有隻活力充沛的玉兔來跟我們報喜轉運。

　　幾乎只出現在早年農村社會的〔牛犁陣〕，除了小旦角的衣褶取自藥酒瓶的線條，火獅將蚵殼當作底座，讓整體感多了質樸的感覺，彷彿走在鄉間小路的一場小劇場。這種呈顯手法的敘事基礎為廟宇脊梁屋頂上的牌頭戲齣，一幅作品呈顯一個故事結構，場景、姿態都一應俱全，緊湊、繁複、飽滿、濃豔的剪黏特色都保留著，火獅更加上不同材質的質感，來營造出後現代感的新剪黏。

▲〔牛犁陣〕（陳三火提供）

2015年火獅從法國羅浮宮參觀回來，帶回了西方元素，打造一座臺灣剪黏版〔聖殤〕的工藝作品，讓剪黏升級從空間配件變成空間的主體物。色彩上的呈現，也有了別於傳統的配色想法，作品帶藍的機率開始變高，我們可以從陳三火奉為祖公的關公作品來發現，傳統配色上，關公作品一向與綠色脫不了干係，三國演義的故事中，綠色成了關公的標準色，然而畫面來到21世紀的今日，陳三火的關公作品，其外袍是帶藍的青花配色。

　　無獨有偶，藍色在歐洲，尤其在基督教國家而言，自古以來就是聖母瑪利亞的專用色代表，唯有地位崇高之人物，方可使用。目前傳世的所有宗教畫中，以及聖母造像和她的藍袍都是不可或缺。或許是陳三火在參觀過米開郎基羅的〔聖殤〕，發現藍色是可以作為表達向偉大人物致意的顏色，如同他頻繁使用藍色瓷器當作材料，都是藝術的巧合。但這邊可以注意到，陳三火的藍色並非像聖母外袍的整身篇幅的藍，他大多選用帶有青花紋的陶瓷作為材料，一來作為衣著的紋飾，二來若是整身藍衣，視覺過於單調，無法表現人物的線條與樣態，以白底鋪藍的青花瓷，既有能凸顯尊貴的藍色，在舉頭遙看之際，也能輕易發現這個局部設計，一舉數得。

▲〔聖殤〕局部（2015年作品）

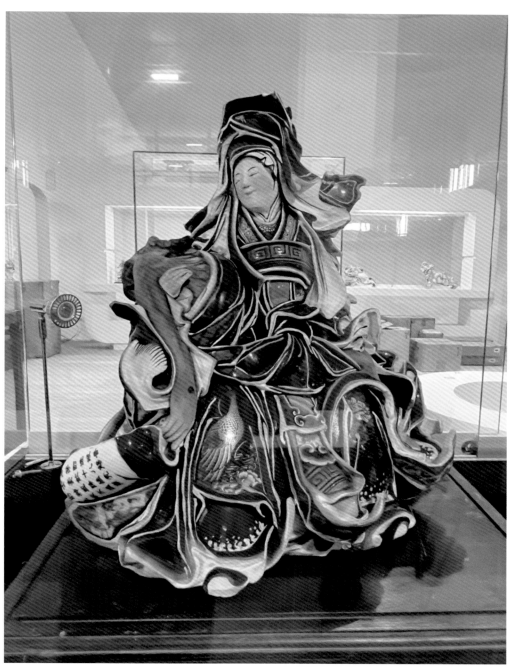

▲ 2015年創作的〔聖殤〕

「聖殤（Pieta）」又名「聖母慟子像」或「哀悼基督」，在西方傳統藝術上是描繪聖母抱著剛從十字架卸下的耶穌屍體，藉以表現耶穌的犧牲以及聖母的悲痛。火獅以東方的剪黏技法來呈現西方知名信仰場景，利用自然敲擊而成的陶片曲線，形塑了聖母子兩位主角的身體姿態，這與米開朗基羅的原作相差不遠，都是母親懷抱著兒子的形象堆塑，但可以從衣著與身體裸露程度，可以看出東西方的民情之不同，火獅的作品在衣著部分占了作品整體的大半面積，與西方原作的比例不同，原作的聖母身上套有衣裳，而懷中的耶穌哲是近全裸的垂躺在母親懷中，米開朗基羅僅以些許的布料蓋住耶穌的下體部位。相較之下，火獅在東方版聖殤的創作中，利用衣著的大量堆疊讓西方主題能入境隨俗的進入東方的藝術大門，也透過剪黏的色彩搭配，賦予這對聖母子產生讓觀者可對應的臺灣形象，如傳統信仰中的女神形象觀世音菩薩似的打扮與慈容，慈悲濟世，捨身救人的譬喻。神情上也大異其趣，西方的主題定調在哀容，但在火獅的人物面容呈現上，其聖母卻如臺灣母親鮮明的角色，堅毅不拔的神情，以子為榮的肅容。

　　從「火獅」陳三火師傅的歷年作品來看，1980年代前作品秉持傳統信仰需求及師徒習養的匠作，作品上多為傳統配色、多樣姿態搭配信仰空間，在作品體積上開始增大，裝飾愈加繁複；到了1990年代受到中部匠師作品的影響，加入細木作工種的螭虎吞腳、力水裙翼的裝飾形制，增添作品的多樣元素；到了2000年後，因為休整後的再出發，發明「以摃代剪」的寫意創作，透過材料、線條、配色的重新調整，讓剪黏這工藝走出一個新時代的風貌。更可以這樣說，從火獅一輩的作品，臺灣廟宇的天空顏色，開始更加多才多姿，讓剪黏工藝以臺灣廟宇天空為底布，拼貼黏附出體積四方擴增、色彩越加繽紛的臺灣工藝代表作，所以稱呼他們為「臺灣廟宇天空的藝行者」是再恰當也不過。

「麻豆」給臺灣人強烈印象可能是個產文旦的農村，我也不例外。但自從在這裡念了三年國中私校，才發現麻豆根本不是如以往認知的農村樣，而是一個有美麗的和洋式商店街屋、有明治糖廠、有大河曾文溪、有知名的王爺信仰代天府，是一個孕育出非常多優秀人物的文化高原區。文風鼎盛的麻豆，經濟條件優良，所以信仰空間的建築富麗堂皇，60年代已是嘉南平原上的一顆夜明珠，而這些營造的工藝，色彩豔麗的剪黏作品就是其中之一。

曾以為剪黏工藝就是拼圖，拼一拼就好。但跟著火獅幾次工作，在旁仔細觀察才發現，「代誌毋是憨人所想的遐爾簡單。」這是集塑造、疊形、彩繪的集合式工藝，一如複音音樂是以三個或更多聲部的獨立旋律，以多層次堆疊方式形成的複音曲調。但再美好的樂音總會聲歇曲終而人散，再精妙的塑作總可能傾頹毀壞而被忘記，所以火獅說：「名利對每個人來講，只是過眼雲煙，唯有留下作品才是上策。」

這種讓作品說話的想法，始自於教育提攜火獅的大哥李世逸。

火獅說自幼就是害羞的個性，人多場合自己總是在旁邊默默的觀察，不排斥熱鬧但卻也不喜出風頭，所以能跟著大哥習藝，有棵可以依靠遮蔭的大樹，也就默默的做，將各種能對工藝的養成，都極力練習。但隨著廟宇建築材料老化，往往幾十年前努力的作品都因為毀舊而面臨被敲除命運，加上工藝師也是有生命極限，火獅看盡身邊生命的老化消逝，對應到自己作品的可預測的毀壞，於是如何讓作品保存更久，或讓大家換種眼光來看工匠作品，以藝術品來珍藏，成了火獅心中的念想。

火獅將過去在只能遠觀的廟宇屋頂剪黏，做成能放在大家眼前，可仔細全面欣賞，創作圓塑的剪黏就成了一個方法途徑。既然讓大家都看見作品了，火獅本人更該站上舞台，說說心中的滿腔熱血，但火獅笑說：「做工人又不是歌星，讓作品幫我說話就好。」火獅的個性及工藝表現，就像麻豆文旦這招牌，穩靜且聲名遠播。

　　質靜自帶發光的火獅，在 2011 年由臺南市政府依照文化資產保存法登錄為傳統藝術剪黏工藝保存者，2020 年更榮獲文化部登錄為國家重要傳統工藝——剪黏工藝保存者，2021 年再獲選為國家工藝成就獎得主，是個集多項榮譽於一身的「人間國寶」。每次有人跟他道賀，就只會聽他謙虛靦腆的笑說：「我只是一隻火獅，顧廟門而已，哪是國寶。」

　　臺南市文化資產管理處 2023 年委託進行《重要傳統工藝保存者杜牧河、陳三火研究調查及撰寫計畫》，針對整理研究「陳三火」、「剪黏工藝」來進行書寫。於是計畫盤點火獅的工藝生命，更從他生活記憶中，找出工藝與生命扣連的起伏，到訪作品及拍照紀錄、訪談。為了讓本書的內容豐富，章節依序作者為：陳志昌、張淑賢、黃秀芬、王麗菡，各以工藝史、生命點滴、技藝工序、藝術賞析等不同觀點來深入火獅。

火獅在廟宇屋頂的作品，讓落地生根的剪黏工藝，形成具有臺灣特色的多元繁複，長出與潮汕全然不同的繽紛。所以遠遠看脊線上的剪黏線條，清楚的辨識出翩翩鴻鵠、騰雲遊龍、巍然神仙。火獅陳三火善於運用豐富的想像、誇張的姿態、生動的色彩和樸素優美的表情等，表現出熱烈奔放的思想感情，讓作品具有豪放飄逸、自然率真的多重面貌。也正因為剪黏，讓天空不只有一抹藍，剪黏替廟宇天空妝點片片彩雲；因為火獅這一世代的工藝師，途經工藝盛放的多彩年代，點綴天空不再寂寥。

　　火獅陳三火，是工藝界的行者，勤奮沉穩的孜孜不倦地剪搢，炙熱內心的各種意念想像，化作萬千形色，他更將剪黏重外在形意提升到化境，對於這項技藝來說，火獅的劃時代意義，在於走出一條新路徑，先行者用以圖繪將來。但最後還是要爆料一下，火獅能走這麼遠的原因，因為長年勞動，火獅隨著年紀增長，身無法起，腿不好使，所以多年前聽從民俗偏方喝酒助血液循環，一試還真讓自己隔日起身自如。所以自此以後，工作時或在家偶爾會小酌，但不是喝很多酒的那種「酒空仔」。但我都笑他是酒仙，就像李白，喝了酒反而寫出更多曠世詩篇。

西元	年齡	紀事與作品
1949	1 歲	出生於臺南市麻豆區，父親陳添奧、母親李流。
1962	14 歲	臺南市培文國小畢業。
1965	17 歲	曾文農工初中部畢業。開始學徒生涯，師承胞兄李世逸學習剪黏，參與瑞芳九份神龍大帝廟剪黏工程。
1967	19 歲	參與臺南市麻豆區上帝廟北極殿正脊剪黏工程，完成第一個獨力製作的廟宇剪黏，受到師叔公暨一代剪黏大師江清露讚許。 參與臺南市麻豆區東角天后宮工程。
1968	20 歲	陳三火出師。 參與臺南市麻豆區尪祖廟舊廟修護，獨當一面完成全部屋脊剪黏，並繼續在李世逸團隊磨練技巧、累積經驗。
1971	23 歲	5 月 19 日服役。
1972	24 歲	父親陳添奧先生逝世。
1973	25 歲	和蔡玉美結婚。
1977	29 歲	單獨承接臺南市麻豆區小埤里普奄寺的壁堵剪黏工程，技藝受張桶清先生賞識並引介在林園承接廟宇工程的朋友，開啟自立門戶的契機。
1978	30 歲	正式自立門戶，承作第一間在高雄市林園區的下厝溫王廟剪黏工程，受鄉親致贈牌匾，表達感謝和祝福。 承作臺南市麻豆區加輦邦保濟宮，認識油漆彩繪師傅黃啟壽先生介紹在臺南的工作。 承作臺中市北屯區九龍宮剪黏工程。 承作臺中市中區順天宮輔順將軍廟剪黏工程。
1979	31 歲	承作高雄市橋頭區頂鹽村橋頭天月宮剪黏工程。 承作臺中市晉封威靈公都城隍廟剪黏工程。
1980	32 歲	承作臺南市紅目寮文靈宮剪黏工程，認識多位工作夥伴介紹工作機會，在臺南事業發展極佳。 協助大哥李世逸承作臺中市大甲鎮瀾宮剪黏工程。
1981	33 歲	承作臺南市溪南寮興安宮剪黏工程。
1982	34 歲	承作臺南市北區開基玉皇宮、臺南市玉井區北極殿前殿剪黏工程。
1983	35 歲	承作高雄市林園區三元殿、三清殿剪黏工程。
1984	36 歲	承作高雄市林園區先鋒廟剪黏工程。
1985	37 歲	承作臺中市豐原區慈惠堂剪黏工程。
1986	38 歲	承作臺南市麻豆區總爺保安宮剪黏工程。
1987	39 歲	承作臺南市南區鹽埕五王廟剪黏工程。 承作臺南市麻豆區巷口慶安宮剪黏工程。
1989	41 歲	受隔壁柚園陳哲雄老師鼓勵走剪黏創作之路。 承作臺南市麻豆區姓陳寮保玄宮、磚井清水殿、高雄市林園區港仔埔清龍宮剪黏工程。
1990	42 歲	承作高雄林園區王公和龔厝聖帝殿、高雄市大寮區萬善爺廟、臺南市佳里區佳里興許宗祠、臺南市麻豆區仁厚宮、臺南市麻豆區代天府觀音殿、臺南市中西區外關帝港厲王宮剪黏工程。
1991	43 歲	母親李流女士逝世。 承作臺南市麻豆區溫朱宮剪黏工程。

西元	年齡	紀事與作品
1992	44 歲	承作臺南市麻豆區南勢保安宮、臺中市北屯區天月宮剪黏工程。
1993	45 歲	承作臺南市麻豆區仁厚宮、高雄市鳳山區萬福宮剪黏工程。
1994	46 歲	承作臺南市佳里區子龍廟永昌宮剪黏工程。
1995	47 歲	承作臺南市麻豆區寮廍護安宮、臺南市下營區橋南庄南安宮剪黏工程。
1996	48 歲	承作臺南市北區開元路勝安宮、麻豆關帝廟、臺南市麻豆區方厝寮永安宮剪黏工程。
1997	49 歲	承作臺南市新市區總兵公祖廟剪黏工程，以傳統剪黏技法施作的最後一間廟宇，另廟內有兩座人物堵以新工法試作。 承作臺南市下營區鐵線橋通濟宮剪黏工程。
1998	50 歲	承作臺中市豐原區慈濟宮「921 大地震」古蹟修護的後殿剪黏工程，受到昔日匠師美學和技藝的洗禮，所見所聞應用到其他廟宇的剪黏施作。 承作高雄市林園區田中央瑞鳳宮、高雄市仁武區新庄元帥府剪黏工程。
1999	51 歲	承作雲林縣西螺崙仔頂媽祖廟、臺南市麻豆區永淨寺剪黏工程。
2000	52 歲	承作臺南市麻豆區三元宮剪黏工程。
2001	53 歲	承作臺中市豐原區慈濟宮前殿翻修剪黏工程。
2002	54 歲	胞兄剪黏大師李世逸逝世。 承作高雄市林園區汕尾爐濟殿剪黏工程。 參與三處工程降價招標連續失敗，閒賦在家，思考未來的方向。 應蘋果日報記者採訪，採「以摃代剪」完成首件敲擊式剪黏作品【達摩】。
2003	55 歲	開始嘗試剪黏自由創作。 作品【達摩】榮獲臺南縣環保局環保創意比賽第 2 名。 承作臺南市麻豆區太子宮、屏東市海豐鄉三山國王廟剪黏工程。
2004	56 歲	從傳統施作轉型為藝術創作，有別傳統的半立體剪黏，展開全立體的敲擊剪黏創作。 首次大型個展「陳三火剪黏創作展」於麻豆文化館，共展出 50 件作品，藉由展覽推廣剪黏藝術創作。 個展於嘉義市文化中心。 獲邀參與臺南縣政府「南彩繪梅花鹿」創作活動。 承作臺南市仁德區三聖宮壁堵剪黏工程。 於麻豆文化館開辦「陳三火剪黏研習營」，教授傳統剪黏技藝。
2005	57 歲	獲頒「臺南縣南瀛美展桂花獎」第 3 名。 獲頒「臺南縣南瀛藝術獎」工藝類優選。 個展於國立文化資產保存研究中心。 個展於高雄市合作金庫新興分行。 《傳薪續火成果專輯》由臺南縣麻豆文化館出版。 《臺灣傳統工趾陶與剪黏之源流及發展》由嘉義市文化局出版。
2006	58 歲	陳三火剪黏研習營於麻豆鎮文化會館。 陳三火剪黏創作個展於臺南縣新營文化中心。 獲嘉義新港奉天宮收藏剪黏創作作品。 承作臺南麻豆草店尾良皇宮剪黏工程。 成立陳三火剪黏工作室。 獲聘嘉義縣新港奉天宮拜殿剪黏工程。

西元	年齡	紀事與作品
2006	58歲	作品【門神】獲「臺南縣第18屆南瀛美展」工藝類入選。 獲「第七屆福特保育暨環保獎—環保創意新人王」季軍。 個展於臺南縣文化櫥窗、聯展於臺南市文化中心、臺南市立社教館。 「陳三火剪黏師生展」於臺南市麻豆文化館。 獲邀南瀛社區大學剪黏研習班授課。 承作臺南市麻豆區保安宮、臺南市佳里區福德祠剪黏工程。
2007	59歲	獲頒文建會「臺灣工藝之家」。 獲選「勞工楷模」，由臺灣總工會舉辦。 獲聘臺南市鄭子寮福安宮以創新敲擊式剪黏施作廟宇屋脊工程。 承作臺南市麻豆區埤頭永安宮吳府千歲三王廟剪黏工程。 獲聘真理大學進修推廣教育學院兼任講師。 擔任臺南市柚城藝術家協會理事。 擔任臺南市百貨工會理事。 獲邀擔任世界古蹟日蕭壠文化園區剪黏講座。 陳三火剪黏工作室出版《三元真火化——剪黏》。 個展於臺中市文化中心、臺中縣文化中心。
2008	60歲	參加高雄市立美術館舉辦的「七彩電光琉璃花—臺灣常民文化圖像轉譯展」。 參加嘉南藥理科技大學舉辦的剪黏藝術師生聯展。 獲邀臺灣設計博覽會「創意達人陣」剪黏示範教學。 創意市集107專訪報導，三采文化出版。 看雙週刊剪黏專輯報導，看雜誌出版。 臺灣工藝——工藝之家專訪報導，國立臺灣工藝研究所出版。 個展於臺中縣文化局、臺中市文化中心、屏東縣文化局。 《火獅之變：陳三火剪黏工藝》由臺南縣政府出版。 承作臺南市麻豆區代天府大殿、後殿剪黏工程。 承作高雄市林園區林家里苦苓腳龍潭寺、高雄市林園區港仔埔青龍殿剪黏工程。
2009	61歲	「形神合——物若有情：陳三火獅生剪黏聯展」於麻豆總爺藝文中心。 承作臺南市仁德區中洲北極剪黏工程。
2010	62歲	作品【英雄揚威】獲「南瀛獎雙年展」佳作。 獲國家列冊指定文化資產保存者。 《看》雜誌跨年度特刊「屋頂上的藝術家陳三火」專訪報導，看雜誌出版。 登錄文建會文化資保存者，臺南縣府政府提報。 《經緯》年刊「南瀛風雲人物」專訪報導，南瀛文資工作室出版。
2011	63歲	承作臺南市麻豆代天府觀音殿剪黏工程。
2012	64歲	參加文化部舉辦的「巧匠神工——臺灣傳統生活工藝特展」。 參加陸軍飛彈砲兵學校舉辦的「湯山藝文聯展」。 承作臺南市北門區二重港仁安宮、臺南市永康區烏竹林三千宮剪黏工程。

西元	年齡	紀事與作品
2013	65歲	以剪黏泥塑技術獲頒文化部「文化資產保存技術及保存者」。 擔任「化剪為繁剪黏工藝推廣」講師，臺南市文化資產管理處舉辦。 擔任「剪黏影像紀錄培訓」講師，臺南市文化局和真理大學共同舉辦。 承作臺南市下營區大屯保安宮剪黏工程。 獲頒「中華民國傑出專業達人獎──創意剪黏」，國際當代藝術全國聯合總會、臺灣新聞媒體記者協會、中華兩岸消費者優質商品評鑑協會共同舉辦。
2014	66歲	獲聘嘉義縣新港奉天宮以敲擊式剪黏施作東西廂房兩側裝飾工程，完成16個壁堵巨作。 「火獅──薪火相傳·獅展媚力創意陶瓷敲擊剪黏邀請展」於嘉義市交陶館特展區。 旅遊法國參觀羅浮宮備受啟發，回國後創作【聖殤】以東方技藝詮釋西方主題。 獲頒臺南市政府「藝術貢獻終身成就獎」。
2015	67歲	「新港奉天宮建築之美──陳三火剪黏展」於嘉義縣新港鄉農會25號倉庫。 「陳三火剪黏家族十週年師生作品展」於臺南市麻豆文化館。 「陳三火創意剪黏特展」於工研院南臺灣創新園區。 承作臺南市七股區中寮天后宮、嘉義市勝安宮、臺南市仁德區中洲北極殿剪黏工程。
2016	68歲	獲頒「第22屆全球中華文化藝術薪傳獎」，並於國史館臺灣文獻館舉辦「傳承與創新──蕭啟郎銅雕與陳三火剪黏聯展」。 參加第一屆「臺南傑出藝術家巡展──古都新藝：葉志德＆陳三火聯展」，全國巡迴城市包含：臺南(5/27－6/12、12/21－1/15)、(6/18－7/6)、臺北(7/24－8/4)、臺東(9/14－10/2)高雄(10/28－11/8)。 獲邀於臺南市民德國中「傳藝校園──2016傳統藝術推廣研習」授課。 完成《火之舞──沾黏連隨、水火相濟傳藝十週年》師生作品集。 承作臺中市神岡區新庄新和宮剪黏工程。
2017	69歲	「大將巧藝──陳三火剪黏鑲嵌工藝特展」於中原大學藝術中心。 承作臺南市中西區北廠金勝宮壁堵剪黏工程。
2018	70歲	「火之舞──沾黏連隨、水火相濟傳承藝師生聯展」於臺南新營文化中心。 於臺南市垂頭港社區兒少據點舉辦陳三火剪黏家族剪黏推廣。
2019	71歲	整修臺南市新營區真武殿屋頂剪黏工程。
2020	72歲	「行道天下·福滿人間──陳三火、謝東哲臺灣傳統工藝展」於佛光緣美術館。 創作三十六官將。
2021	73歲	獲頒文化部登錄國家重要傳統工藝首位剪黏保存者之「人間國寶」，並於文化資產園區展。 獲頒「國家工藝成就獎」殊榮。 承作臺中市大甲鎮瀾宮剪黏工程。 參加「110年度重要傳統工藝傳習計畫」擔任藝師。 就讀遠東科技大學創新商品設計與創業管理系碩士班。
2022	74歲	參加「111年度重要傳統工藝傳習計畫」擔任藝師。 承作麻豆梁王宮剪黏工程和神龍池施作，其為陳三火歷年來最大的剪黏作品。 參加「112年度重要傳統工藝傳習計畫」師生成果展。
2023	75歲	遠東科技大學創新商品設計與創業管理系碩士班畢業。 「天罡藝象－三十六官將的府城藝匠神采特展」於麻豆總爺藝文中心展出。

廟宇天空的藝行者：
剪黏工藝陳三火

作　　　者	王麗茵、張淑賢、陳志昌、黃秀芬
發　行　人	謝仕淵
策劃主辦	臺南市文化資產管理處
總　策　畫	林喬彬
策　　畫	傅清琪、鄭羽伶
執行編輯	吳欣珮

編印發行所	晨星出版有限公司
社　　　長	吳怡芬
主　　　編	徐惠雅
執行編輯	胡文青
封面設計	張蘊方
內文排版	李岱玲

出　　　版	臺南市政府文化局
	地址：70801 臺南市安平區永華路 2 段 6 號 13 樓
	電話：06-2149510
	網址：https://culture.tainan.gov.tw

發　行　所	晨星出版有限公司
	臺中市 407 工業區三十路 1 號
	TEL：04-23595820　FAX：04-23550581
	http://star.morningstar.com.tw
	行政院新聞局局版臺業字第 2500 號
法律顧問	陳思成律師
初　　　版	初版　西元 2024 年 08 月 05 日

讀者專線	TEL：02-23672044 / 04-23595819#230
	FAX：02-23635741 / 04-23595493
	E-mail：service@morningstar.com.tw
網路書店	http://www.morningstar.com.tw
郵政劃撥	15060393（知己圖書股份有限公司）
印　　　刷	上好印刷股份有限公司

定　　　價	500 元
ISBN	978-626-7339-49-7
GPN	1011300132

國家圖書館出版品預行編目（CIP）資料

廟宇天空的藝行者：剪黏工藝陳三火 / 王麗茵, 張淑賢,
陳志昌, 黃秀芬著 .-- 初版 .-- 臺南市：臺南市政府文化
局出版；臺中市：晨星出版有限公司發行, 2024.08
　　面；　公分
ISBN 978-626-7339-49-7〔精裝〕

1.CST: 陳三火 2.CST: 陶瓷工藝 3.CST: 泥塑 4.CST: 民間
工藝美術

938　　　　　　　　　　　　　　　　112018037

曾文溪

▲〔聖殤〕（陳三火提供）

陳三火藝師作品分布一覽

（地圖僅呈現麻豆地區）

23

4

22

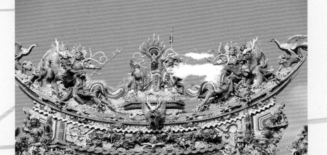

▲ 臺南麻豆區尪祖廟三元宮正殿主脊淋搪（張耘書攝影）

麻豆地區

❶ 1967｜上帝廟北極殿正脊（第一個獨力製作的廟宇剪黏）

❷ 1967｜東角天后宮

❸ 1968｜修護尪祖廟舊廟全部屋脊（陳三火出師）

❹ 1977｜小埤里普奄寺壁堵

❺ 1978｜加輦邦保濟宮

❻ 1986｜總爺保安宮

❼ 1987｜巷口慶安宮

❽ 1989｜磚井清水殿

❾ 1989｜姓陳寮保玄宮

❿ 1990｜仁厚宮

⓫ 1990｜代天府觀音殿

⓬ 1991｜溫朱宮

⓭ 1992｜南勢保安宮

⓮ 1993｜仁厚宮

⓯ 1995｜寮廍護安宮

⓰ 1996｜方厝寮永安宮

⓱ 1996｜關帝廟

⓲ 1999｜永淨寺

⓳ 2000｜三元宮

⓴ 2003｜太子宮

㉑ 2006｜草店尾良皇宮

㉒ 2006｜麻豆口保安宮

㉓ 2007｜埤頭永安宮吳府千歲三王廟

㉔ 2008｜代天府大殿及後殿

㉕ 2011｜代天府觀音殿

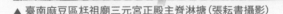

■ 1960～1970年代　　■ 1980～1990年代　　■ 2000～2010年代　　■ 2020年代以後

麻豆代天府第二殿剪黏施作中的火獅

⑮

⑥

1992	臺中市北屯區天月宮
1993	高雄市鳳山區萬福宮
1994	臺南市佳里區子龍廟永昌宮
1995	臺南市下營區橋南庄南安宮
1996	臺南市北區勝安宮
1997	臺南市新市區總兵公祖廟 （以傳統剪黏技法施作最後一間廟宇， 另有兩座人物堵以新工法作） 臺南市下營區鐵線橋通濟宮
1998	修護臺中市豐原區慈濟宮後殿 高雄市林園區田中央瑞鳳宮 高雄市仁武區新庄元帥府
1999	雲林縣西螺崙仔頂媽祖廟
2001	豐原慈濟宮前殿翻修
2002	高雄市林園區汕尾爐濟殿
2003	屏東市海豐鄉三山國王廟
2004	臺南市仁德區三聖宮壁堵
2006	嘉義縣新港奉天宮拜殿 臺南市佳里區福德祠
2007	臺南市北區鄭仔寮福安宮 （以創新敲擊式剪黏施作廟宇屋脊工程）
2008	高雄市林園區林家里苦苓腳龍潭寺 高雄市林園區港仔補青龍殿
2009	臺南市仁德區中洲北極殿
2012	臺南市北門區二重港仁安宮 臺南市永康區烏竹林三千宮
2013	臺南市下營區大屯保安宮
2014	嘉義縣新港奉天宮東西廂房兩側壁堵
2015	臺南市七股區中寮天后宮 嘉義市勝安宮 臺南市仁德區中洲北極殿
2016	臺中市神岡區新庄新和宮
2017	臺南市中西區北廠金勝宮壁堵
2019	整修臺南市新營區真武殿屋頂
2021	臺中市大甲鎮瀾宮

區下厝溫王廟（自立門戶後承作的第一間廟）
區九龍宮
順天宮輔順將軍廟
區頂鹽村橋頭天月宮
威靈公都城隍廟

紅目寮文靈宮
區溪南寮興安宮
開基玉皇宮
區北極殿前殿
區三元殿
區三清殿
區先鋒廟
區慈惠堂
鹽埕五王廟
區港仔埔清龍宮
區王公和龔厝聖帝殿
區萬善爺廟
區佳里興許宗祠
區外關帝港厲王宮

（王麗菡、張淑賢、陳志昌、黃秀芬整理，王顧明地圖改繪）